Illustration
of
Chinese
Ancient Animals

中国古兽

图谱

高阳 主编

福建美术出版社 编

卷一

——

原始社会

——

夏商周

——

春秋战国

——

海峡出版发行集团　福建美术出版社
THE STRAITS PUBLISHING & DISTRIBUTING GROUP　FUJIAN FINE ARTS PUBLISHING HOUSE

图书在版编目（CIP）数据

中国古兽图谱．原始社会·夏商周·春秋战国卷 / 高阳主编；福建美术出版社编．-- 福州：福建美术出版社，2019.10
ISBN 978-7-5393-3984-9

Ⅰ．①中… Ⅱ．①高… ②福… Ⅲ．①纹样－图案－中国－古代－图集 Ⅳ．① J522

中国版本图书馆 CIP 数据核字（2019）第 165330 号

出 版 人：郭　武
责任编辑：郑　婧
出版发行：福建美术出版社
社　　址：福州市东水路 76 号 16 层
邮　　编：350001
网　　址：http://www.fjmscbs.cn
服务热线：0591-87660915（发行部）　87533718（总编办）
经　　销：福建新华发行（集团）有限责任公司
印　　刷：福州印团网电子商务有限公司
开　　本：787 毫米 ×1092 毫米　1/12
印　　张：22.33
版　　次：2019 年 10 月第 1 版
印　　次：2019 年 10 月第 1 次印刷
书　　号：ISBN 978-7-5393-3984-9
定　　价：598.00 元（全四册）

序

 在历代中国传统图案中，描绘和表现动物的图案纹样非常丰富。这些动物纹样的造型，来源于生活而又高于生活，生动美观，富于装饰性，结合各种工艺，装饰着人们生活的方方面面。还有一些动物图案，是人们通过想象创造出来的祥禽瑞兽，如龙、凤、麒麟等，这种想象出来的图案，主要体现了吉祥寓意，反映了人们对美好生活的向往和对幸福平安的祈望。

 我的学生高阳，毕业于中央工艺美术学院和清华大学美术学院，作为我优秀的研究生，跟随我从事传统装饰图案研究已有近二十年。目前任教于北京林业大学艺术设计学院，从事传统装饰艺术理论研究、设计实践和教学工作。她带领她指导的研究生团队，主编了这部《中国古兽图谱》，以历史时代为脉络，将原始社会、夏商周、战国、秦汉、魏晋南北朝、隋唐、五代、宋直至元、明、清的中国古兽纹样做了搜集整理和临摹，共手绘临摹黑白图案两千多幅，选取带有经典古兽纹样的重要文物彩图数百幅。运用深入浅出、文笔优美而又系统详尽的文字说明，向读者介绍中国历代古兽纹样的历史源流、文化内涵和装饰审美。这套书对于传播中国传统装饰艺术、启发当代的设计师运用传统图案资料进行设计创新，都是大有裨益的。这也是高阳在中国传统装饰图案领域勤恳学习深入研究的又一阶段性成果。我欣慰之余，写下此篇文字，是为序。

二〇一八年冬日

目　录

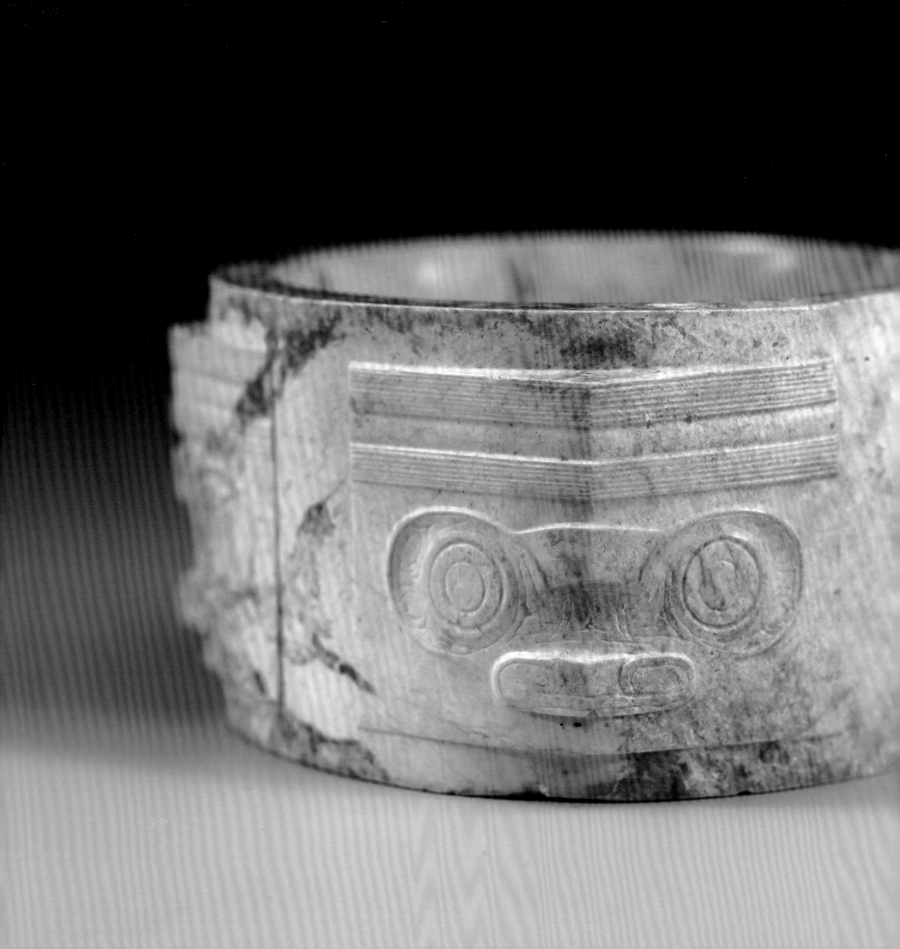

第一辑

矫健奔突出大荒
——原始社会的古兽图案

鸿蒙初辟，荒原漠漠，林草恣生，狼奔豸突。在远古时代，原始先民所处的自然环境中，野兽出没，人类常常可以目睹各种动物的多样形象及其生龙活虎的形态。原始社会初期，茹毛饮血的原始人，过着渔猎的生活，其生存很大依赖于动物，食其肉，寝其皮。有足够的获猎，才有部族生存繁衍下去的可能。因此，在人类先祖从蒙昧逐渐过渡到有思想、有审美、有主观能动创造力的过程中，兽类的形象在人们心目中、情感上，毋庸置疑占有极其重要的地位。

艺术源于生活，艺术创作的产生，与精神领域宗教信仰的产生是同步的。原始社会的宗教信仰，基于自然崇拜和祖先崇拜。其实现宗教仪式的行为和活动，具有浓郁的巫术色彩。原始社会遗留至今的一些图形图像创作，诸如器皿物品上的纹饰、山洞崖壁上的绘画等等，在今人看来，是一种"艺术创作"，是具有审美性作用的"艺术品"，创造和绘制出它们的人，也是原始社会时的"艺术家"。但事实上，原始社会时期的绘画者、雕刻者、造物者，他们的身份意义与我们今天的艺术家大不相同，他们首要的身份是巫师。绘画也好、雕刻也好，包括歌唱和舞蹈，往往都与祈福、辟邪、驱鬼、敬神、祭祀祖先的巫祝活动密切结合在一起。原始宗教的巫术性质，基于人类最初的对自然界万物的朦胧粗浅理解，对自然界的天文气象、动物植物，逐渐形成自己的看法和认识。这其中包含有崇拜敬畏，也包含有畏惧

恐慌；有正确的认识，也有夸大、错误和扭曲的认识。但无论怎样，人类的"信仰"是在"认识"周遭万事万物的过程中逐步形成的。有了信仰，也就有了文明的萌芽。

世界上各个地区和各个民族的原始宗教信仰中，祖先崇拜是最为普遍地存在着的。对于自己部族的祖先崇拜，又与日常生活中所见的自然界事物结合起来，由此就产生了原始人信仰中最重要的"图腾崇拜"。图腾崇拜可以说是自然崇拜和祖先崇拜的综合体。"图腾"一词，英文是"Totem"，源于美洲土著印第安人的语言，意思是"他的亲属，他的标记"。在原始宗教信仰中，某一部落的人群往往认为自己部落的祖先，缘起于与自然界某种动植物具有的亲缘关系。于是，便认为这种动物或植物是部族祖先的化身，加以崇拜，并将这种动植物的形象刻画表现出来，在重要的器物上装饰标明，在重大的巫术祭祀场合中供奉。又由于原始社会早期，人们的生产生活方式是狩猎，所以图腾崇拜的形象以动物为对象比以植物为对象的情形要多。

人类历史学家和考古学家的研究已经证明了，图腾崇拜是世界范围内原始人类的普遍现象。中国原始社会时期也不例外。最早将"Totem"一词引入中国，并翻译为"图腾"这一中文词汇的学者是清末启蒙思想家严复先生。他认为中国古代有近于北美洲印第安人和澳洲土著居民的图腾崇拜。这种说法并非空穴

仰韶文化半坡类型人面鱼纹彩陶盆
陕西西安市半坡遗址出土
中国国家博物馆藏

来风。在中国的许多古代典籍中，都记述了中国上古时代部族与动物之间的关系。如《史记·五帝本纪》中就写道："炎帝欲侵陵诸侯，诸侯咸归轩辕。轩辕乃修德振兵，治五气，蓺五种，抚万民，度四方，教熊罴貔貅貙虎，以与炎帝战于阪泉之野。"炎帝和黄帝中原逐鹿，大战于阪泉之野的时代，正属于原始社会新石器时代晚期。《史记》中提到的"熊罴貔貅貙虎"等动物，其实正是炎帝统领下各部族崇拜和作为自己部族标志的动物图腾。中国原始社会氏族祖先的崇拜，与动物密切相关，以动物为图腾，是可以获得实证的。故此，中国原始社

会艺术遗存中，出现的古兽图案，既是对生活中大自然动物形象的真实描绘，但更重要的是原始人信仰和崇拜的形象化凝聚和表达。

中国原始社会的图案纹样，其载体主要有原始陶器、原始玉器、原始岩画等。图案纹样的主要主题包括人物、动物、植物、几何纹样等。其中动物纹样出现的频率很高，在各种载体上都有所表现。作为图腾崇拜的动物种类很多。由于本书搜集并研究分析的是"中国古兽"这一题材，所以，在原始社会出现得很频繁的几种动物图腾：鱼、鸟、蛙，不在本书论述范畴之中。能够作为"古

兽"内容纳入本书的原始社会动物图案，又可以根据其造型特点和装饰内涵分为两大类：一类是现实生活中存在的、真实的动物形象；另一类是通过人的想象加以神异化处理，将动物与人，或是将几种动物进行组合后的，现实生活中不存在的动物形象。

生活中存在的动物，主要出现于反映原始人狩猎或放牧的渔猎游牧生活的岩画之中，在原始彩陶中也有出现。

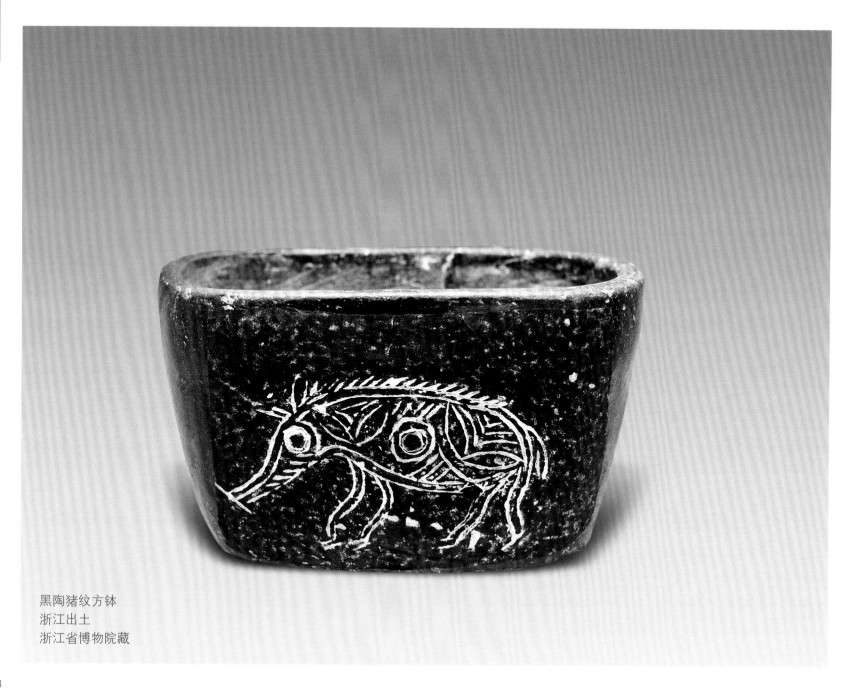

黑陶猪纹方钵
浙江出土
浙江省博物院藏

猪纹（原始社会河姆渡文化）
图案所属器物：陶器
出处：浙江出土，浙江省博物院藏

◎ 河姆渡文化黑陶钵上的"家猪"

在浙江省博物馆，收藏着一件距今大约七千年的原始陶器。这件珍贵的陶器出土于浙江余姚河姆渡文化遗址，是新石器时代人类的创造。陶钵大体呈方形，高11.6厘米，口部21.7厘米×17.5厘米，底部17厘米×13.5厘米。陶钵器形古朴简练，反映这时期的陶工已经具备了熟练的造型能力，陶钵的形状对称，器壁厚度均匀。最主要的是，这时已经开始用图案装饰陶器。在陶钵的外壁上，以线条刻画的表现手法勾勒出一头猪的形象。猪的长嘴、大耳、肥硕的腹部、头颈和背部的鬃毛等具有特点的细节，都以简练而准确的线条表现得清晰具

体。既真实又概括，还适度地运用了夸张的手法。猪的长鼻被夸张，四条腿也显得瘦削劲健，身体的流线型使得其动态生动灵活。身体的大形用双层线条勾出，加强了轮廓线，突出外形的整体感。外轮廓之中，用单线组成的图案纹样填充。这些图案纹样并不是用来刻画真实的皮毛或肌肉结构的，而是具有一定的指示性、寓意性，并同时体现出很强的装饰形式美和风格。猪身上的装饰纹样看起来很像是一些树叶、果实之类的植物变形。河姆渡文化遗址的众多考古发现已经证实，在长江流域，新石器时代的原始人类已经开始定居并进行农业生产。

考古中发现了当时耕种用的农具、人工栽培的稻谷等。而这件以猪形为装饰的陶钵，则折射出当时人们也已经开始驯化饲养像猪这一类的动物。陶钵上的猪纹，体态还有野猪瘦削劲健的特点，但低头踱步的姿态已经透露出这是一头被驯化家养的猪。定居的生活，农作物的栽培，畜牧业的形成，使得原始人类的生息繁衍具有了更充分的物质条件。人类有更多的时间和空间开启创造性的智慧，手工艺正是在这样的条件下有了巨大的进步。猪纹黑陶钵的纹样线条流畅，制作细致，正体现了当时生产力水平的进步，也体现了原始人审美力和创造力的发展。

岩画是原始美术中重要的组成部分，在世界各地的原始艺术中几乎都有岩画的存在。中国岩画艺术最早产生于新石器时代，并延续到后世，有的时间跨度很大。中国的岩画艺术分布非常广泛，岩画按地域分布可划分为北方岩画和南方岩画两个大的系统。北方岩画主要分布地点包括内蒙古、宁夏、新疆和黑龙江地区；南方岩画分布于广西、四川、江苏、云南、福建等地。最著名的岩画集中地有宁夏贺兰山岩画、内蒙古阴山岩画、江苏连云港将军崖岩画、广西左江花山岩画等。岩画以大山的岩壁为画布，运用凿刻和绘制两种方式表现。北方岩画多运用凿刻法制作，用坚硬的工具在岩石上刻出线条、块面，构成形象与画面。南方岩画多运用颜料绘制，以红色为主调。这种红色颜料是用赤铁矿矿石的粉末和牛血等原料混合而成的，

鲜艳而具有刺激性的红色十分醒目，并包含着原始宗教祭祀祈愿的含义。岩画中所表现的动物形象居多，反映了原始社会时期狩猎生活中人们对自然界的敏锐观察和生动准确的表现。岩画上动物造型的创作来自对自然界中真实动物的印象，但是经过了高度概括和大胆夸张。动物形象一般以侧面剪影形表现，省略了立体结构和细节，完全平面化，但动物的基本形态特征和动态非常突出和生动。如羚羊和鹿的大角，老虎身上的斑纹都重点夸张地刻画。这种有取舍的主观表现，正是运用了装饰的形式美手法。平面化的造型和构图，简洁和夸张变形的形象，单纯而具有象征意义的色彩，富于秩序感的排列组合形式，使得原始岩画中的动物在审美上朴素天真，体现出崇拜自然和天地的原始生活的淳厚真趣。

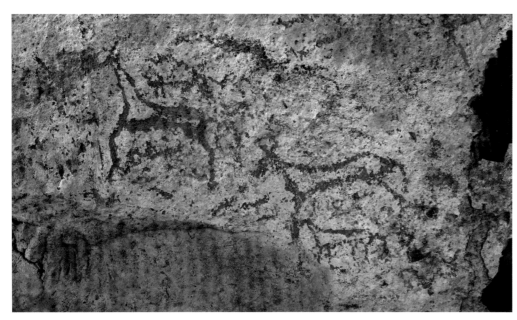

宁夏砧子山岩画中的动物造型（原始社会）

◎ 刻画在山岩上的动物图符

岩画是人类最古老的艺术门类之一。岩画的内容记录了远古人类眼中的自然界生物，映射出当时人们的生活状况和精神崇拜。岩画中所表现的形象有人物、有动物、有日月星辰，也有一些神秘难解的象征符号。动物形象在岩画图形中所占比例是相当可观的。特别是北方地区的岩画，由于是游牧民族所创造，因此大量表现游牧、狩猎的生活场面。各种动物造型丰富而灵动。有马、牛、羊、鹿、驼等食草动物，也有虎、豹等食肉动物。

动物一般是以群体的形式表现。单个动物简练到极点，几笔线条，一个剪影就表现出动物的特征和动态，类似于今天的标志图形或符号。但许多形象组合在一起的时候，彼此间的疏密、聚散，线条的粗细，互相的穿插和呼应，处理得极有节奏和韵律。岩画上的动物图符，凝练了远古自然奔放、无拘无束生活在山林草原中动物们的神采，构成一幅幅记录和展示原始时代生活的永恒画卷。

内蒙古阴山岩画中的老虎造型（原始社会）
内蒙古巴彦淖尔博物馆藏

羊群纹（原始社会）
图案所属器物：宁夏黑石峁岩画

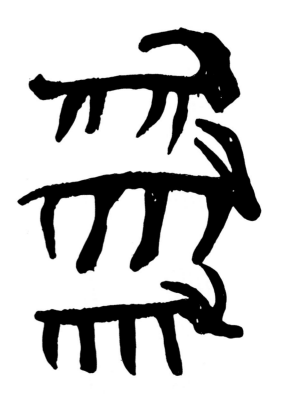

羊群纹（原始社会）
图案所属器物：宁夏黑石峁岩画

羊群纹（原始社会）
图案所属器物：宁夏黑石峁岩画

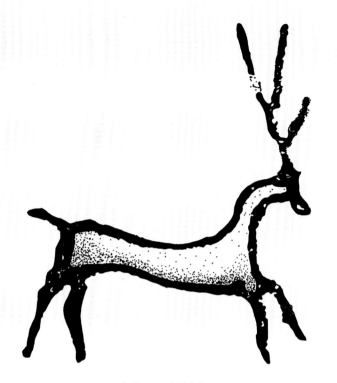

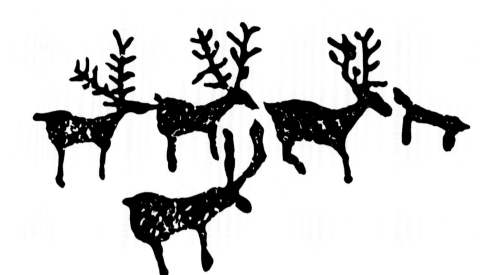

鹿纹（原始社会）
图案所属器物：甘肃黑山岩画
出处：甘肃嘉峪关市红柳沟

群鹿纹（原始社会）
图案所属器物：甘肃黑山岩画
出处：甘肃嘉峪关市四道鼓心沟

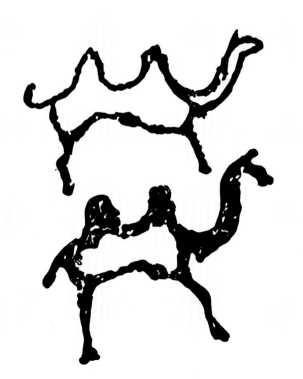

奔驰的骆驼纹（原始社会）
图案所属器物：甘肃黑山岩画
出处：甘肃嘉峪关市红柳沟

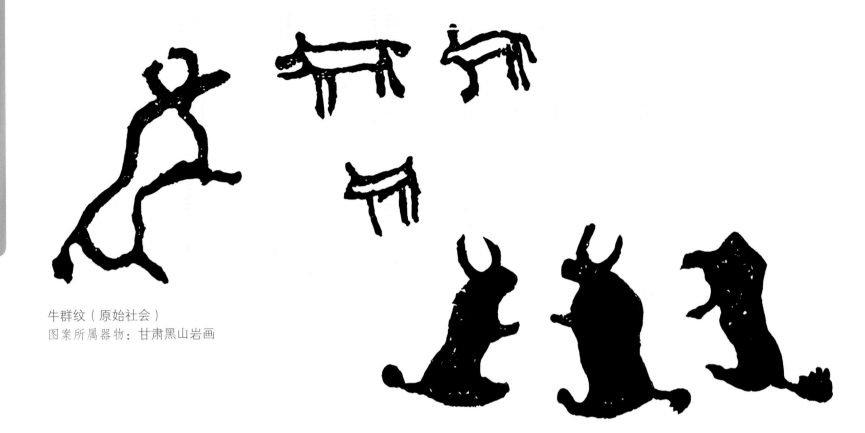

牛群纹（原始社会）
图案所属器物：甘肃黑山岩画

三牛图（原始社会）
图案所属器物：甘肃黑山岩画

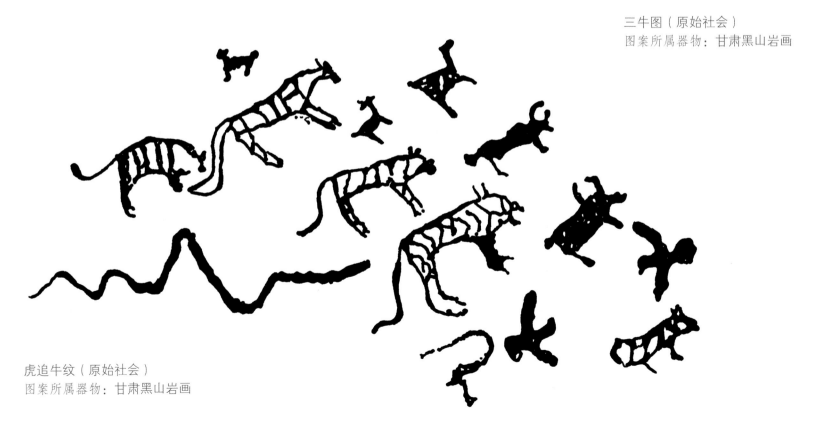

虎追牛纹（原始社会）
图案所属器物：甘肃黑山岩画

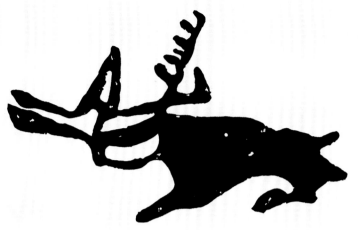

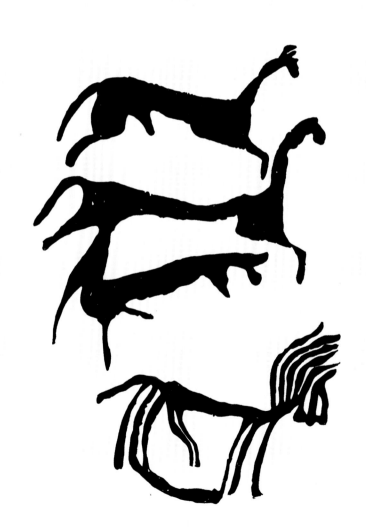

↖ ↑ 梅花鹿纹（原始社会）
图案所属器物：内蒙古乌兰察布岩画
出处：内蒙古达尔罕茂明安联合旗推喇嘛庙一带

↑ 虎纹（原始社会）
图案所属器物：甘肃黑山岩画

← 马群纹（原始社会）
图案所属器物：内蒙古乌兰察布岩画
出处：内蒙古达尔罕茂明安联合旗推喇嘛庙一带

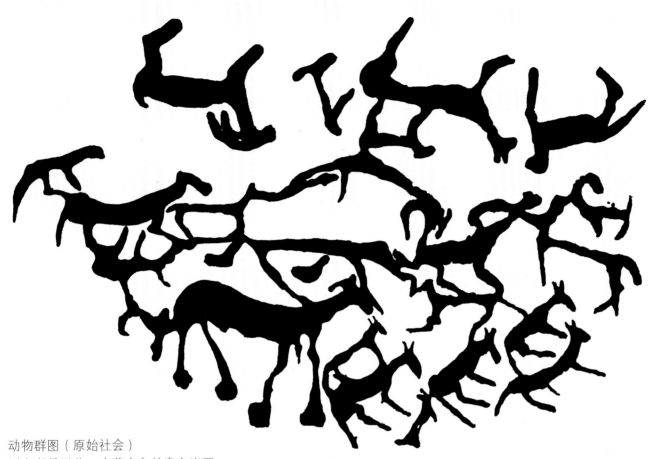

动物群图（原始社会）
图案所属器物：内蒙古乌兰察布岩画
出处：内蒙古乌拉特中旗莫若格其格一带

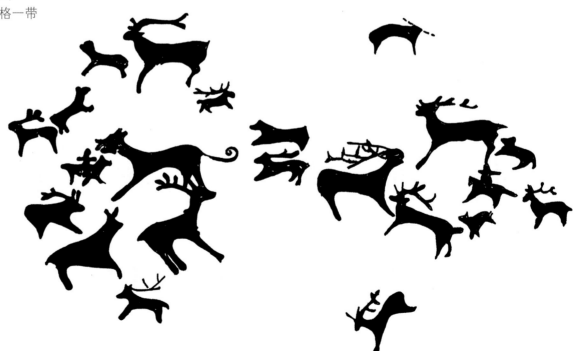

狩猎图（原始社会）
图案所属器物：内蒙古白岔河岩画

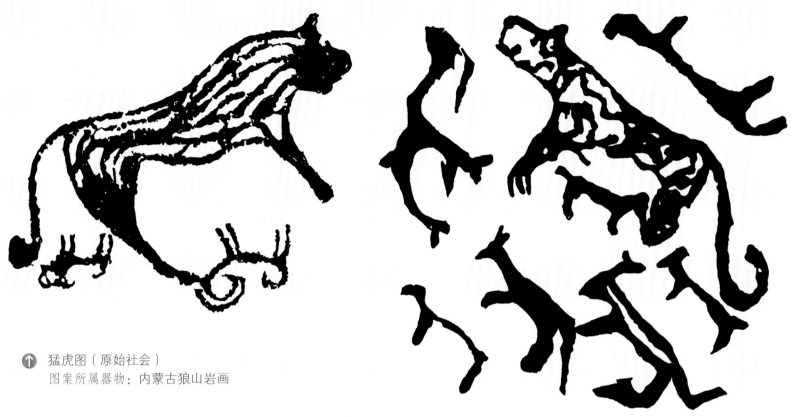

↑ 猛虎图（原始社会）
图案所属器物：内蒙古狼山岩画

↑ 各种动物形象图案（原始社会）
图案所属器物：内蒙古乌兰察布岩画

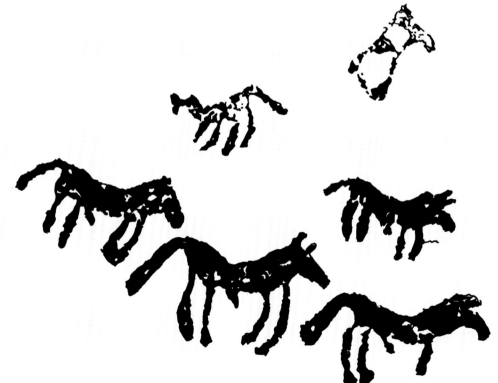

← 放牧图（原始社会）
图案所属器物：内蒙古狼山岩画

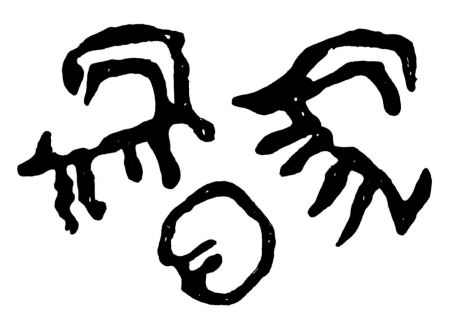

北山羊和脚印图案（原始社会）
图案所属器物：内蒙古乌兰察布岩画

①②北山羊　③奔羊　④羊群（原始社会）
图案所属器物：内蒙古乌兰察布岩画
出处：达尔罕茂明安联合旗推喇嘛庙一带

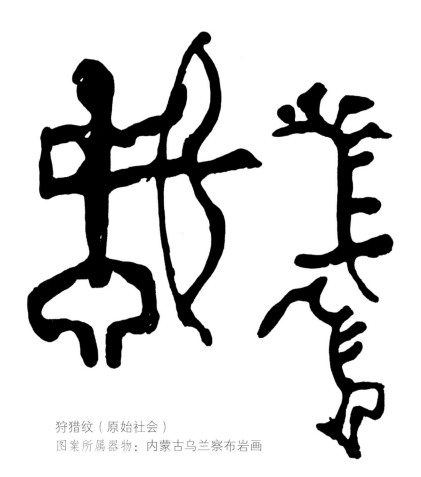

狩猎纹（原始社会）
图案所属器物：内蒙古乌兰察布岩画

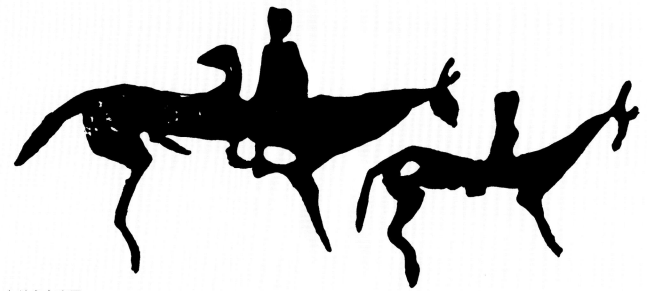

骑者图（原始社会）
图案所属器物：内蒙古乌兰察布岩画
出处：达尔罕茂明安联合旗推喇嘛庙一带

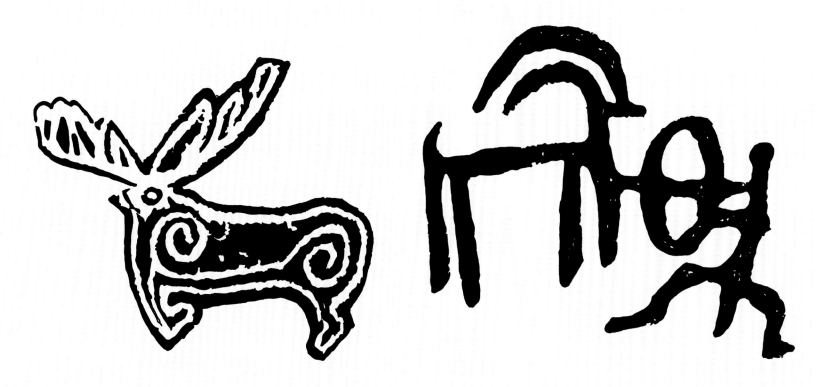

鹿纹（原始社会）
图案所属器物：西藏日土岩画任姆栋岩画
出处：西藏日土县任姆栋山

猎北山羊图（原始社会）
图案所属器物：内蒙古乌兰察布岩画
出处：达尔罕茂明安联合旗推喇嘛庙一带

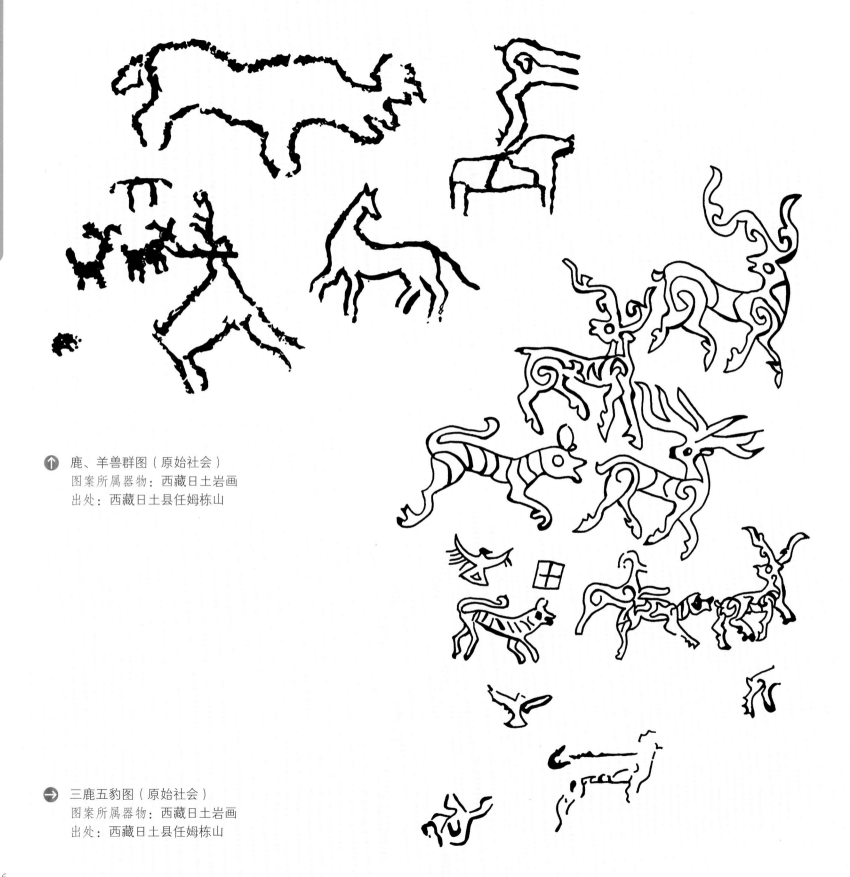

↑ 鹿、羊兽群图（原始社会）
图案所属器物：西藏日土岩画
出处：西藏日土县任姆栋山

⮕ 三鹿五豹图（原始社会）
图案所属器物：西藏日土岩画
出处：西藏日土县任姆栋山

良渚玉器上的神秘人兽组合

经人想象被神异化处理的动物类别中，有一种是将人和兽合体的形象。其中最典型和最有名的是出土于浙江杭州反山良渚文化遗址的"神人兽面纹"玉器。良渚文明距今已有大约五千年，被誉为"中华文明之光"。良渚遗址分布面积广大，毗邻杭州，其文化中心地带包括了良渚、安溪、瓶窑一带，在江苏、上海也有良渚文化的重要遗址。良渚文明最突出的成就是玉器的制作。良渚墓葬中出土的各类各式玉器已有六千多件。在众多玉器中，以"神人兽面纹"玉器最为独特和耐人寻味。这种人兽合体的纹样出现频繁，广泛装饰于玉琮、玉钺、玉头冠、玉屏等不同用途的玉器上。这种神人兽面纹样形成了固定的程式，纹样上方是类似于人的颜面，脸庞形状接近于倒置的梯形，双目圆睁，巨口獠牙。头戴高大的羽冠，上臂平伸，两肘弯回，两手放在身体两侧。纹样下半部是兽纹，有比人面更大的两只环眼，姿态作蹲踞状，脚上有锋利的爪勾。主体神人兽面纹的周围，布满了繁密回旋的几何形底纹。纹样的雕刻极其精美，综合运用了浅浮雕、减地平雕、阴刻线条等高超的雕刻技艺。在没有金属工具的时代，对硬度很高的玉石做出这样精致繁复的雕刻加工，令今人也叹为观止，因此称之为中国玉雕史上的奇迹。良渚文化遗址出土的玉器以及其上的神异人神兽面纹样，是良渚原始先民部族崇拜的祖先族徽，具有祖先与神灵合体的意味，是原始宗教信仰的体现。

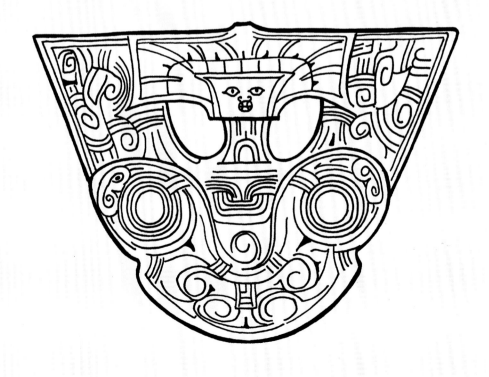

兽面纹（原始社会良渚文化）
图案所属器物：玉冠状饰
出处：浙江余杭反山良渚文化墓葬出土

良渚文化属于新石器时代晚期，分布于中国长江流域的钱塘江和太湖区域。在良渚文化遗址出土的文物中，玉器数量众多，种类丰富，纹饰精美，工艺技术达到让今人也叹为观止的水平。良渚玉器中有玉璧、玉琮、玉钺、玉冠饰等，这些玉器的用途和功能均与巫祝、祭祀活动有关。玉器上出现的以精细浅刻线条构成的纹样，曾被认为是"兽面纹"，但实际上是一种人兽组合的纹样造型。造型中人的形象高度抽象化了，动物也非写实表现，而是仅仅突出动物的巨目、阔口、利爪与獠牙等局部特征。

人兽组合的造型由于是非现实的表现手法和非自然形，所以充满扑朔迷离的神秘感，又有一种威严、高高在上、令人敬畏的气势。将人和兽的形象特征融合，不仅中国古代有，在世界上其他许多民族的艺术和装饰中，都出现过这样的纹饰。人兽组合的纹饰均与神灵信仰有关。将代表着部落祖先的某种动物图腾形象，与作为可沟通神灵的巫师这类人物的形象融合在一起，其实是表现了人与神沟通、向神祈愿以求护佑的原始巫术内涵与功用。

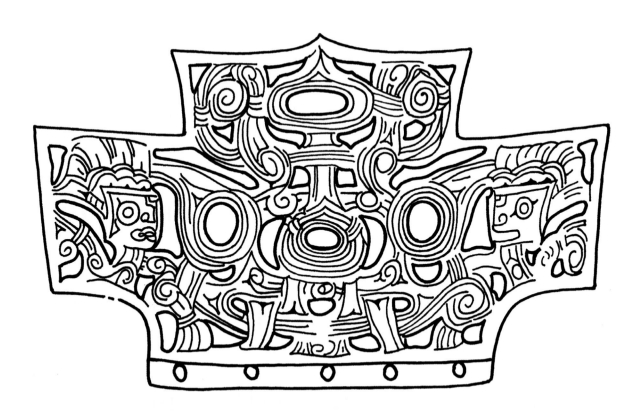

神人兽面纹（原始社会良渚文化）
图案所属器物：神人兽面纹玉牌饰
出处：浙江余杭瑶山良渚文化祭坛遗址出土

◎ 良渚文化镂空兽面纹玉牌饰

此件兽面纹玉牌饰的上沿平直，下半部为圆弧状，呈半圆形。表现手法简练抽象，采用透雕和阴刻两种雕刻技法。整体看类似一个环眼巨口的兽面形。圆孔状的两眼左右两侧各有三角形镂空，眼周略施阴刻线条。额头中间镂空出一横向的长条形。鼻子的位置以阴刻的卷云纹图案来表现。嘴的位置是镂空的十字形孔洞。仔细看来，其除掉镂空部分之外的实体造型又犹如一只蹲伏的青蛙，生动而富有趣味。

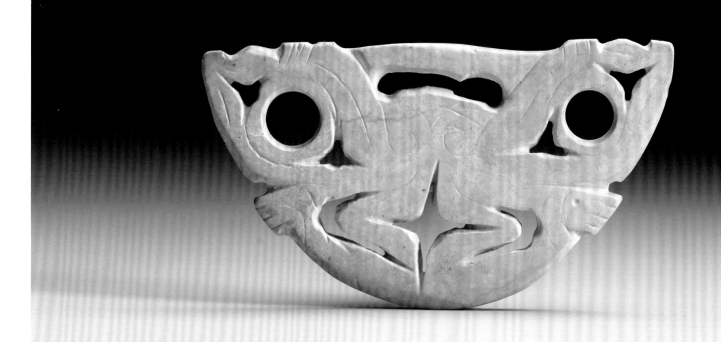

良渚文化镂空兽面纹玉牌饰
1987 年瑶山遗址发掘
图片来源：良渚博物院

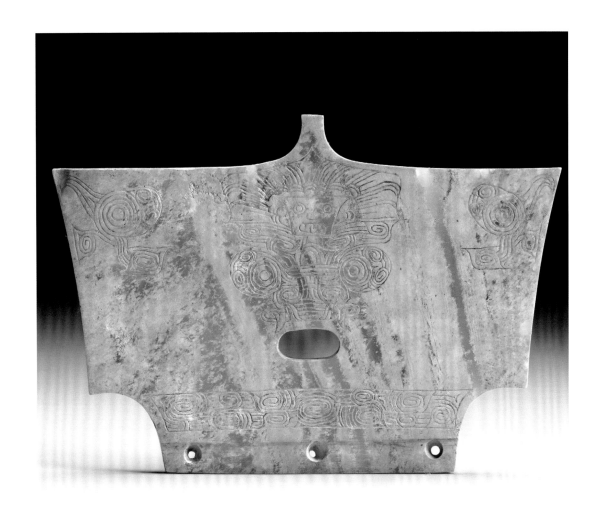

良渚文化神人兽面纹玉冠状器
1987 年瑶山遗址发掘
图片来源：良渚博物院

◎ 良渚文化神人兽面纹玉冠状器

　　良渚文化以玉器制作技艺的精湛和出土玉器的数量众多而闻名于世。良渚玉器的品种极其丰富多样，其中，玉冠状器是良渚文化玉器中的典型器类。玉冠状器出土于良渚遗址的大型墓葬之中，且每座墓中仅有一件。其形状为上宽下窄，总体呈倒置梯形的扁平玉片。器物上沿中央处有一突起，下部左右两边呈内收的弧线形，下沿有三个等距离的小孔。器物正面中部用细致流畅的线条雕出线刻的人兽合体纹样。在位于兽面口部的位置，镂空作一椭圆形孔。器物上端左右两角两侧刻夸张变形的飞鸟纹，器物下端雕刻一道卷云纹。这类玉冠饰尺寸小巧玲珑，出土时多位于墓主人头部的一侧，故研究者推断这是类似于梳背上的镶嵌物，插在墓主人头上，作为彰显其身份和地位的礼器。

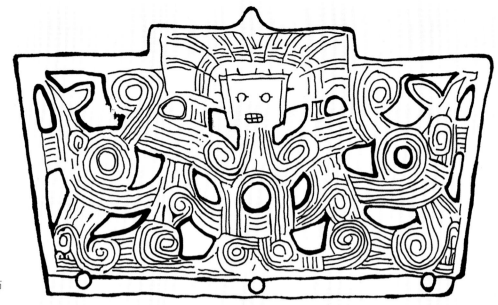

神人兽面纹（原始社会良渚文化）
图案所属器物：玉器神人像玉冠状饰

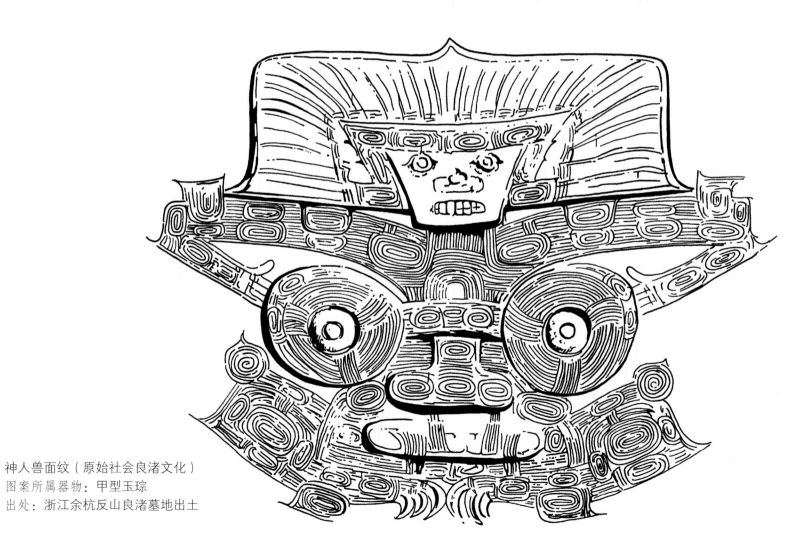

神人兽面纹（原始社会良渚文化）
图案所属器物：甲型玉琮
出处：浙江余杭反山良渚墓地出土

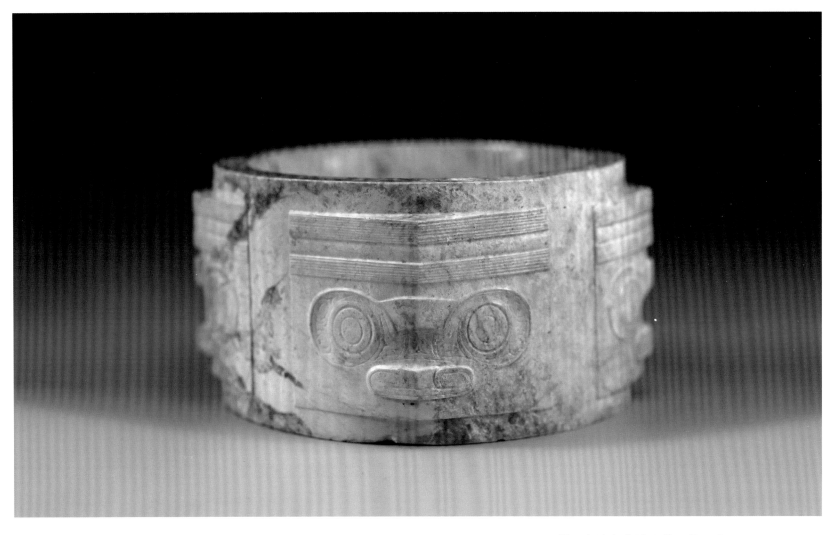

① 良渚文化神人兽面纹玉琮
1987 年瑶山遗址发掘
图片来源：良渚博物院

← 玉兽面纹（原始社会良渚文化）
图案所属器物：玉琮
出处：江苏草鞋山遗址第二文化层出土

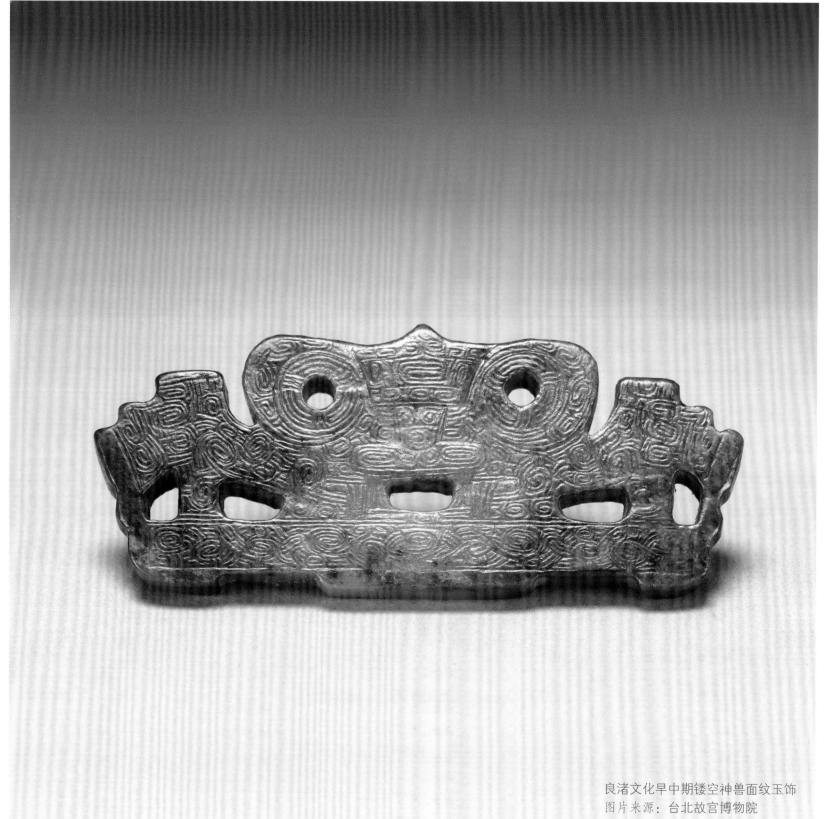

良渚文化早中期镂空神兽面纹玉饰
图片来源：台北故宫博物院

除了神人合体兽面纹之外，另一种流传更久远，更为人们所熟知的神异图腾动物形象也在原始社会就被先民所想象和塑造出来了，那就是龙纹。龙被作为我们华夏民族的图腾和象征，其具有上可腾空，下可潜渊，行云布雨，变化万千的神异力量；因其"头似驼，角似鹿，眼似兔，耳似牛，项似蛇，腹似蜃，鳞似鲤，爪似鹰，掌似虎"的非凡外形，受到人们无上的敬畏和崇拜。人间的帝王也以"真龙天子"自居，龙的形象是权力和尊贵的象征。原始社会时期的肇始龙形，与后世差别很大。原始社会时期的龙造型粗朴，保持着蜥蜴、蛇、鳄鱼等爬行动物的特点。

→ 良渚文化龙首纹玉长管
　 1987 年瑶山遗址发掘
　 图片来源：良渚博物院

良渚文化龙首纹玉长管出土于浙江省杭州市余杭区的瑶山遗址，其形状为圆柱形，颜色白中略带黄色。长管类似竹节状，分为上、中、下三组段，每段上各有四个圆形凸起的造型，且上层的两个圆形凸起装饰了一道阴刻的圆圈，周围以阴刻形式的圆弧线连接。在雕刻技法上采用浅浮雕与阴刻相结合的技法进行雕琢，图案造型比较抽象，反映原始宗教的神灵信仰。

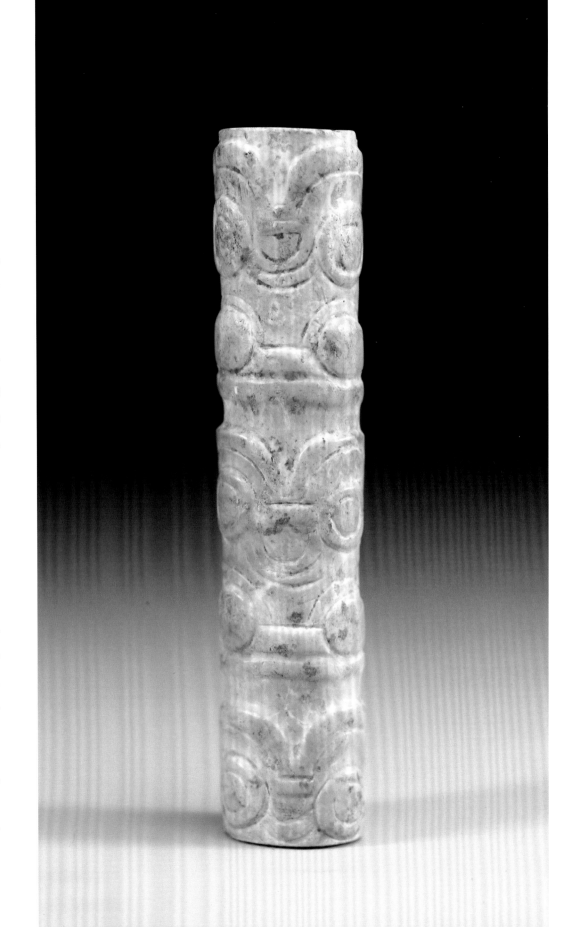

◎ 良渚文化龙首纹玉镯

这件瑶山遗址出土的龙首纹玉镯，通体色泽为灰白色，造型为宽扁的环状，内壁光滑素面无花纹，外壁等距间隔雕琢出四个凸面，装饰夸张抽象接近龙首的图案，故名"龙首纹玉镯"。龙眼微凸且以双圈阴刻的手法表现，眼睛的斜上方阴刻一对短角，短角后方的两耳近似方形，阔鼻的外轮廓以阴刻双线菱形图案表现，内填刻椭圆形纹样，阔鼻下竖刻短线来表示嘴巴。装饰效果有着抽象简洁的特点。

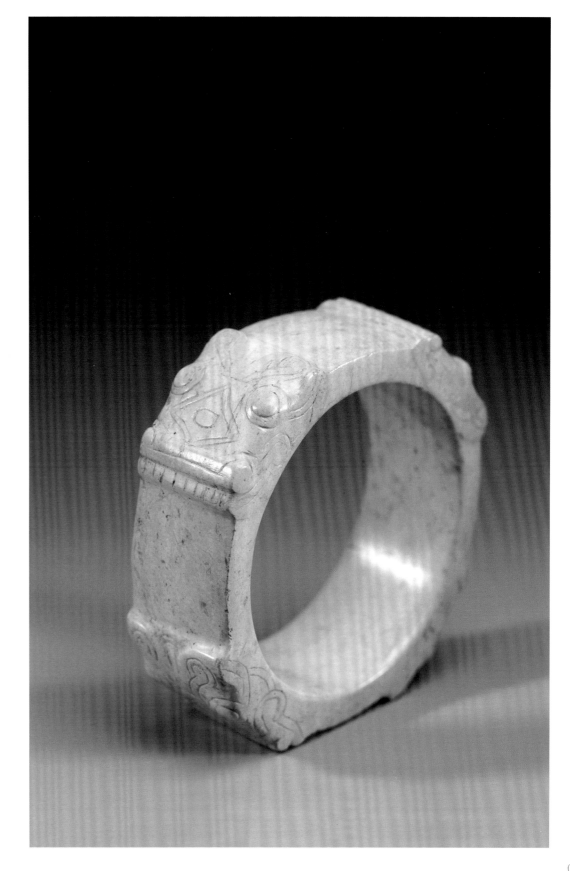

➡ 良渚文化龙首纹玉镯
1987 年瑶山遗址发掘
图片来源：良渚博物院

在以内蒙古、辽宁西部一带为中心的红山文化遗址中，出土了大量祭祀用的玉器。其中就有扬名于世的红山"C形龙"。该玉龙通体黝黑发亮，造型简洁明快，弯曲的动态似英文字母"C"字。由于其深厚的历史文化底蕴和优美的造型刻画，这枚玉龙被誉为"中华第一玉龙"。今天华夏银行标志的设计，也是取材于这件玉龙的造型。这种弯曲的龙形，也被称为"勾龙"。古代"勾"字与"句"字通假，《左传·昭公廿九年》记载："共工氏有子曰'句龙'，为后土，后土为社。"说句龙是共工的儿子，共工的儿子又叫后土，也就是土地之神。后来的人们敬奉祭祀"皇天后土"，指的就是天地。因此，红山文化玉器中的勾形玉龙，作为祭祀礼器毋庸置疑，祭祀和象征的神明，也应是基于农业农耕生活而产生的土地之神、农业之神，与陶寺出土的陶盘上的蟠龙纹有着相同的含义。

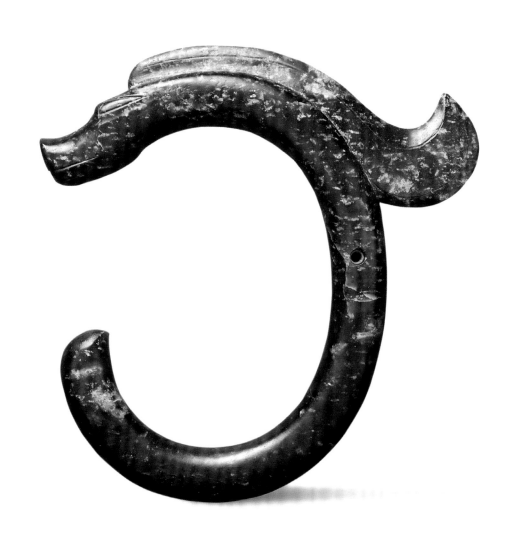

"C"形玉龙（原始社会红山文化）
中国国家博物馆藏

龙纹（原始社会红山文化）
图案所属器物：玉龙
出处：内蒙古出土

◎ 红山文化"C"形龙

红山文化是分布于辽宁、内蒙古与河北部分地区的新石器时代原始文化。在内蒙古赤峰市东北方向，有一座石山，山岩色泽呈赭红色，故得名"红山""赤峰"。红山文化的名字也正是来源于此。

1971年的夏天，赤峰翁牛特旗的村民在挖地的时候，偶然挖到一件颜色黝黑、形如弯钩的石质物件。在阳光下看，石质中黑色里透着绿意，有头有尾的造型有点像龙蛇一样的动物。这件偶获之物被上交，但在后来的十多年里，都没有引起特别的关注，也没有人专门去一探此物的究竟。直到1984年，在红山文化牛河梁古墓的发掘中，又出土了两件距今五千年的精美玉器，考古学家将其定名为"玉猪龙"。人们因此重又想起十几年前的这件几乎被遗忘的器物。这条真龙于是浮出了历史的水面，被世人所知，并被赋予"中华第一神龙"的美誉。

红山"C"形玉龙高26厘米，造型简练。流畅的身体线条和优美的弧度形成一个半圆形，酷似英文字母"C"。龙首部雕刻出龙的额头和微微上翘的吻部，从头后到背部，是向后翻卷的鬃毛，形成与龙身反方向弧度的一条弧线。玉器表面并无太多花纹装饰，只在龙的额头和下颚装饰有细密的菱形网格纹。龙身的中部有一个小小的圆孔，似为穿绳悬挂或佩戴所用。学者们认为，这件明显经过精工细制、造型独特而又艺术风格成熟的玉龙，其功能应是原始宗教中的礼器，应用于祭祀天地神明的礼仪活动，而非普通的装饰挂件。

红山"C"形玉龙因其重要的文化历史价值和艺术审美价值，成为红山文化的代表，也是中国原始社会时期的文物重器。龙作为原始图腾的古老文化内涵，在历史的长河中历久弥新，传承至今。

同在红山文化遗址中出土的龙形玉器之中，还有一种造型更加怪异奇特的龙，其形象也作"C"形弯曲状，但身躯短粗，头尾相距较近，龙的口鼻部，类似于猪的鼻子，雕刻了两个大鼻孔，头部还有两只大耳，种种形象特征，都带有猪的特点。故此，这种玉龙被命名为"玉猪龙"。矫健轻捷的龙蛇，与臃肿笨重的猪为何实现结合，创造出这一奇异的造型呢？在红山文化时期，原始人不仅定居发展了农业，也开始发展畜牧业。猪是人类最早驯养的一批家畜中

的重要品种。猪不但作为原始人的食物来源，还成为祭祀中的祭品，因此，猪这种动物，也就有了被神化的内涵。加之此前崇拜的象征土地繁衍的蛇，二者合一，塑造出的"玉猪龙"，更加强了祭祀所能带来的福佑，增加了神性的力量。这说明，先民在结合现实因素创造新的造型的时候，是基于精神信仰的要求的，其创造出的形象具有丰富的文化内涵。这种图案纹样、装饰造型中所包含的文化创造力在原始社会时期已经逐渐成熟。

龙纹（原始社会红山文化）
图案所属器物：玉兽玦
出处：内蒙古出土

龙纹（原始社会）
图案所属器物：玉猪龙
出处：牛河梁红山文化遗址出土

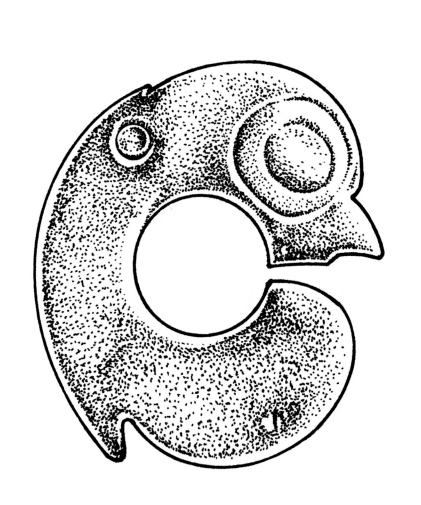

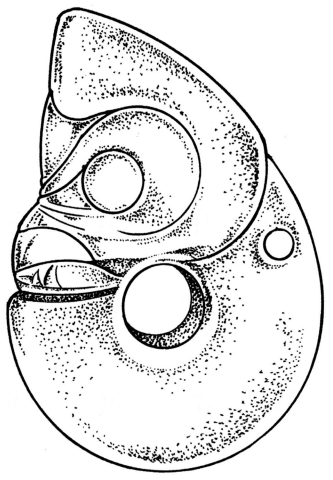

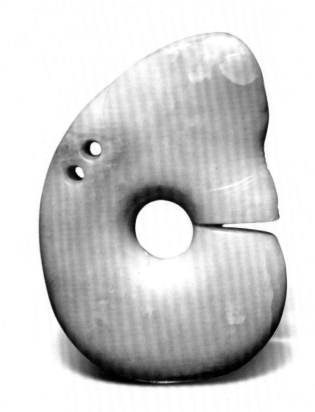

→ 玉猪龙（原始社会红山文化）
首都博物馆藏

◎ **萌萌的小猪龙**
——红山文化玉猪龙

在红山文化的玉龙"家族"里，还有一种特别的龙，与"C"形玉龙的流畅线条和优美形状大不相同，这种玉龙的造型可以说是很"萌"。

玉龙身体短粗肥硕，与"C"形龙蜷曲的动态一样，但头尾相接更近，甚至有的头尾连在了一起没有分开，有的在头尾之间仅有一道小小的缝隙。这种玉质圆环状有一道缺口的玉器，在中国古代叫作"玉玦"，所以也有研究者称其为"兽面玦形玉饰"。兽面是哪种动物呢？仔细观察玉龙的头部，龙首嘴部突出，有两个类似猪鼻孔的圆孔，口中还有獠牙露出。脸上用阴刻的细线勾勒出脸部的结构和一对比例突出的大眼睛。有的玉龙后颈上刻出鬃毛状花纹，与野猪的鬃毛很相似。所以，红山文化遗址出土的这

种玉龙，被定名为"玉猪龙"，认为其造型原型来自猪，是猪与爬行动物的合体。

为何在原始玉器中会出现这种奇异的、看似违和的猪头龙身的造型呢？众所周知，这些原始人类花费大量时间制造打磨加工出的玉器，不是一般的饰物，而是原始祭祀的礼器。其造型反映了原始人的崇拜。猪在远古时期，逐渐从野生状态转变为被人驯化饲养，人类学会了饲养猪之后，就有了源源不断的食物来源。因此，在原始人的观念中，猪便成为有吉祥寓意的动物，并更进一步把猪神化。研究表明，在原始人祭天、求雨的活动中，都把猪作为祭品。玉猪龙这种形态的玉器，也是人神沟通、护佑众生的神物。

◎ 陶寺龙盘上的蟠龙

黑与红对比鲜明的色彩，厚实古朴的器型与质感，这件距今四千多年的彩陶盘，出土于山西省襄汾县陶寺村遗址。在彩陶盘上，装饰的正是中华民族的图腾符号——龙。原始形态的龙纹，尚无后世发展出的"角如鹿，头如驼，目如兔，颈如蛇，腹如蜃，鳞如鲤，爪如鹰，掌如虎，耳如牛"等多种动物组合的形态特点。这条蟠龙既无龙爪，也无龙角，形态更像是一条弯曲着身体的小蛇，身躯上是黑红相间的半月形纹样，类似鳞片。龙口中吐出一条有多个分叉类似树枝一样的东西。有研究者认为，陶寺遗址彩陶盘上的这一原始龙纹，一方面是体现了原始先民对蛇的崇拜。在中国上古神话传说中，人类的始祖伏羲和女娲皆是人首蛇身，说明了在原始神灵崇拜中，蛇是一些部落崇敬和奉祀的始祖，后来的龙，其原型也与蛇有着重要的关联。另一方面，这一纹样也传达了一定的当时社会生活的信息。龙口中所衔的东西，被认为是谷穗，意为"神降嘉禾"，是对土地也就是社稷之神的崇拜。这就反映出当时陶寺先民已经不完全以采集和渔猎为生，而是开始了定居和从事农业耕种的社会生产模式。人类的文明程度，也如蛇到龙的蜕变一般，迈入一个新的历史阶段。

蟠龙纹（原始社会）
图案所属器物：彩绘陶盆
出处：山西襄汾陶寺墓地出土，
山西省博物院藏

◎ 良渚文化玉龟

　　龟在古时与龙、凤、麟并称为四灵，古人认为其可预测未来，昭示吉凶。此件良渚文化玉龟于 1986 年在反山遗址发掘出土，通体为黄色，局部偏黄褐色。龟背上有纵向脊线，腹部平整且有一对横向的隧孔，头和颈部向前伸张，四爪短小且作爬行状，整体造型质朴可爱。

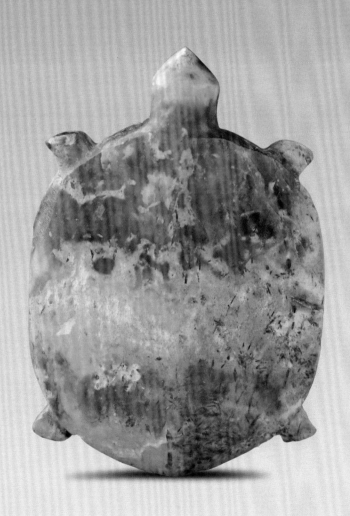

良渚文化玉龟
1986 年反山遗址发掘
图片来源：良渚博物院

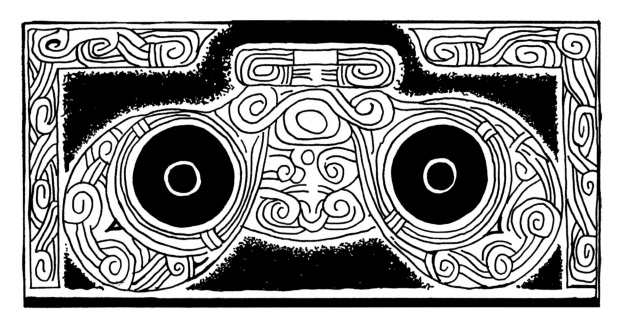

云雷纹（原始社会良渚文化）
图案所属器物：黑陶片
出处：上海出土

鸟纹（原始社会良渚文化）
图案所属器物：冠饰

鸟纹（原始社会良渚文化）
图案所属器物：玉冠饰

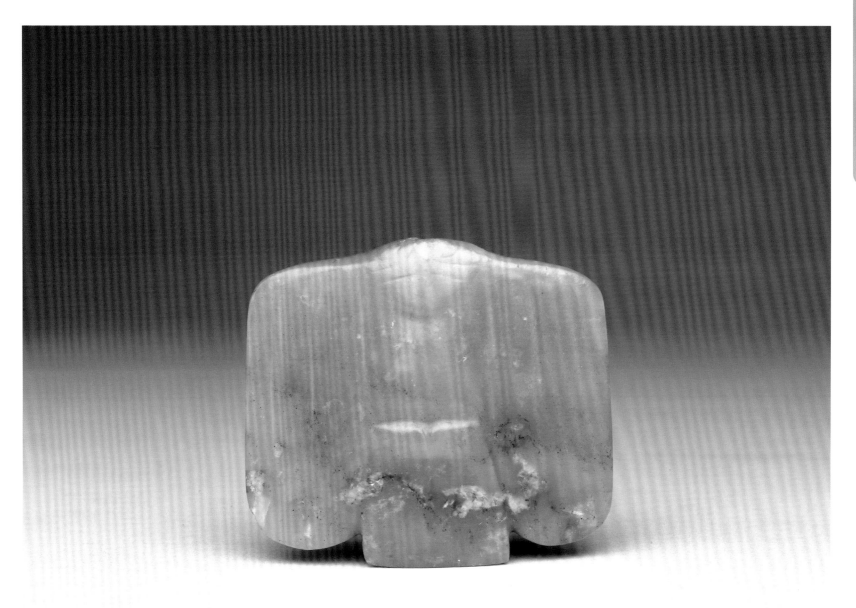

鸟形玉佩（原始社会红山文化晚期）
图片来源：台北故宫博物院

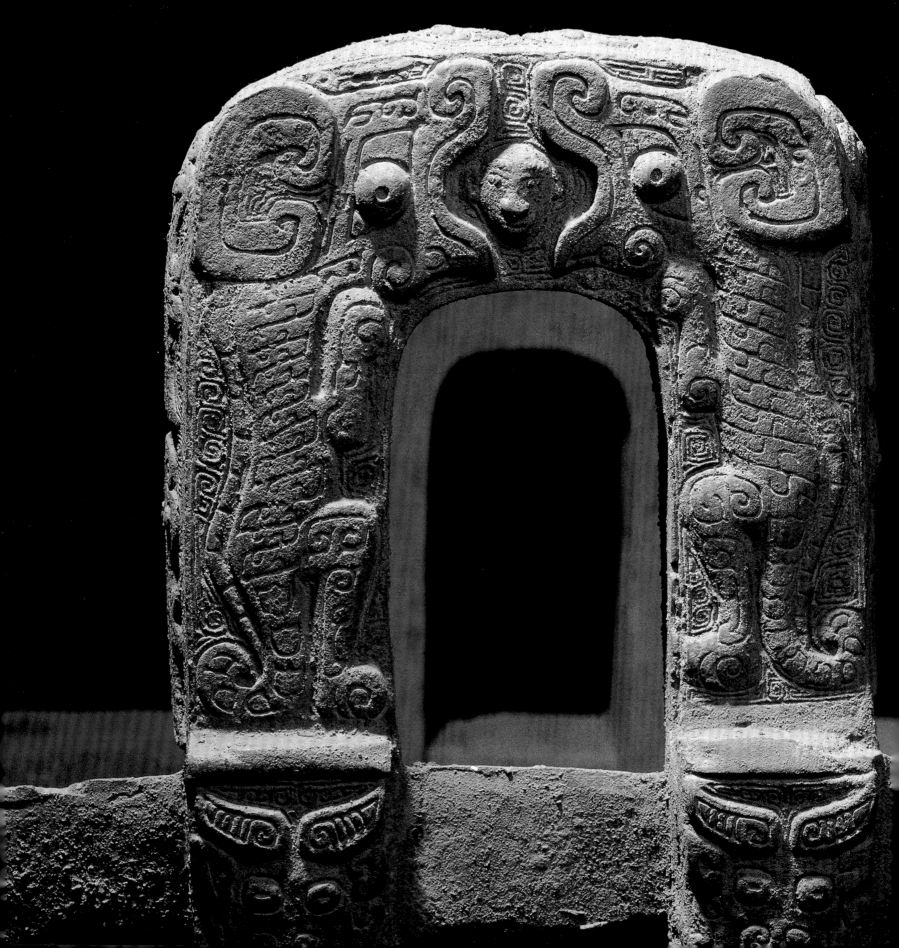

第二辑

狞厉神秘铸鼎觞
——夏商周的古兽图案

自夏代开始，中国社会形态从原始社会进入了有阶级的奴隶社会。考古学家认为，今天河南偃师的二里头遗址，就是夏代的王城。目前出土的夏代文物，有石器、陶器、玉器、青铜器等类别。因此，夏代也被看作"青铜时代"的开端。在夏、商、周三代，人们逐渐熟练掌握了金属开采、冶炼、铸造的技术，并能够用不同的金属合成更为坚硬和具有韧性的合金。《周礼·考工记》记述："金有六齐：六分其金，而锡居其一，谓之钟、鼎之齐；五分其金，而锡居一，谓斧斤之齐；四分其金，而锡居一，谓之戈戟之齐；三分其金，而锡居一，谓之大刃之齐；五分其金，而居二，谓之削杀矢之齐；金锡半，谓之鉴燧之齐。"这里提到的所谓"金"，其实指的是铜。青铜是用一定比例的铜和锡冶炼出来的合金。铸造不同用途和功能的青铜器，铅和锡的比例不一样。通过对金属的充分应用，不仅发明出了新型的生产工具和更有杀伤力的兵器，大大提高了生产力和国家的战斗力，并且，金属加工技术的大幅提高和丰富，也促进了工艺美术的发展。从夏朝制作普通的青铜工具和器物，到商周青铜礼器的出现和鼎盛；

从素朴无纹的风格到形态各异的造型和多种多样的纹饰，青铜器的发展演变记录了社会的前进，青铜器的造型特点、纹样主题和纹样表现处理手法，形成了属于这个时代的独特审美，也传达了这一时期人们"敬鬼崇神"、神权和王权合一的思想与精神追求。

作为宗庙祭祀的礼器，青铜器的造型与装饰体现稳固、庄严、神秘的威慑力。器物厚重，具有很强的体量感。器身上的装饰纹样采用细密的云雷纹衬底，衬托出浅浮雕的主体纹样，层次清晰而又显得细节丰富。青铜礼器的艺术美感，用"华丽""高贵"这一类的词汇形容都不确切，在田自秉先生所著的《中国工艺美术史》一书中，对青铜器的艺术审美做了一个准确和精辟的概括，称之为"狞厉之美"。从青铜器的装饰纹样主题来看，可分为动物纹、几何纹、人物纹几大类。其中动物纹应用最多，常见的有饕餮、夔、龙、凤、蟠兽、蛇、龟、蝉、蚕、鱼、牛、象、虎、兔等。在这些动物图案题材中，一类是自然界中存在的动物，另一类是神异诡怪、运用想象创造出的动物。

饕餮纹（商代二里岗期）
图案所属器物：青铜器，鼎的腹部

青铜器动物装饰中最典型的纹样就是兽面纹。兽面纹曾经被称为"饕餮纹"。"饕餮"是中国古代典籍中记载描述的一种贪婪的怪兽。北宋时期《博古图》引用《吕氏春秋》，形容青铜鼎上所铸的兽面纹为饕餮："周鼎著饕餮，有首无身，食人未咽，害及其身，以言报更也。"青铜器上大量的动物纹样的确可以看作是"有首无身"的动物头部的夸张变形。但究其作为礼器的祭祀功用，纹样铸成传说中的贪欲之兽，可能性不大，因此，比较适合的名称当为"兽面纹"。

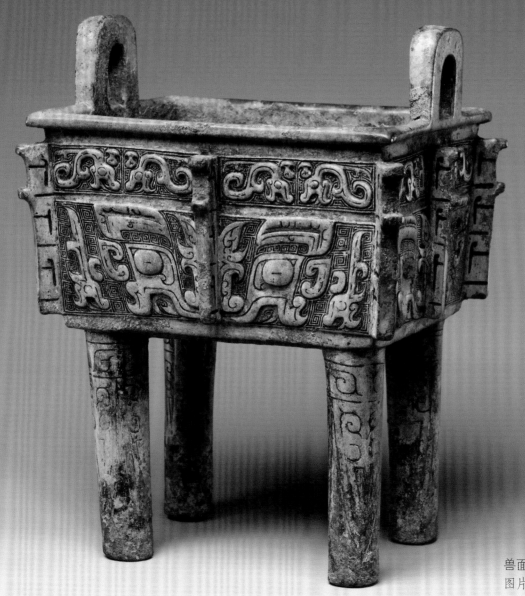

兽面纹青铜方鼎（商代）
图片来源：美国纽约大都会博物院

饕餮纹（商代二里岗期）
图案所属器物：青铜器
出处：湖北出土

是贪婪还是庄重？
——青铜器上的饕餮纹

饕餮这两个字，笔画繁多，字形复杂。一望之下，就给人一种面目狰狞的感觉。我们至今常用"饕餮盛宴"这个成语形容酒池肉林般的大餐，还用"老饕"这个词形容贪吃的人或特别了解美食的人。饕餮是上古神话传说中一种贪吃的怪兽，中国古代多部典籍中都出现过"饕餮"其名。《吕氏春秋》载："周鼎著饕餮，有首无身，食人未咽，害及其身，以言报更也。"说的便是周朝鼎上装饰的饕餮，是一种只有脑袋没有身子的怪物，因为贪吃，还要吃人，所以最终也害了自己，遭到了报应。《左传·文公十八年》云："缙云氏有不才子，贪于饮食，冒于货贿，侵欲崇侈，不可盈厌；聚敛积实，不知纪极；不分孤寡，不恤穷匮。天下之民以比'三凶'，谓之'饕餮'。"这段话说的是饕餮的由来，缙云氏是上古一个氏族的名称，传说是炎帝的苗裔。饕餮就是缙云氏的后代，但其行为不端，除了贪吃之外，更有恶行种种。在神话传说中，饕餮与混沌、梼杌、穷奇并称为"四大凶兽"。

商周时期的青铜器上，是否装饰的就是这种中国古代神话传说中的凶恶、贪婪、劣迹斑斑的怪兽呢？在北宋人编撰的《博古图》中，描写青铜器纹样，也引用了《吕氏春秋》，饕餮纹的由来源于此根据。然而，现在的学术界，一般都把"饕餮纹"改称为"兽面纹"。原因是商周时期的青铜器，是重要祭祀活动中的礼器，是神权和王权的象征。用上古贪婪暴虐的凶兽做礼器的装饰，显然于理不通，不符合器物的使用功能和象征意义。

细观商周青铜器上的兽面纹，其造型上有一定的共性，都表现为正面的动物头部形象。以头部正中鼻梁为中轴线，左右两边对称。五官特征也有程式化的表现，均为阔口巨目，口生獠牙。这些

饕餮纹（商代二里岗期）
图案所属器物：青铜器
出处：湖北出土

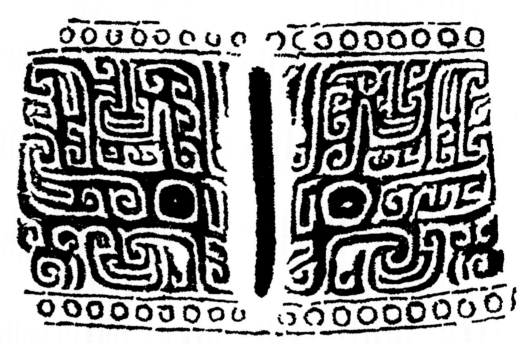

饕餮纹（商代）
图案所属器物：青铜器
出处：河南出土

兽面纹在形象特征上也各有各的特点，在神异的想象造型中也带有一些自然界中真实动物的特征。有研究者分辨和分析青铜器兽面纹所呈现的动物特征，常见的有牛、羊、鹿、犀牛、老虎等兽类。比如有的兽面纹头部有清晰的牛角或鹿角。因此，青铜器上的兽面纹样，并非贪吃的饕餮，而是商周时期被奉为神明的动物们。当时的人们"敬鬼崇神"的观念十分浓厚，动物崇拜也非常盛行。特定的动物被认为是祖先的化身，在占卜、祭祀中也经常以动物作为沟通天地神明的载体。所以，青铜器上兽面纹的盛行、图案样式以及风格的形成，与当时的文化背景有着密不可分的联系。

商代青铜器上的兽面纹，风格凝重，在庄严之中有一种令人生畏的压抑感。西周时期的兽面纹，变得典雅庄重，威严感减少，形式上也渐渐趋向简化和抽象。西周以后，兽面纹逐渐减少，青铜器纹饰转为更为简练和生活化的题材，这也是与当时的社会变革和人们审美价值的改变息息相关的。

◎ 后母戊大方鼎上的古兽纹样

在中国现已出土的青铜器文物中，体积最大、重量最重的是出土于河南安阳殷墟的"后母戊大方鼎"，它的"鼎鼎大名"远播中外，具有高度的历史文物价值和艺术审美价值。

鼎是青铜器中的重器，是礼器中最体现国家权力和阶级地位的。我们今天所用的成语"一言九鼎""三足鼎立""问鼎中原"，都体现了鼎这种青铜器具有象征着国家政权的重要意义。

鼎这种器物，在夏商周之前的原始社会新石器时代就已经出现了。考古曾发现陶制的鼎，用于炊煮食物。进入奴隶社会之后，国家和阶级产生了，社会生产力的发展，使得金属冶炼和加工技术逐渐成熟。青铜器代替了陶器，青铜器不仅是具有使用功能的器物，还具有重要的精神象征含义。但青铜器的很多造型样式和名称，还是基于前代陶器的延续和发展。

鼎的造型由鼎腹、鼎足、鼎耳三部分组成。鼎腹有圆形和方形，鼎足有三足和四足。最初制鼎以圆形居多。商代早期，开始出现方鼎。商代中晚期，方鼎的比例占多数。后母戊大方鼎的铸造就是在商代后期，是商王祖庚、祖甲为祭祀他们的母亲而做的。因此，近年研究者把沿用已久的"司母戊"铭文，重新认证为"后母戊"。原来看起来像"司"的文字，其实是母后的"后"字，才更能解释得通，符合这件青铜礼器制作的目的和功能。

这件大方鼎高133厘米，口长110厘米，宽78厘米，四足高46厘米，厚度4厘米，重832.84千克。这是中国最大最重的青铜器文物。鼎身上四周装饰着兽面纹、夔纹。突出的主纹样被细密浅刻线条的云雷纹衬托着。鼎的两个立耳装饰着虎噬人纹。老虎吃人，看似是恐怖血腥的主题，但在商代青铜器装饰上曾多次出现。这一图案，其实传达的是一种祭祀观念。老虎象征着神灵图腾，而吃掉的人，被认为是祭祀中巫师的灵魂。这一图像体现的是人神沟通的实现。后母戊大方鼎上出现的兽面纹、夔纹、虎纹，都是古代青铜器上典型的古兽纹样。

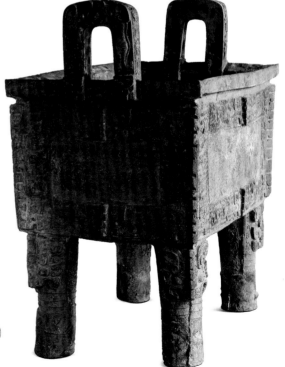

→ 后母戊大方鼎（商代）
河南安阳出土
中国国家博物馆藏

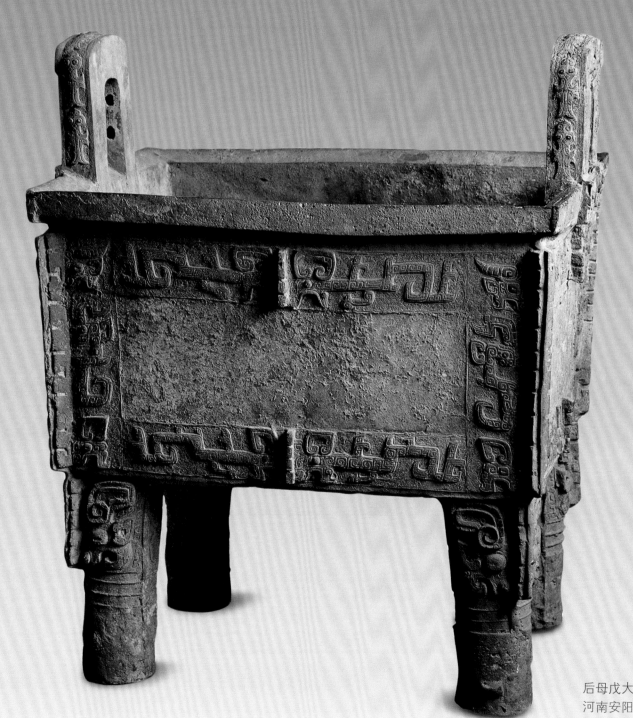

后母戊大方鼎（商代）
河南安阳出土
中国国家博物馆藏

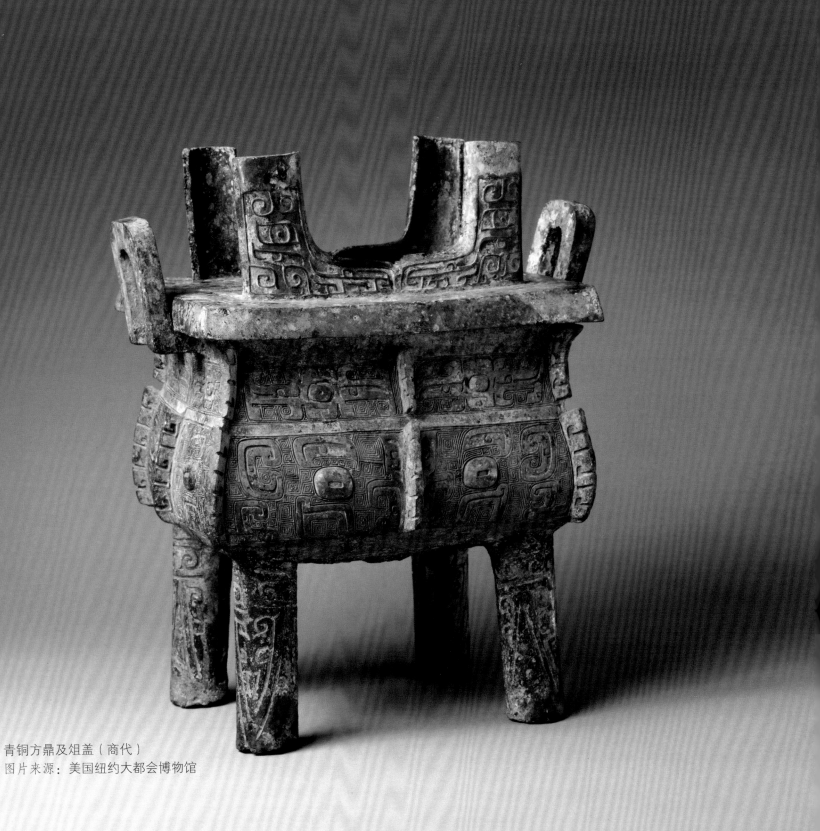

青铜方鼎及俎盖（商代）
图片来源：美国纽约大都会博物馆

兽面纹（商代二里岗期）
图案所属器物：青铜器，鼎的腹部

饕餮纹（商代二里岗期）
图案所属器物：青铜器，鼎的腹部
出处：湖北出土

兽面纹（商代后期）
图案所属器物：青铜器，爵亚鼎的腹部

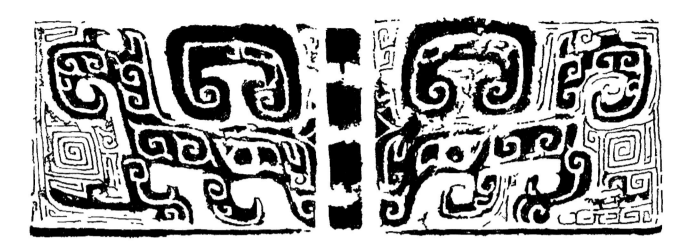

兽面纹（商代后期）
图案所属器物：青铜器，鼎的口下部
出处：河南安阳殷墟妇好墓出土

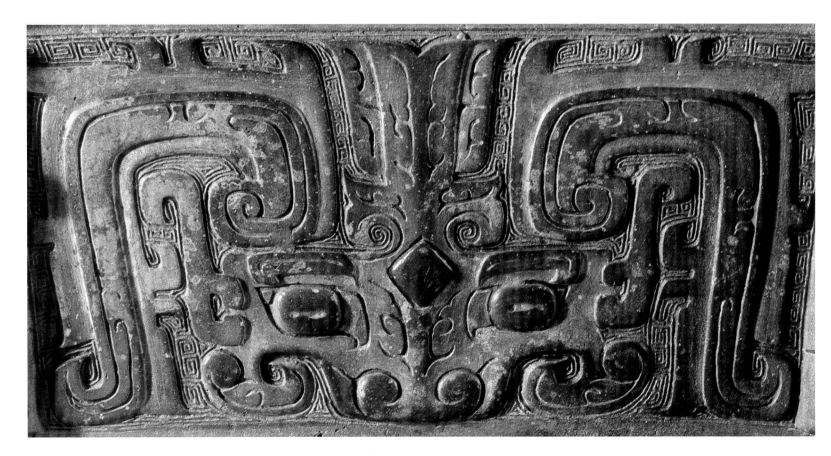

饕餮纹青铜鼎的腹部图案

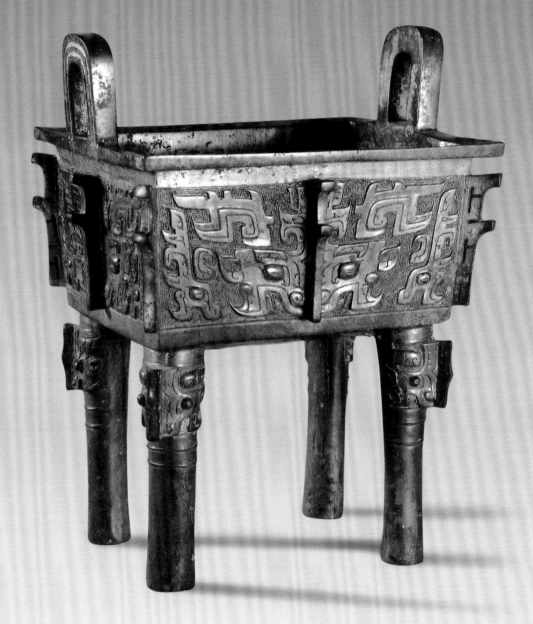

德方鼎（西周成王）
上海博物馆藏

↑ 饕餮纹（商代后期）
图案所属器物：青铜器，鼎的腹部

→ 兽面纹（西周早期）
图案所属器物：青铜器，鼎的腹部
出处：陕西出土

↓ 饕餮纹（商代后期）
图案所属器物：青铜器，鼎的腹部

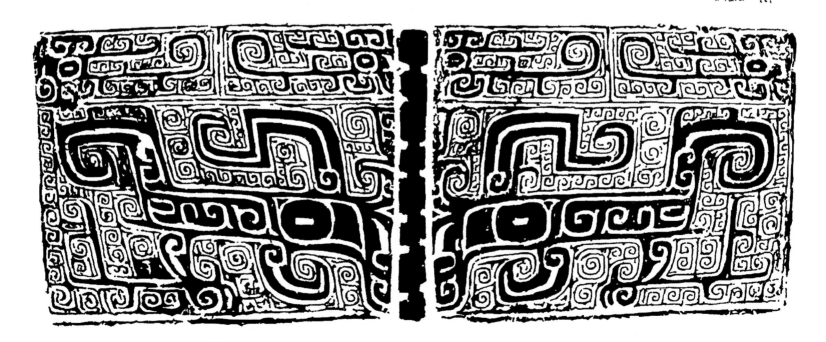

第二辑

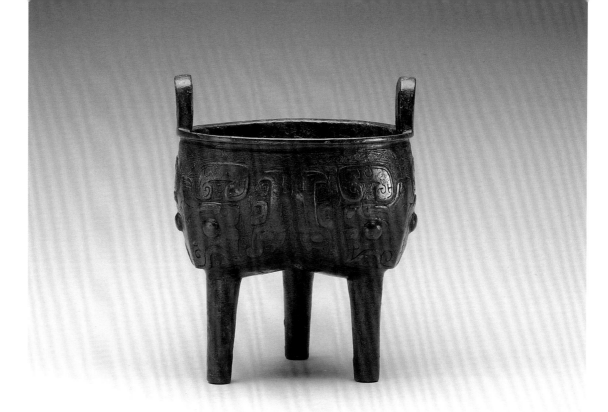

兽面纹亚鼎（商代）
图片来源：台北故宫博物院

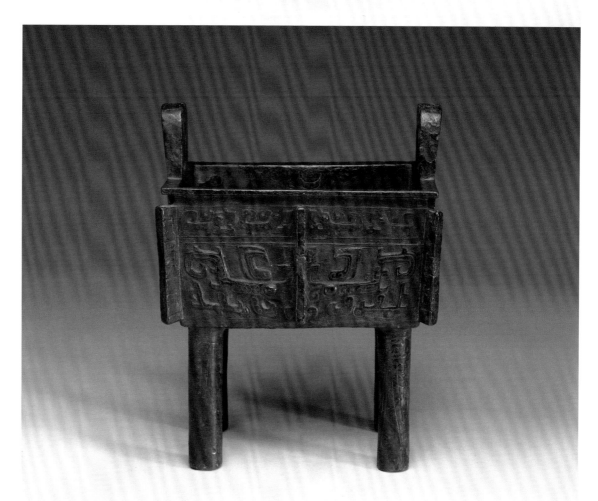

酉父丁方鼎（商后期）
图片来源：台北故宫博物院

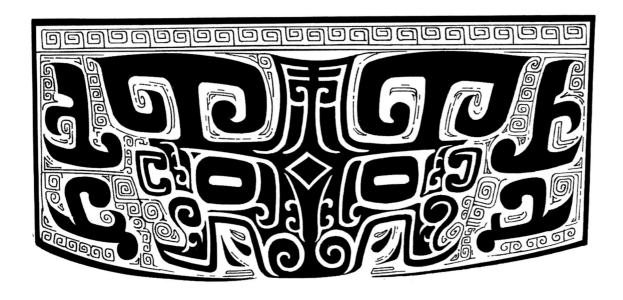

兽面纹（西周早期）
图案所属器物：青铜器，
旅鼎的腹部

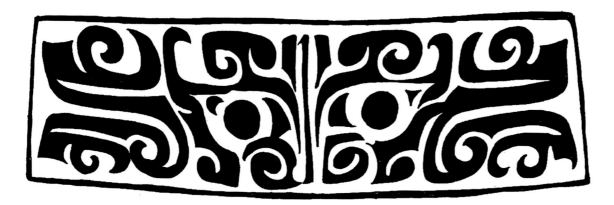

饕餮纹（商代二里岗期）
图案所属器物：青铜器，
鼎的腹部
出处：湖北出土

兽面纹（商代后期）
图案所属器物：青铜器，
鼎的腹部

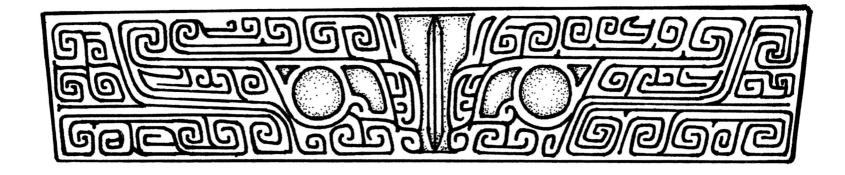

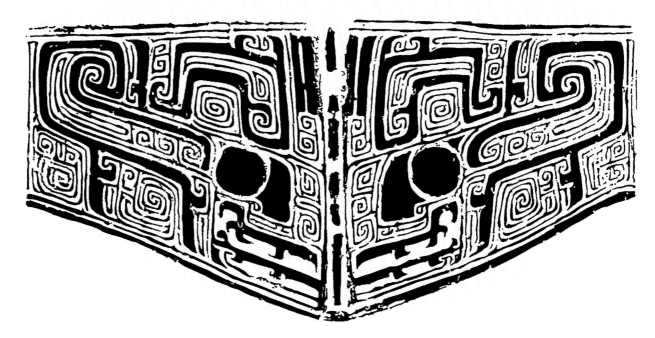

饕餮纹（商代后期）
图案所属器物：青铜器，
鼎的腹部

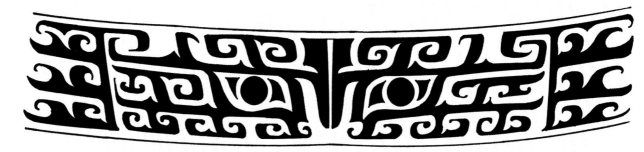

兽面纹（商代后期）
图案所属器物：青铜器，
鼎的腹部

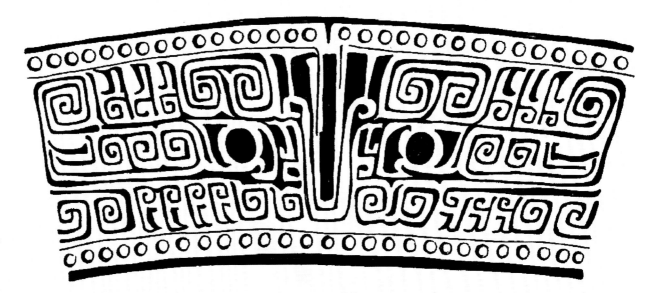

饕餮纹（商代前期）
图案所属器物：青铜器，
立虎鼎
出处：江西出土

◎ 江西省新干县大洋洲出土文物

1989年江西新干县大洋洲镇发掘出一座商代大墓，随葬品中的青铜器品类繁多、工艺精美，约480余件，包括礼器、乐器、工具、兵器和其他器物，其与中原商文化的器物类似，但又有强烈的地域特色，是江南地区商代青铜器的一次重大发现。其中出土虎形扁足铜鼎9件、双耳铸有卧虎的青铜器7件。这类虎耳虎足装饰的青铜器是该墓葬中最具代表性的，体现了这一时期该地区流行虎崇拜的文化特征。

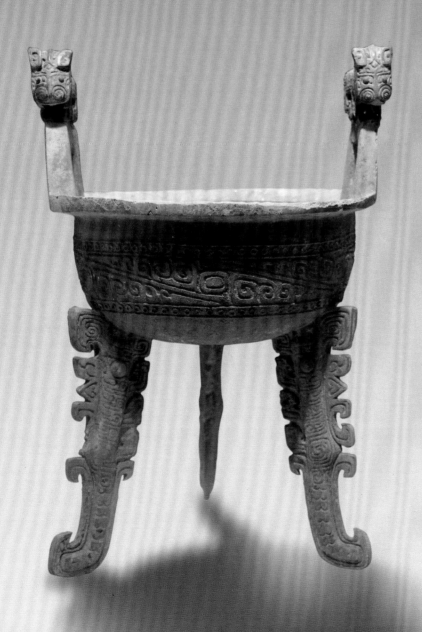

商代虎耳虎形扁足铜圆鼎
1989年江西省新干县大洋洲出土
江西省博物馆藏

此件虎耳虎形扁足鼎最突出的装饰位于其鼎耳和鼎足。该鼎的立耳上铸造两只伏虎，虎的四肢曲伏，虎尾末端向上卷曲，整体呈现静卧状态。圆鼎的扁足部分刻画为变形虎形，似有圆目凸出，三角利齿，虎口张开与鼎腹紧密咬合。上半部虎身和内侧四肢较为形象，背上和尾部出现变形，虎头出角，虎背生戟，虎尾卷曲。虎身以雷纹装饰，虎尾遍布鳞片。鼎足的虎与圆鼎耳上的双虎形象遥相呼应。这种独有的虎形装饰青铜器体现了对老虎的崇拜，反映了独特的地域性青铜文化。

兽面纹（商代后期）
图案所属器物：青铜器，扁平
状夔足鼎的腹部
出处：江西新干县大洋洲出土

兽面纹（商代后期）
图案所属器物：青铜器，扁平
状夔足鼎的腹部
出处：江西新干县大洋洲出土

兽面纹（商代后期）
图案所属器物：青铜器，扁平
状夔足鼎的腹部
出处：江西新干县大洋洲出土

商代虎耳虎形扁足铜圆鼎鼎耳

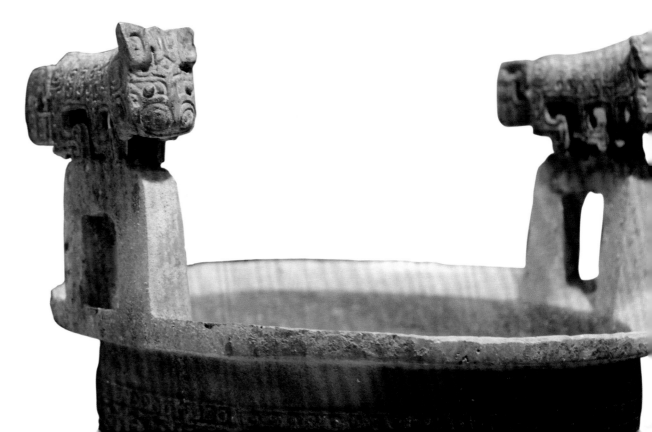

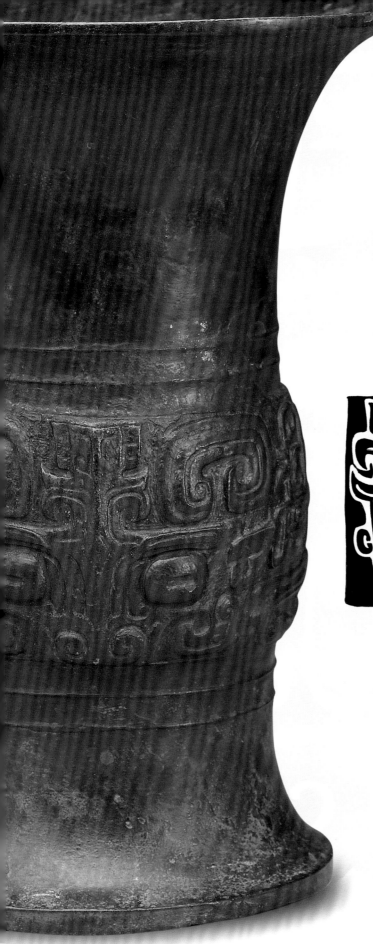

↑ 饕餮纹（西周早期）
图案所属器物：青铜器，尊的腹部

← 亚禽父乙尊（商代）
图片来源：台北故宫博物院

饕餮纹、夔纹（商代二里岗期）
图案所属器物：青铜器，尊的腹部图案
出处：河南郑州出土（窑藏）

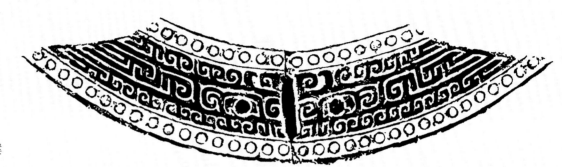

饕餮纹（商代后期）
图案所属器物：青铜器，尊的肩部图案

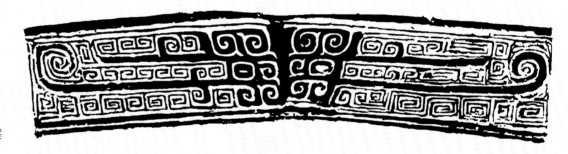

兽面纹（商代后期）
图案所属器物：青铜器，尊的肩部图案

◎ 尊（zūn）

"金樽清酒斗十千"的"樽"，又称"尊"，是青铜器中体量较大的盛酒器皿。尊的外形为圆腹或方腹，上为敞口，口沿外侈，形似喇叭状。颈部较粗，与肩部接近。下部为圈足。尊的纹样装饰有饕餮纹、夔龙纹、云雷纹等青铜器上常见的纹样，也经常用更具立体感的浮雕甚至圆雕的动物形装饰器身，与平面的图案相呼应，更增加了装饰的层次和美感，如著名的"四羊方尊"。尊除了普通的形制，还有一种特殊的"牺尊"，是将整个器型铸造成动物形，如牛、羊、象、鸱鸮等。牺尊在保持了动物突出特征的同时，艺术上大胆夸张，并兼顾作为器皿的功能。

◎ 鸮尊

　　鸱鸮是猫头鹰一类的鸟，在商代是人们崇拜的对象，据考证商代人把鸱鸮奉为战神的化身。因此，青铜器中不仅有鸱鸮纹的装饰，还有的将青铜器整器做成鸱鸮形。如 殷墟妇好墓出土的妇好鸮尊，山西出土的鸮卣等，都是传世的青铜器珍品。作品结合了器物造型和鸟形特征，将鸱鸮的翅膀和双爪作为器物的足，身体浑圆饱满，以实现其作为盛器的功能。器物简练凝重，表面的装饰花纹精美细腻，是实用、审美、内涵三者高度统一的创造。

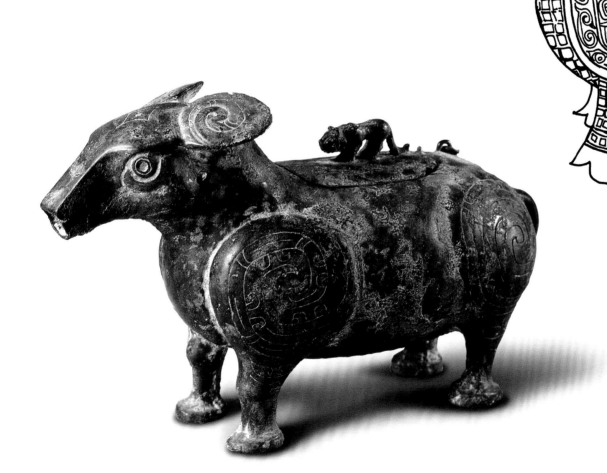

↑ 鸱鸮纹（商周时期）
图案所属器物：铜尊器形

← 井姬貘形尊（西周中期）
陕西宝鸡茹家庄二号墓出土
宝鸡市博物馆藏

◎ 邓仲牺尊

邓仲牺尊于1984年在陕西省西安市长安区张家坡出土，是西周中期青铜器，现藏中国社会科学院考古研究所。邓仲牺尊的外形类似羊和鹿结合的神兽，头上有双角和双耳，腹部有张开的双翼，曲颈上匍匐着一只猛虎，尾巴短小且臀部上立一条卷尾龙，前胸悬挂一似龙虎造型结合的卷尾猛兽，其后背的椭方形盖纽为一只立凤。邓仲牺尊通体填充细雷纹，其造型独特、纹饰繁缛，铸作精工，艺术价值极高。

邓仲牺尊（西周中期）
1984年陕西长安张家坡西周墓出土
中国社会科学院考古研究所藏

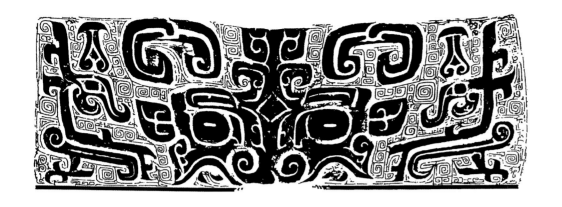

兽面纹（西周早期）
图案所属器物：青铜器，鱼尊的腹部

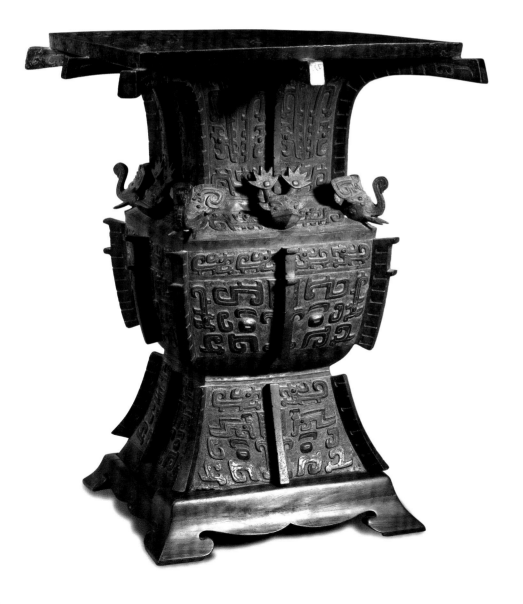

◎ 商后期亚丑方尊

　　在台北故宫博物院中，收藏着一件"亚丑方尊"。这个听起来古怪的名字，源于青铜器上铭刻的一个族徽，看起来像"亚丑"两个字。除了亚丑方尊之外，还出土了很多带有同样"亚丑"铭文的鼎、方彝、觚、簋、卣等青铜器。考古学家认为，"亚丑"是商代的一个方国。亚丑方尊流传于世的有一对，一件藏于北京故宫博物院，一件藏于台北故宫博物院。这件亚丑方尊形态庄重，棱角转折分明，器身装饰浮凸出来的兽面纹和夔纹，以细线刻出的云雷纹作为衬托，主次分明，是典型的殷商时期青铜器风格。

亚丑方尊（商后期）
图片来源：台北故宫博物院

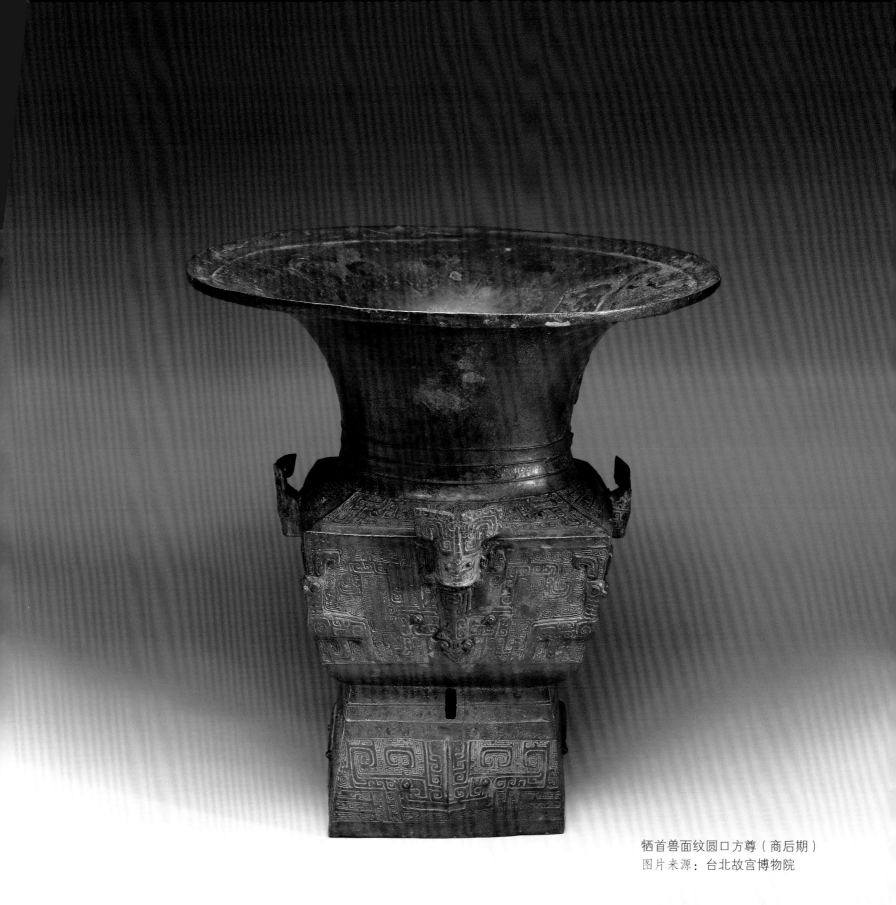

牺首兽面纹圆口方尊（商后期）
图片来源：台北故宫博物院

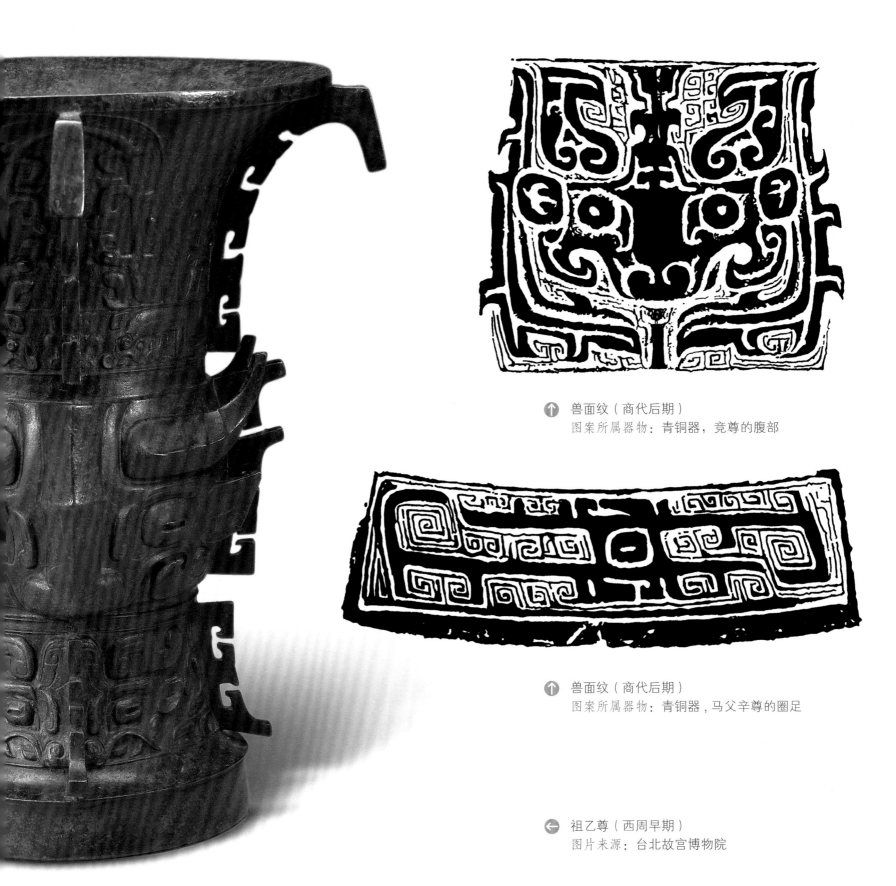

兽面纹（商代后期）
图案所属器物：青铜器，竞尊的腹部

兽面纹（商代后期）
图案所属器物：青铜器，马父辛尊的圈足

祖乙尊（西周早期）
图片来源：台北故宫博物院

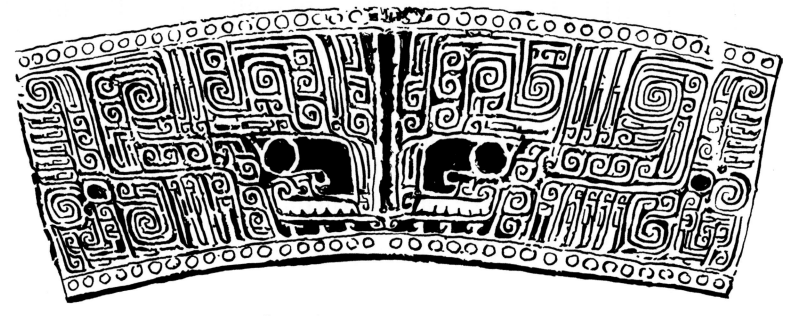

兽面纹（商代后期）

图案所属器物：青铜器，曲折角兽面纹尊的腹部

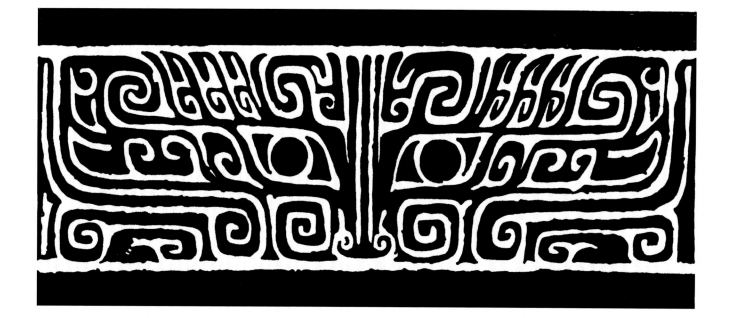

兽面纹（商代后期）

图案所属器物：青铜器，龙虎尊的腹部和圈足

出处：四川广汉三星堆一号祭祀坑出土

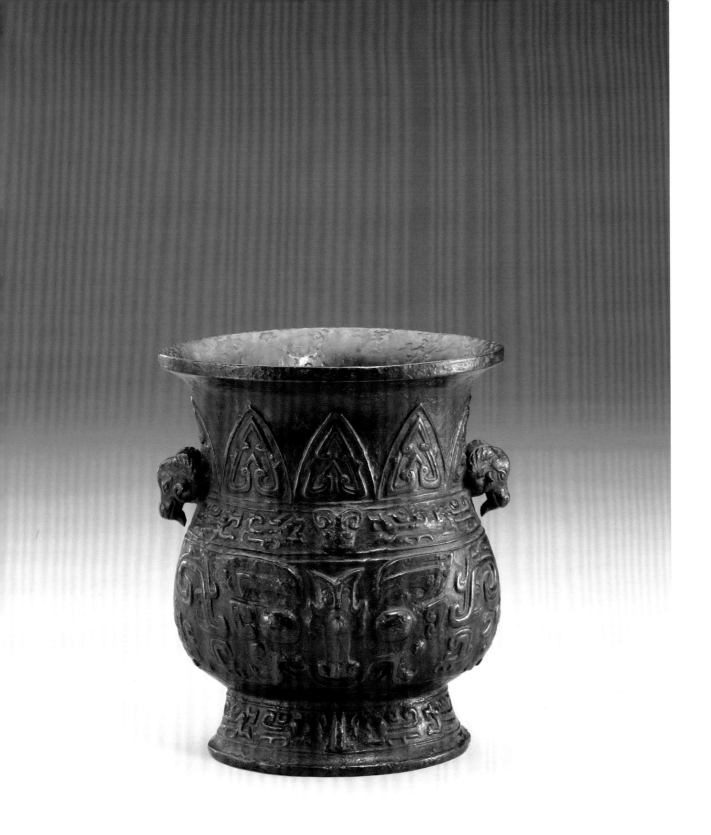

兽面纹史尊（商代）
图片来源：台北故宫博物院

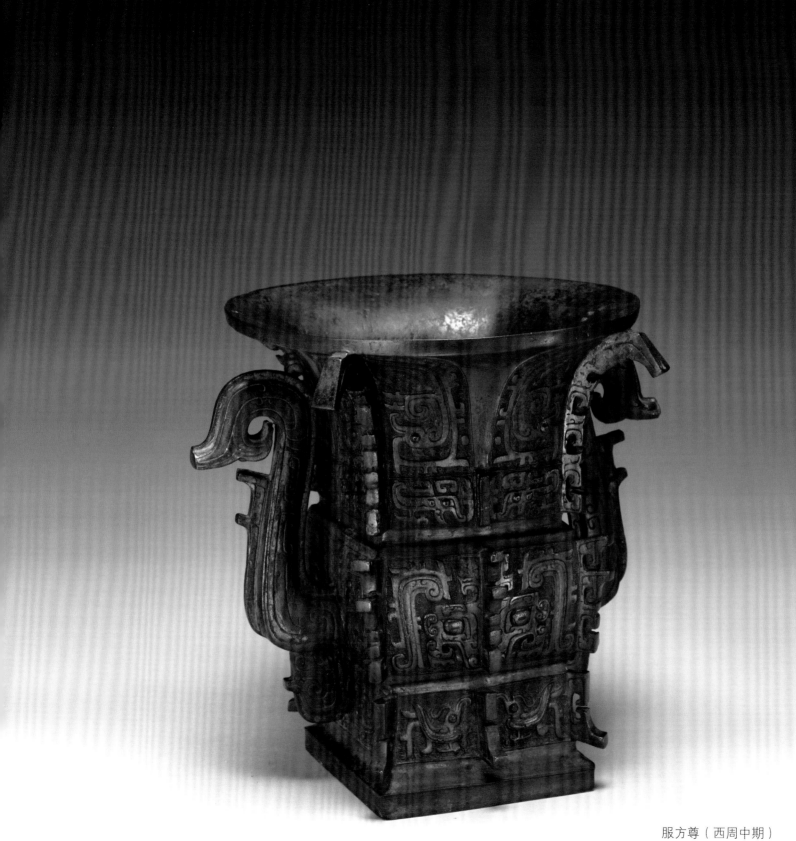

服方尊（西周中期）
图片来源：台北故宫博物院

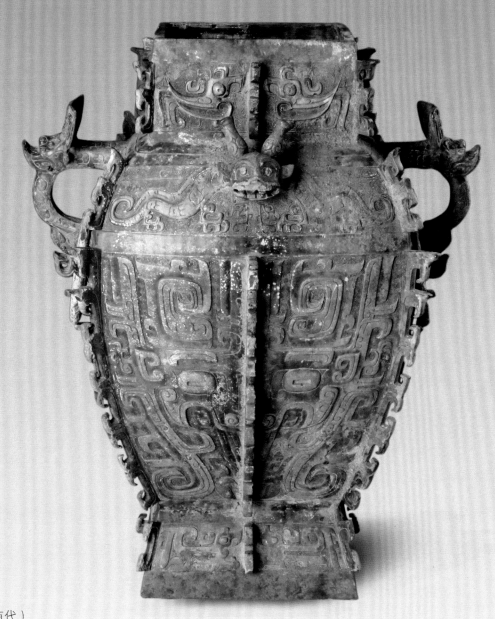

兽面纹双衔环铜罍（商代）
图片来源：福州市博物馆

↑ 兽面纹（商代后期）
图案所属器物：青铜器，羊首乳丁纹
罍的肩部

→ 饕餮纹（商代）
图案所属器物：青铜器，饕餮纹、斜
角目云纹羊首罍的腹部
出处：河南出土（窖藏）

◎ 罍（léi）

　　《诗经·周南·卷耳》中有诗句
写道："我姑酌彼金罍，维以不永怀。"
描写的是祭祀活动。罍正是在商代晚
期至春秋战国时期常用的一种礼器，
祭祀时用来盛酒。罍的造型为口小肩

宽，有方形罍和圆形罍两种。罍的肩
部两侧往往有两耳，两耳经常做成两
只攀爬在器物上的动物形象。在器腹
的一侧下方，都有一个穿绳子用的鼻
钮。

↑ 饕餮纹（商代二里岗期）
　图案所属器物：青铜器，罍的圈足

↑ 兽面纹（商代二里岗期）
　图案所属器物：青铜器，罍的腹部
　出处：湖北出土

↓ 兽面纹（商代二里岗期）
　图案所属器物：青铜器，罍的肩部

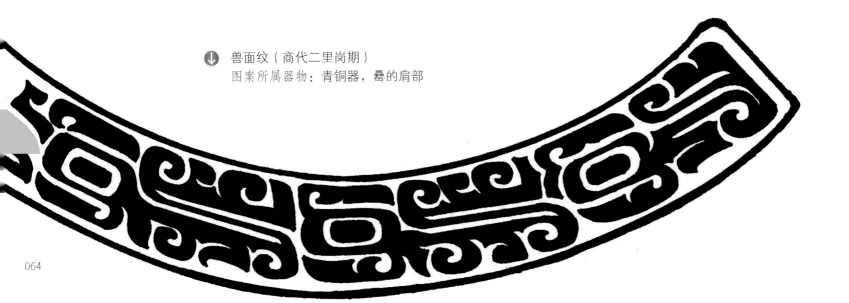

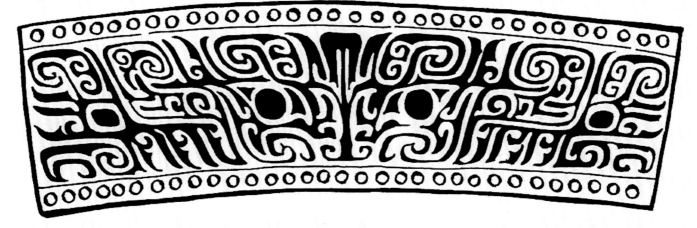

饕餮纹（商代二里岗期）
图案所属器物：青铜器，罍的腹部

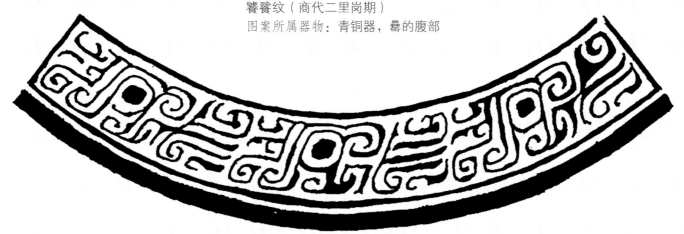

饕餮纹（商代二里岗期）
图案所属器物：青铜器，罍的肩部
出处：湖北城市博物馆藏

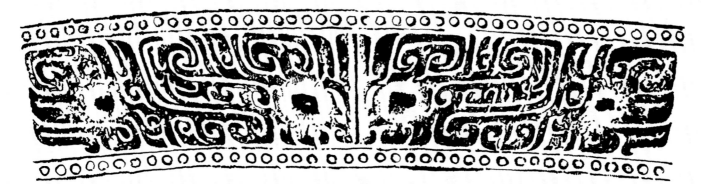

饕餮纹（商代二里岗期）
图案所属器物：青铜器，罍的腹部
出处：湖北出土

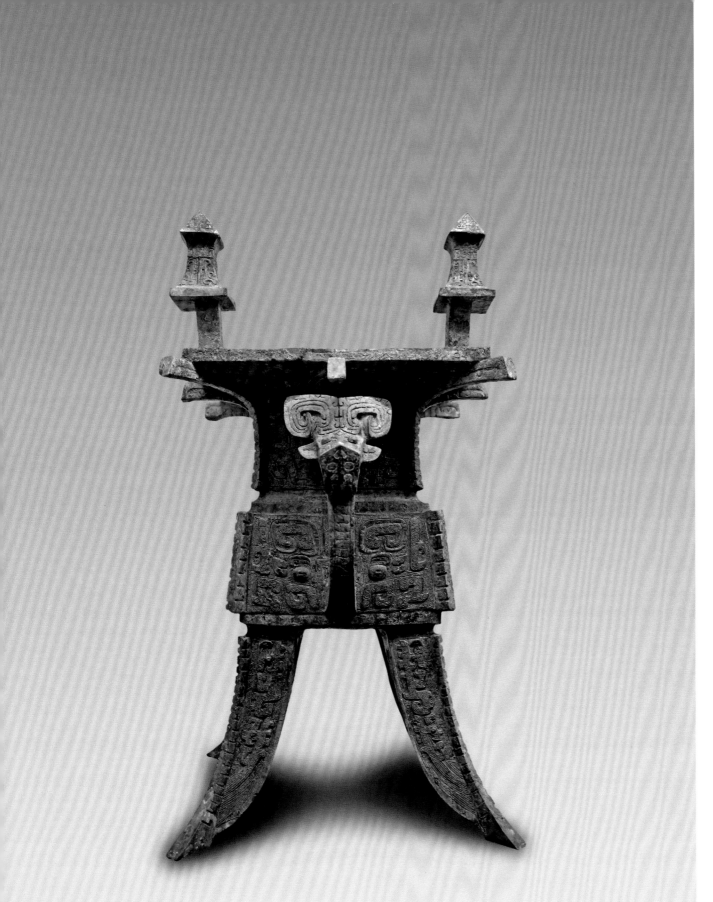

兽面纹斝（商代）
河南安阳殷墟出土
河南安阳殷墟博物馆藏

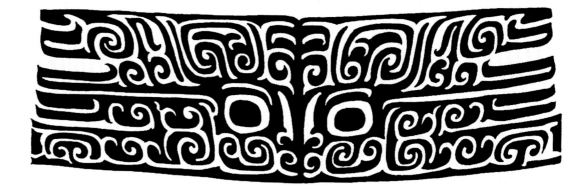

饕餮纹（商代二里岗期）
图案所属器物：青铜器，斝的腹部

饕餮纹（商代二里岗期）
图案所属器物：青铜器，斝的腹部

兽面纹（商代二里岗期）
图案所属器物：青铜器，斝的颈部

◎ 斝（jiǎ）

在原始社会新石器时代，就有陶制的斝，是一种烹饪用器。青铜器中的斝是从陶器发展而来的。夏代就已有用青铜制的斝。到商代，斝作为酒器盛行。斝的造型是宽口，口沿外侈，口沿边上有两个柱状物。器身为圆腹，有一把手。下面一般为三足，在商代中期到西周早期制作的斝，三足一般为袋状的三空足。因为斝在当时是用作温酒的小型酒器，空足的作用是为了在加热时令器物内部受热面积增大，加热快而均匀。斝在作为祭祀礼器时，经常与觚、爵等其他酒器配套使用。斝的常见装饰纹样有饕餮纹、凤鸟纹、蕉叶纹、云雷纹等。

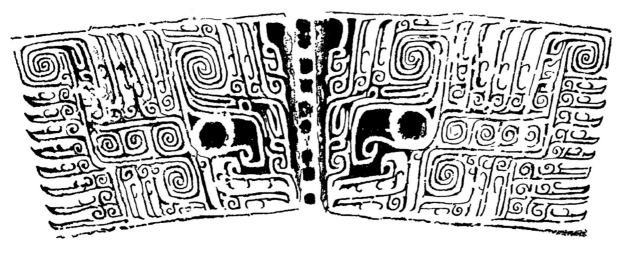

兽面纹（商代后期）
图案所属器物：青铜器，
罍的颈部

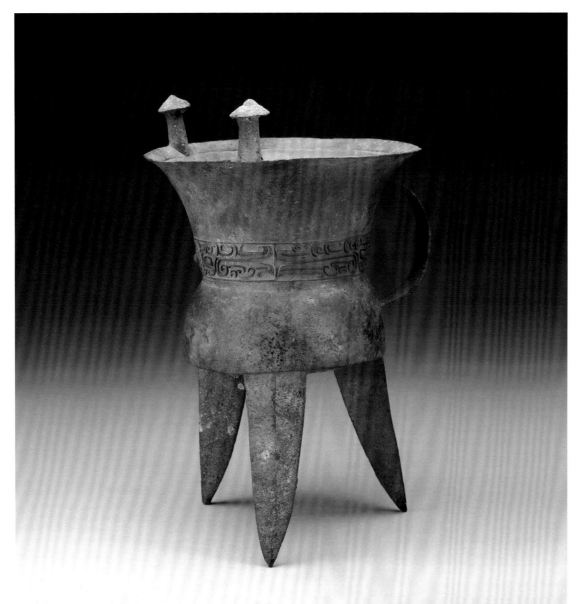

兽面纹斝（商早期）
图片来源：台北故宫博物院

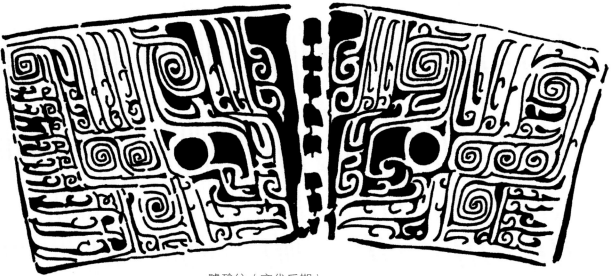

饕餮纹（商代前期）

图案所属器物：青铜器，罾的颈部

饕餮纹（商代后期）

图案所属器物：青铜器，罾的颈部

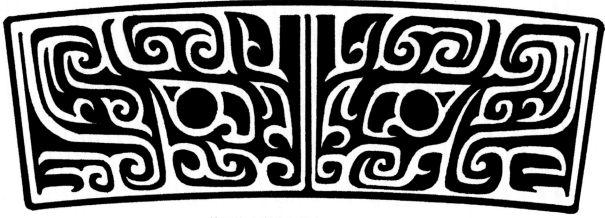

兽面纹（商代后期）

图案所属器物：青铜器，罾的腹部

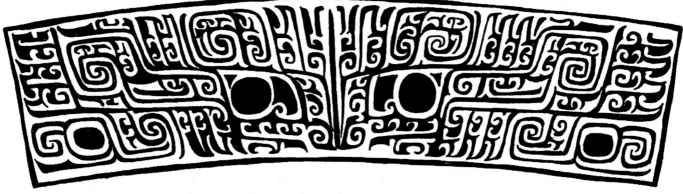

兽面纹（商代后期）
图案所属器物：青铜器，罍的颈部

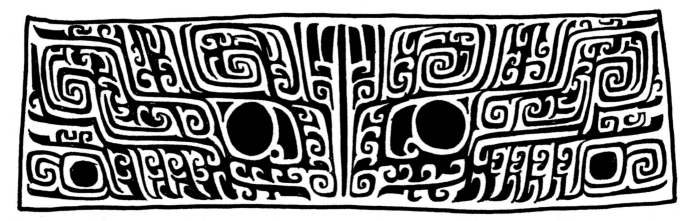

兽面纹（商代后期）
图案所属器物：青铜器，罍的腹部

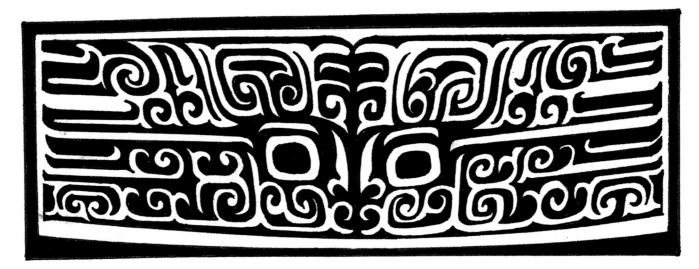

兽面纹（商代二里岗期）
图案所属器物：青铜器，罍的腹部

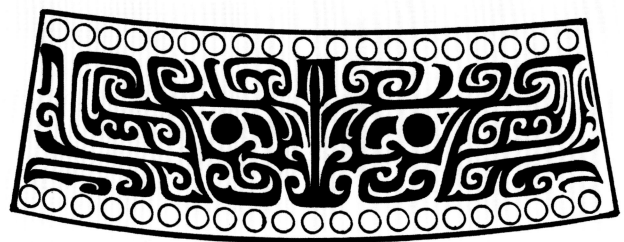

兽面纹（商代后期）
图案所属器物：青铜器，罍的腹部

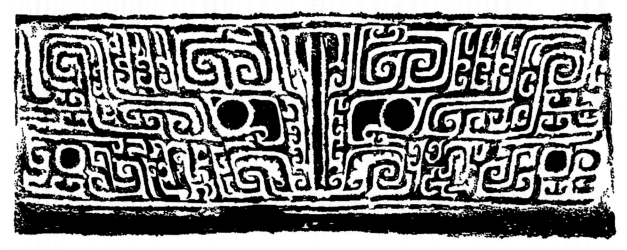

兽面纹（商代后期）
图案所属器物：青铜器，罍的颈部

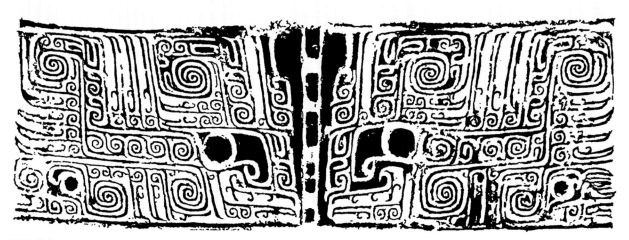

兽面纹（商代后期）
图案所属器物：青铜器，罍的腹部

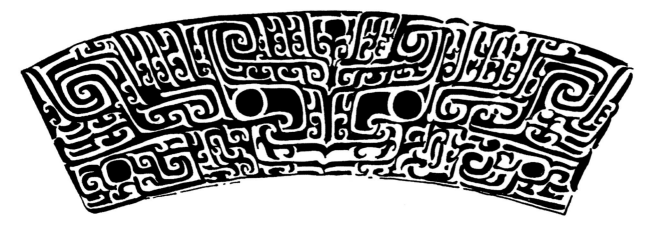

饕餮纹（商代后期）
图案所属器物：青铜器，
罍的口沿部

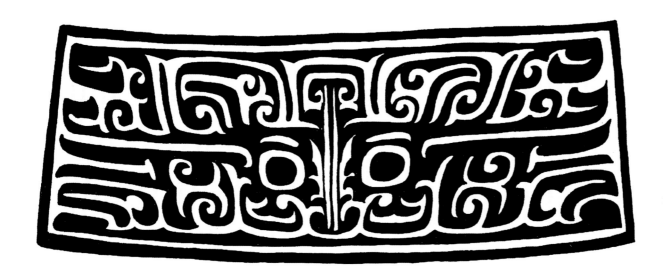

饕餮纹（商代二里岗期）
图案所属器物：青铜器，
罍的腹部

饕餮纹（商代二里岗期）
图案所属器物：青铜器，斝的腹部
出处：湖北出土

饕餮纹（商代前期）
图案所属器物：青铜器，
斝的腹部

饕餮纹（商代二里岗期）
图案所属器物：青铜器，
斝的腹部
出处：湖北出土

饕餮纹（商代二里岗期）
图案所属器物：青铜器，
斝的腹部
出处：湖北出土

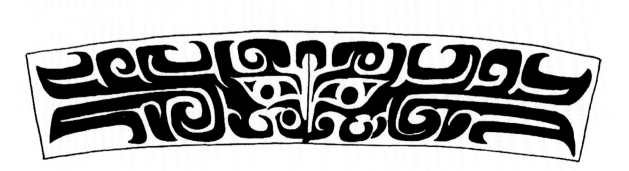

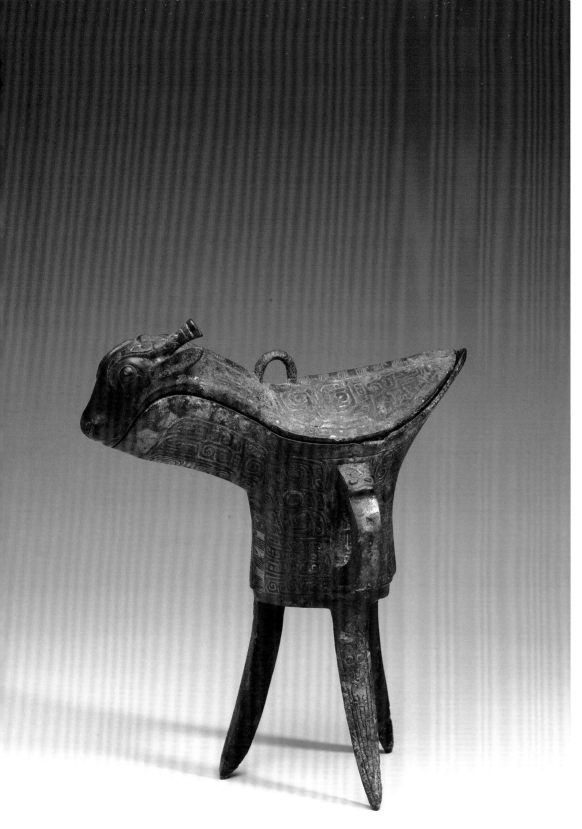

◎ 爵（jué）

　　爵是在夏商周三代都非常重要的酒器和礼器，它就是饮酒时用的酒杯。为了饮酒方便，爵的口部一侧有伸出来的"流"，也就是类似今天壶嘴一样的结构。正对着"流"的另一侧，是尖状的"尾"。爵的口沿处也有两个立柱状物。下部是三只锥形的足。爵重要的装饰部位为器腹。也有一部分爵有盖子，盖子的盖钮往往作成立体的动物形状。

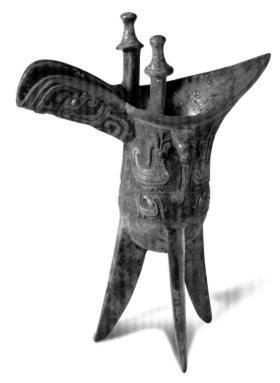

凤鸟纹爵（西周早期）
故宫博物院藏

亚丑父丙爵（商后期）
图片来源：台北故宫博物院

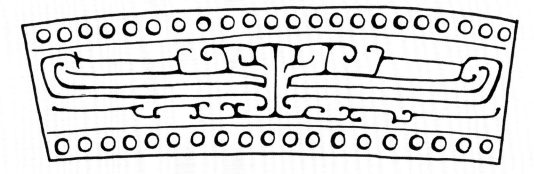

兽面纹（商代二里岗期）
图案所属器物：青铜器，爵的腹部

饕餮纹（商代二里岗期）
图案所属器物：青铜器，爵的腹部
出处：湖北出土

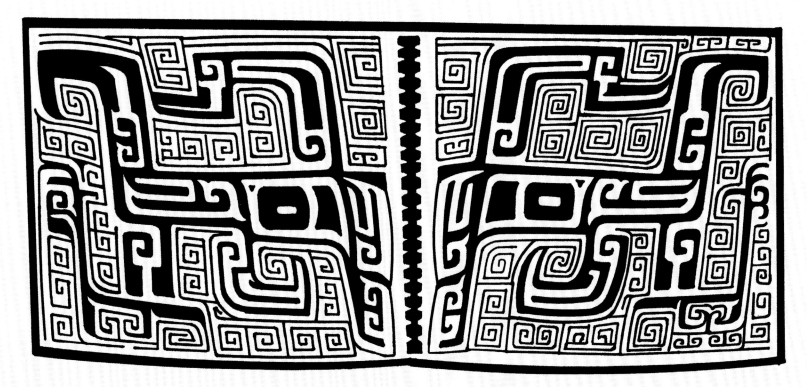

饕餮纹（商代晚期）
图案所属器物：青铜器，爵的腹部

饕餮纹（商代二里岗期）
图案所属器物：青铜器，
爵的腹部
出处：湖北出土

饕餮纹（商代后期）
图案所属器物：青铜器，
爵的腹部

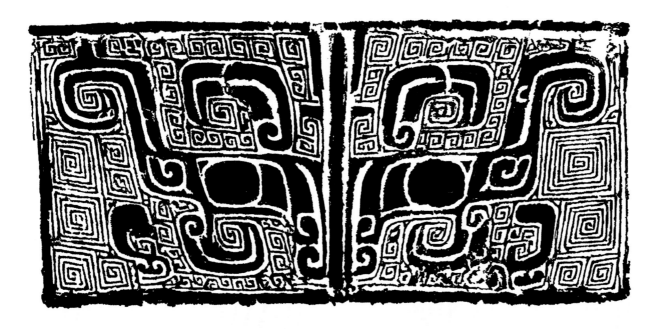

饕餮纹（商代后期）
图案所属器物：青铜器，
令爵的腹部

兽面纹（商代后期）
图案所属器物：青铜器，
爵的腹部

兽面纹（商代后期）
图案所属器物：青铜器，
冟父辛爵的腹部

兽面纹（商代后期）
图案所属器物：青铜器，
爵的腹部

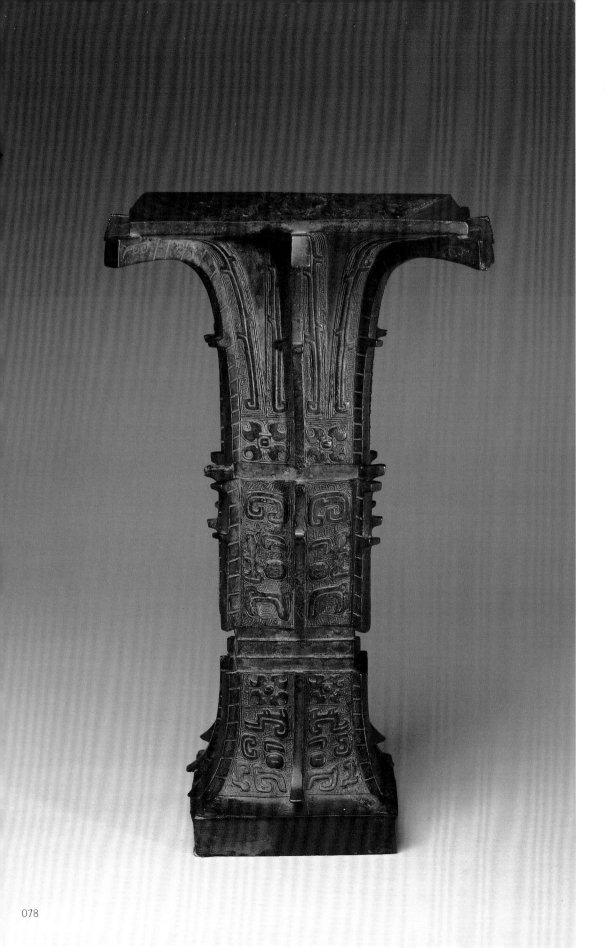

亚丑方觚（商后期）
图片来源：台北故宫博物院

◎ 觚（gū）

　　觚是商周时期重要的酒器，相当于今天所用的酒杯。觚的造型为细长的高身，口沿部外侈，呈喇叭口状。下部为圈足，也同样外侈。形成两头大中间细腰的形态，比其他青铜器多了几分轻盈灵动之感。觚的装饰重点在中腰和圈足部分，一般装饰饕餮纹、蚕纹、蕉叶纹等。造型和装饰纹样的完美结合，使得器物装饰效果突出而又层次分明、不显繁缛。

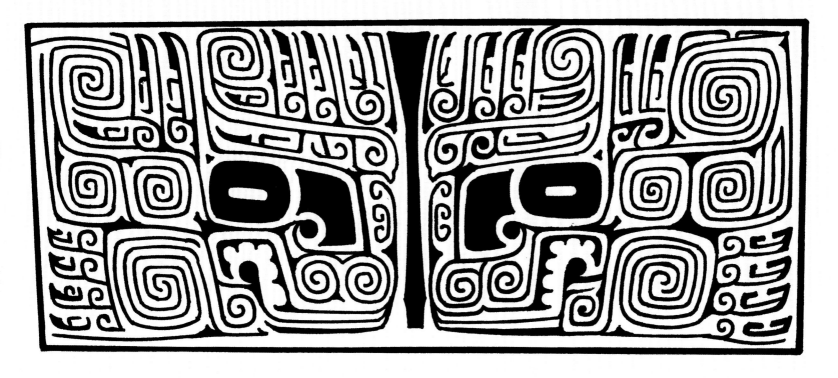

饕餮纹（商代后期）

图案所属器物：青铜器，饕餮纹瓿的腹部

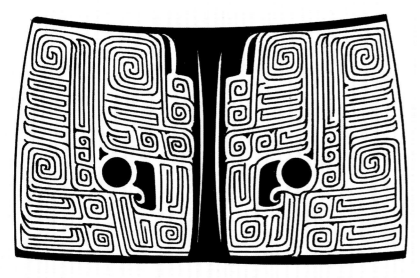

饕餮纹（商代后期）

图案所属器物：青铜器
戈瓿的腹部

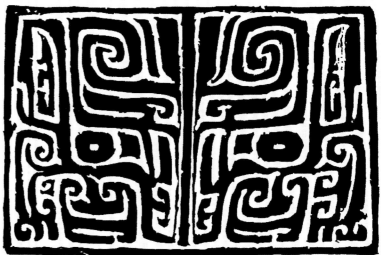

饕餮纹（商代后期）

图案所属器物：青铜器，
瓿的腹部

饕餮纹（商代二里岗期）
图案所属器物：青铜器，
瓿的圈足
出处：湖北出土

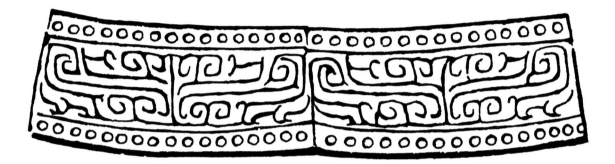

饕餮纹（商代二里岗期）
图案所属器物：青铜器，
单叠变形饕餮纹瓿的腹部
出处：河南省林县文化馆藏

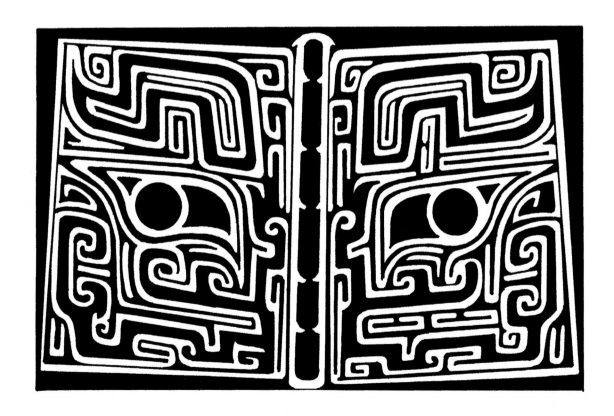

饕餮纹（商代后期）
图案所属器物：青铜器，
瓿的腹部

第二辑

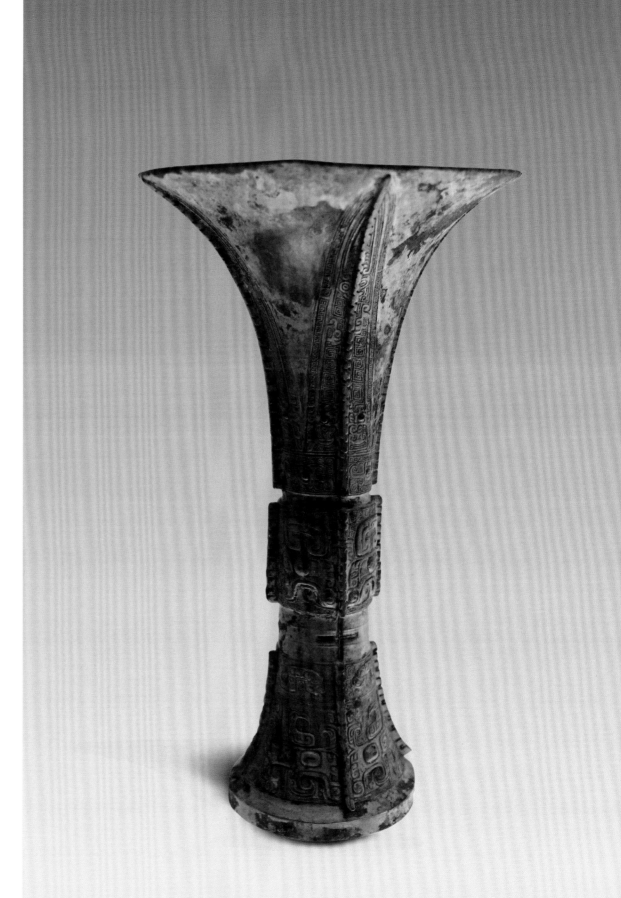

耿觚（商代晚期）
上海博物馆藏

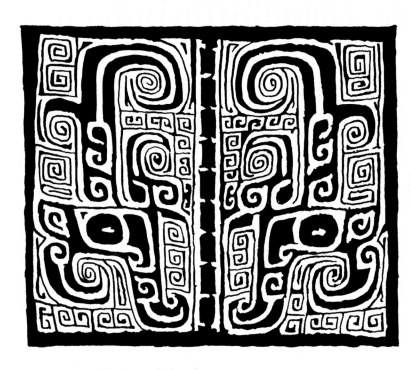

兽面纹（商代后期）
图案所属器物：青铜器，工册觚的腹部

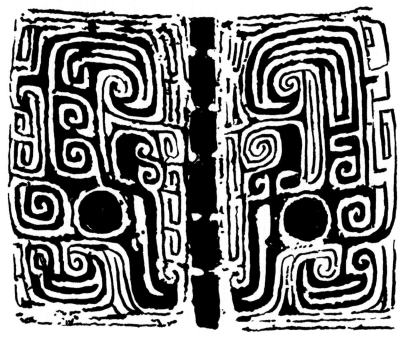

兽面纹（商代后期）
图案所属器物：青铜器，黄觚的腹部

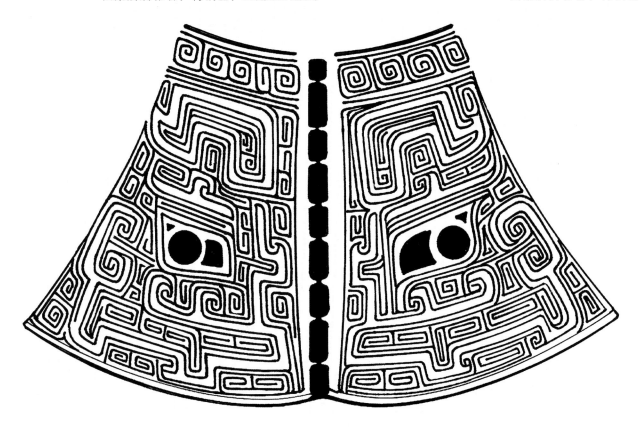

兽面纹（商代后期）
图案所属器物：青铜器，
黄觚的圈足

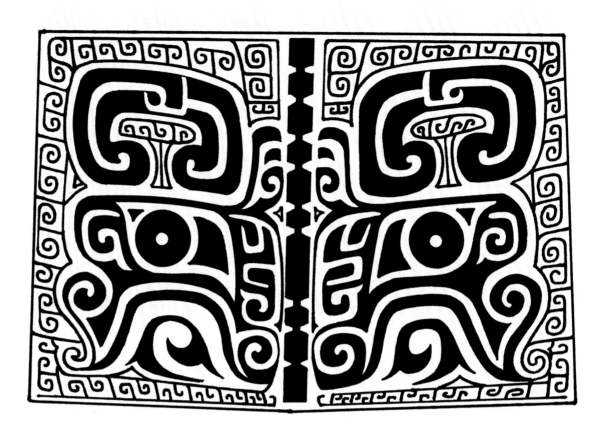

兽面纹（商代后期）
图案所属器物：青铜器，
瓿的腹部

兽面纹（商代后期）
图案所属器物：青铜器，
正瓿的腹部

兽面纹（商代后期）
图案所属器物：青铜器，
瓿的腹部

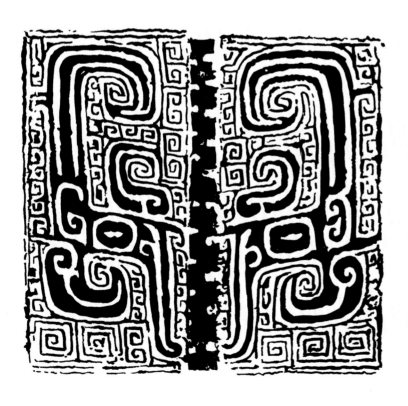

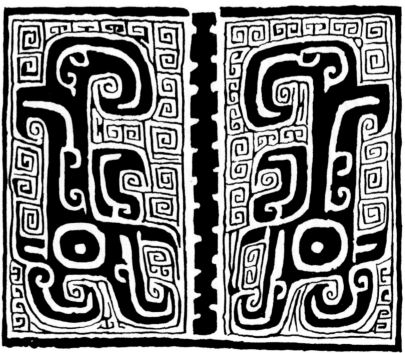

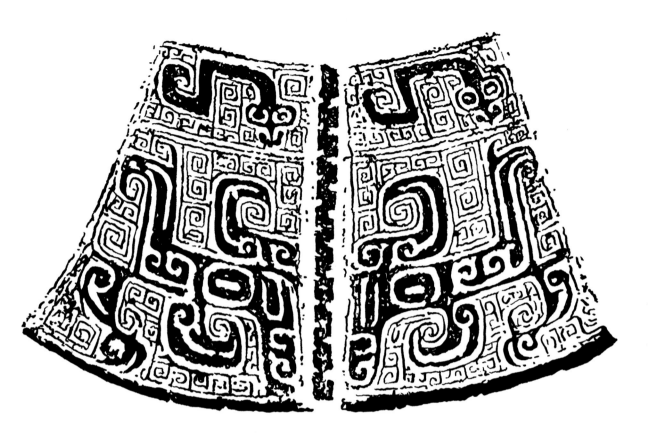

兽面纹（商代后期）
图案所属器物：青铜器，
正觚的圈足

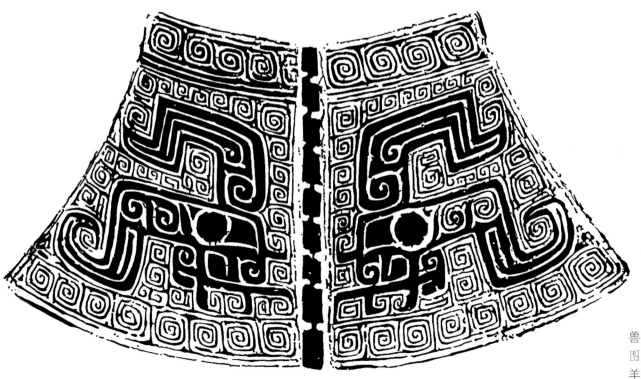

兽面纹（商代后期）
图案所属器物：青铜器，
羊觚的圈足

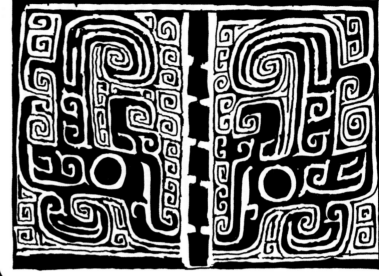

→ 兽面纹（商代后期）
图案所属器物：青铜器，
羊觥的腹部

↓ 兽面纹（商代后期）
图案所属器物：青铜器，
觥的圈足

→ 兽面纹（商代后期）
图案所属器物：青铜器，
觥的腹部

◎ 觥（gōng）

　　古代用兽角等做的酒器，是青铜酒器中重要的一种。成语"觥筹交错"便是形容宴饮的热闹场面。觥的流行在商代中晚期到西周中期。普通形制的觥，有椭圆形、圆形和方形，圈足或四足。还有的觥整器做成动物形，与牺尊、兽形卣相似。动物形的觥往往将兽头和背部作为器盖，身体作为器腹。有的模拟动物自然形程度较大的，还制作出动物的四肢，其形态生动，将实用性与装饰性融为一体。

青铜兽面纹觥（商代）
图片来源：美国纽约大都会博物馆

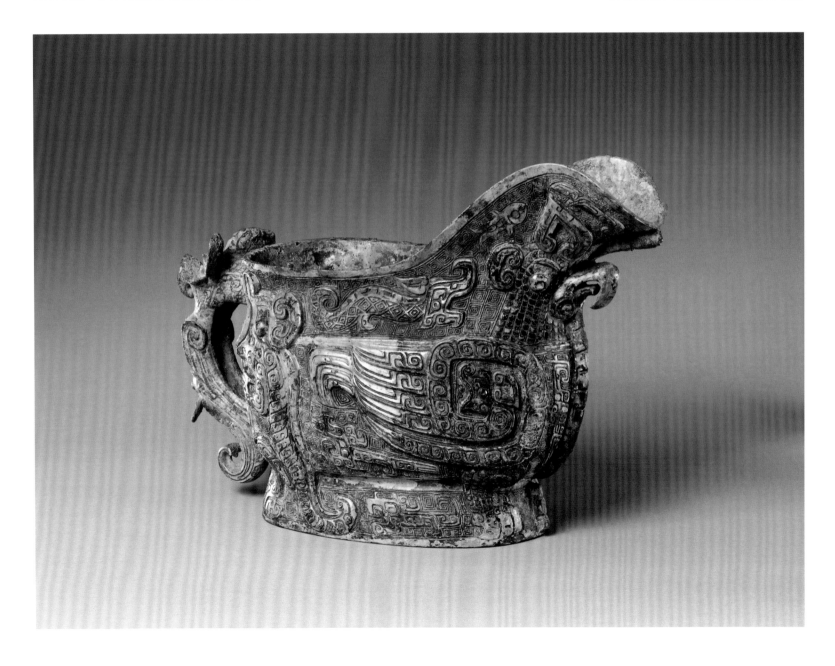

第二辑

嵌松石青铜兽面纹觥（商代）
图片来源：美国纽约大都会博物馆

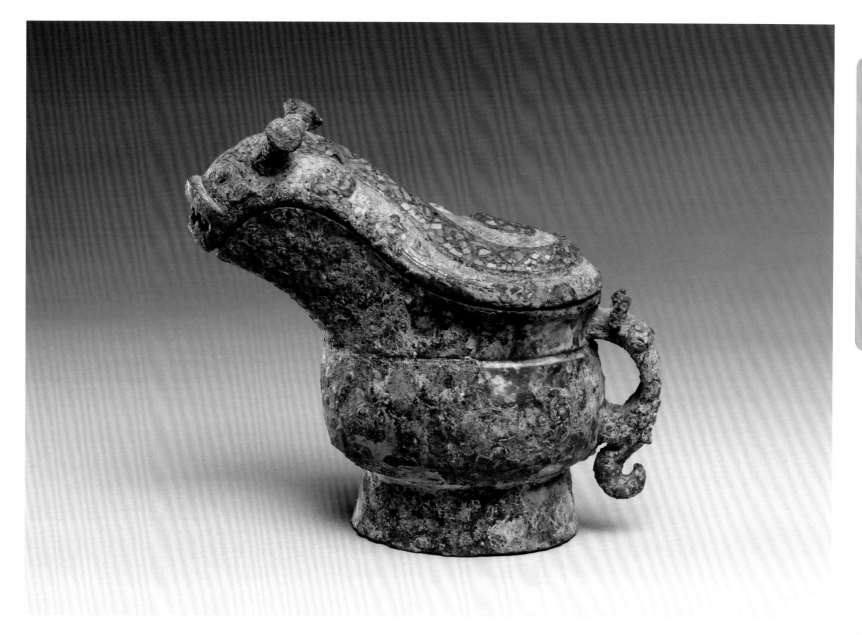

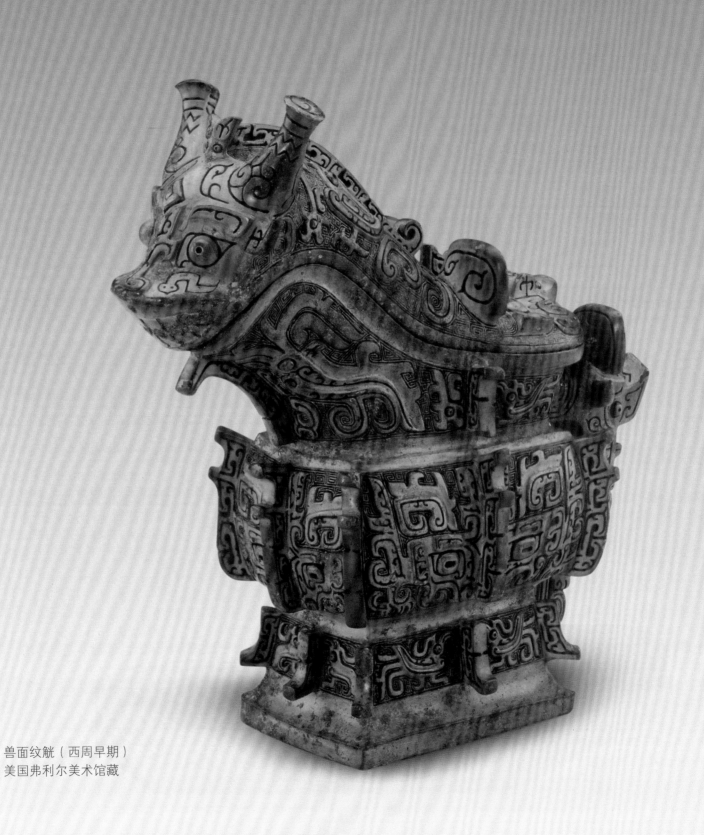

兽面纹觥（西周早期）
美国弗利尔美术馆藏

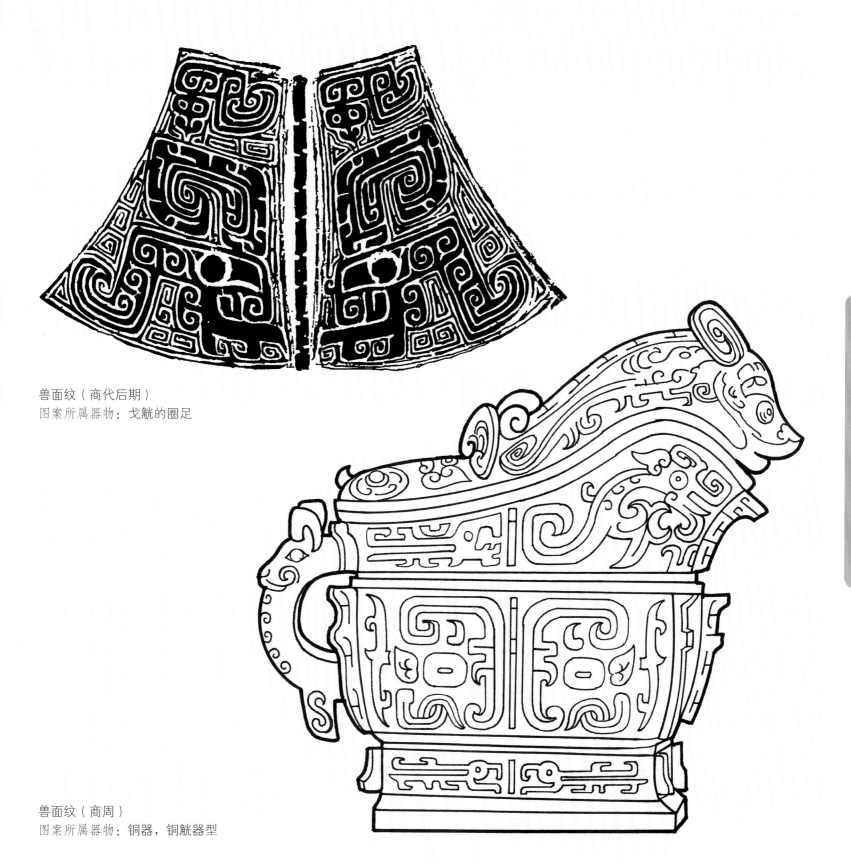

兽面纹（商代后期）
图案所属器物：戈觚的圈足

兽面纹（商周）
图案所属器物：铜器，铜觥器型

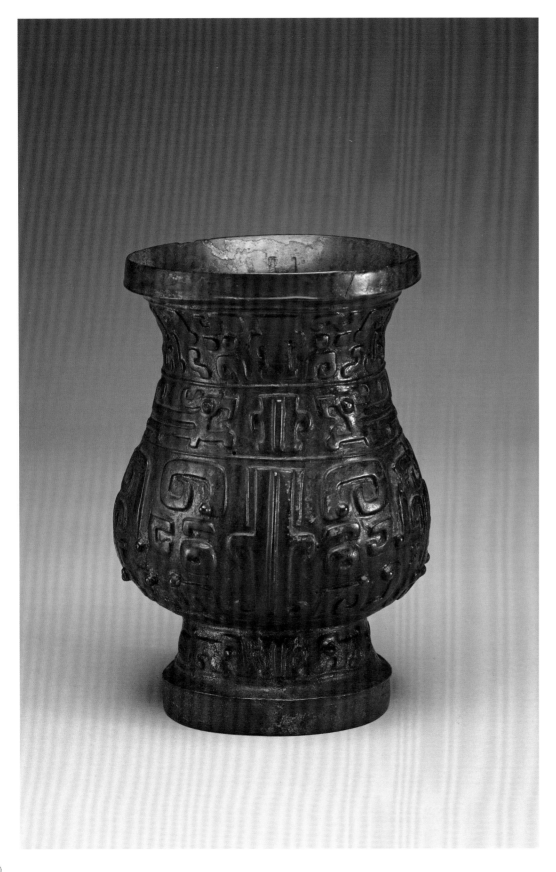

◎ 觯（zhì）

觯是流行于商代晚期到西周早期的青铜酒器，主要用于饮酒。《礼记·礼器》中有云："尊者举觯。"这说明觯是一种地位较高的礼器，用于重要的礼仪或祭祀场合。觯的形制在不同历史时期有所变化。商代的觯，是侈口、圆腹的形状，上有器盖，整体形状像一个小瓶。西周时，有一部分觯的形状接近圆柱体。到了春秋时期，觯的形制发生了很大的变化，变成侈口高身，类似于觚的形态，名称也逐渐不再叫作觯。

史觯（西周早期）
图片来源：台北故宫博物院

↑ 兽面纹（西周早期）
图案所属器物：青铜器，史觯的口沿部

↑ 兽面纹（西周早期）
图案所属器物：青铜器，联觯的腹部

⊙ 父乙觯（商代晚期）
上海博物馆藏

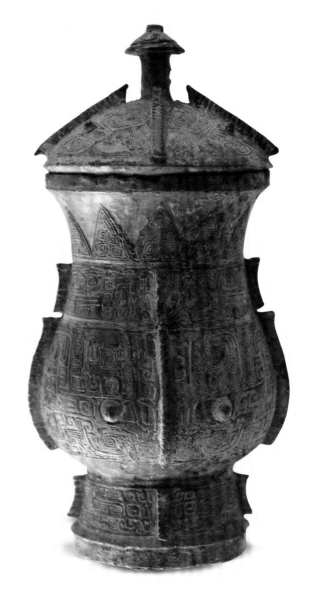

◎ 彝（yí）

彝原本是对宗庙祭祀中使用的礼器的统称。到宋代的时候，宋人把青铜器中一种长方形器身、有屋顶状器盖的酒器，单独作为一个品类，称为方彝，后世也沿用此名。方彝的制造和使用，盛行于商代晚期到西周中期。方彝的外形很像一座房子，高身的四方体，上有四面坡类似屋顶的盖。收藏于台北故宫博物院的"亚丑方彝"，器型非常典型，是商代晚期的制品，器身和盖装饰兽面纹，口沿下方和圈足装饰夔纹。整体器物造型和装饰风格凝重刚劲、庄重稳定。

⬆ 饕餮纹（商代后期）
图案所属器物：青铜器，方彝侧顶图案
出处：河南安阳大司空村东南殷墓出土

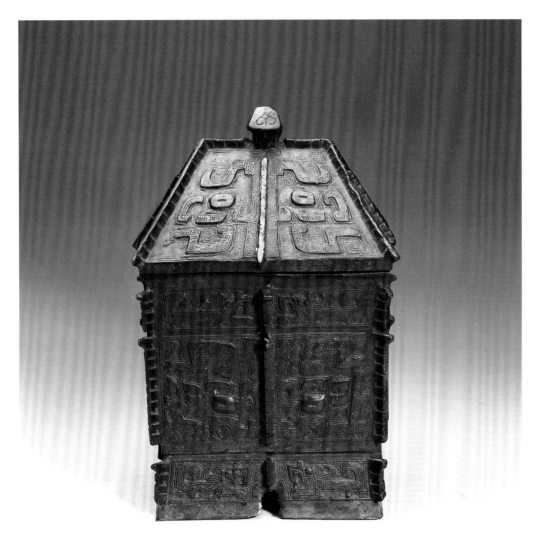

⬅ 亚丑方彝（商后期）
图片来源：台北故宫博物院

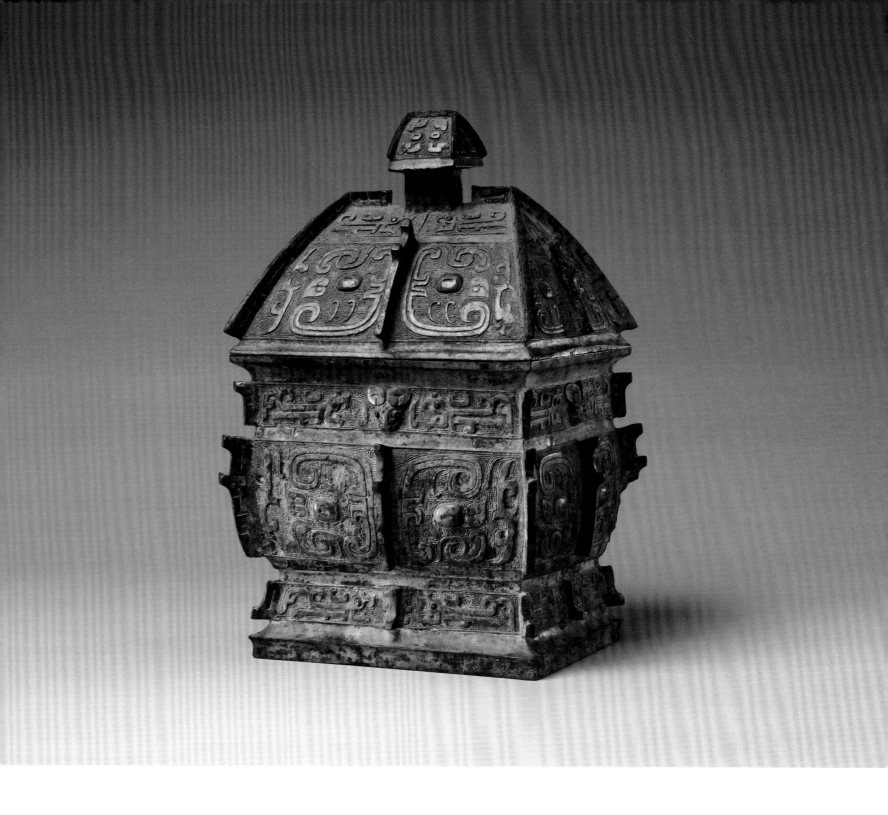

兽面纹青铜方彝（西周）
图片来源：美国纽约大都会博物馆

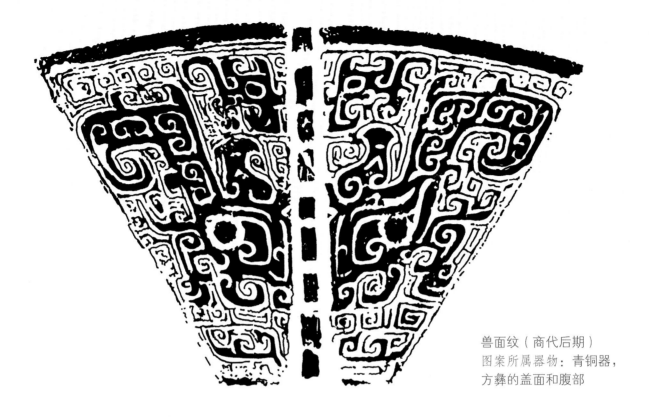

兽面纹（商代后期）
图案所属器物：青铜器，
方彝的盖面和腹部

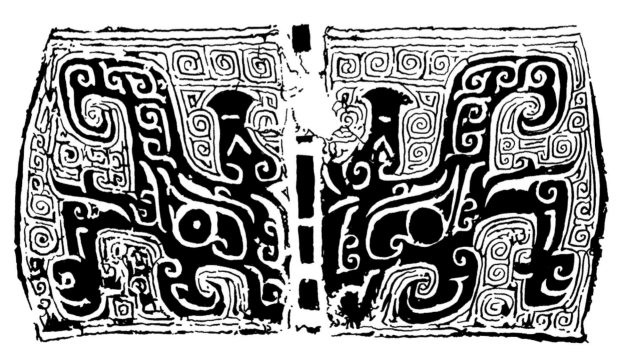

兽面纹（商代后期）
图案所属器物：青铜器，方彝的腹部

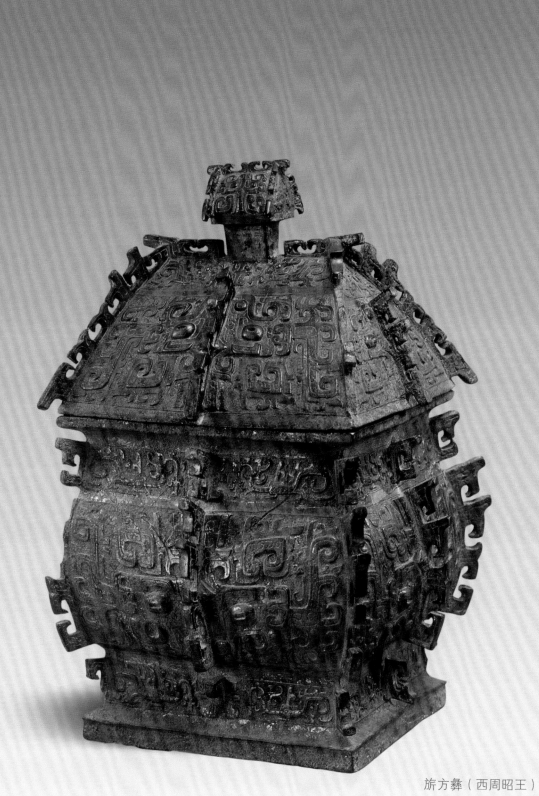

旂方彝（西周昭王）
1976 年陕西扶风庄白村西周窖藏出土
陕西周原博物馆藏

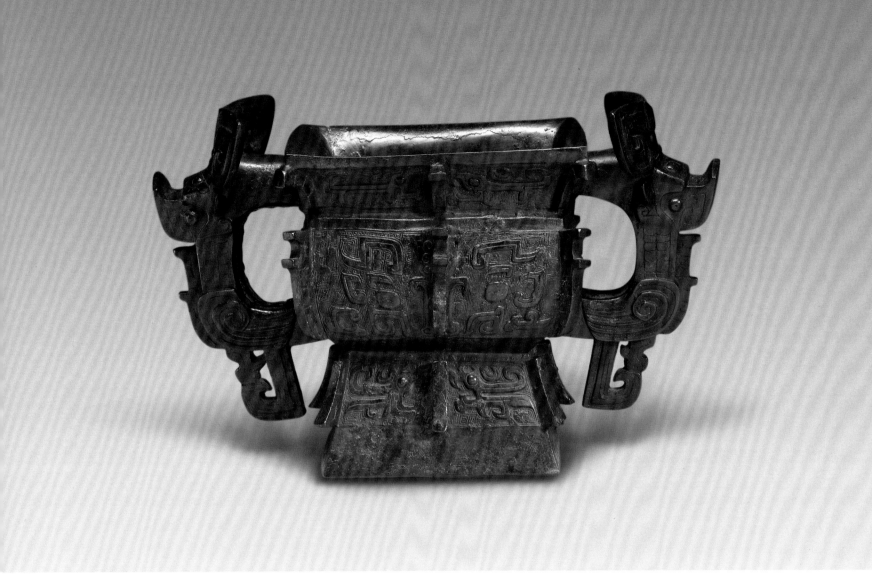

亚丑方簋（商后期至西周早期）
图片来源：台北故宫博物院

◎ 簋（guǐ）

簋是盛放食物的容器，相当于今天的饭碗，主要是盛放黍、稷、稻、粱等谷物食物的。早在原始社会，就有陶制的簋。商周时期，簋是重要的青铜礼器，经常和鼎一起配套使用。祭祀和宴飨的时候，鼎以单数出现，而簋以双数出现。如天子用九鼎八簋，诸侯用七鼎六簋，大夫用五鼎四簋，士用三鼎二簋。商代的簋，形体厚重，大多为圆腹圈足，多装饰兽面纹。西周到春秋时期，簋的样式和数量都增多起来，有圆、有方，还有上圆下方的造型。

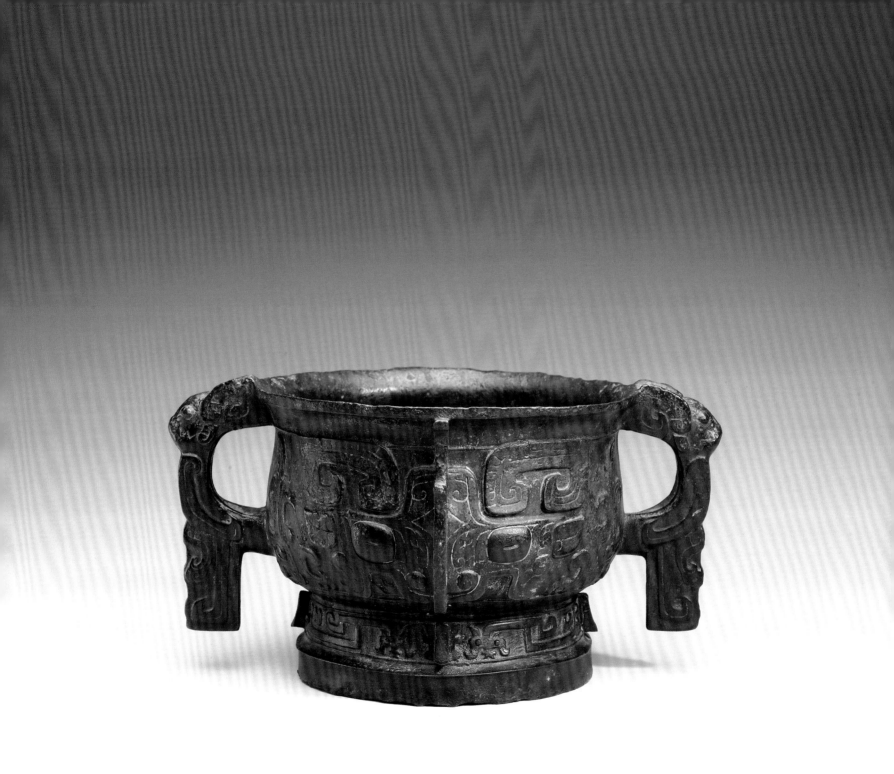

亚丑簋（商末周初）
图片来源：台北故宫博物院

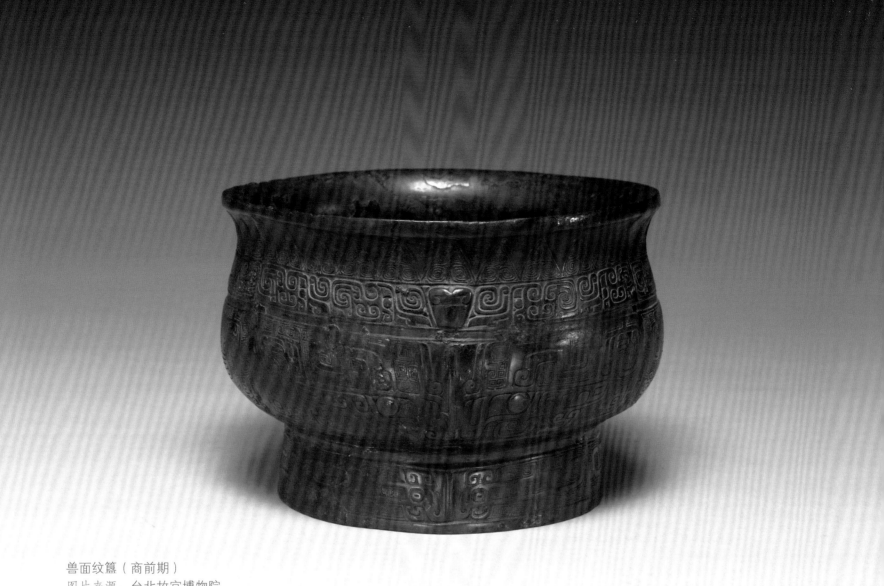

兽面纹簋（商前期）
图片来源：台北故宫博物院

饕餮纹（商代后期）
图案所属器物：青铜器，簋的腹部

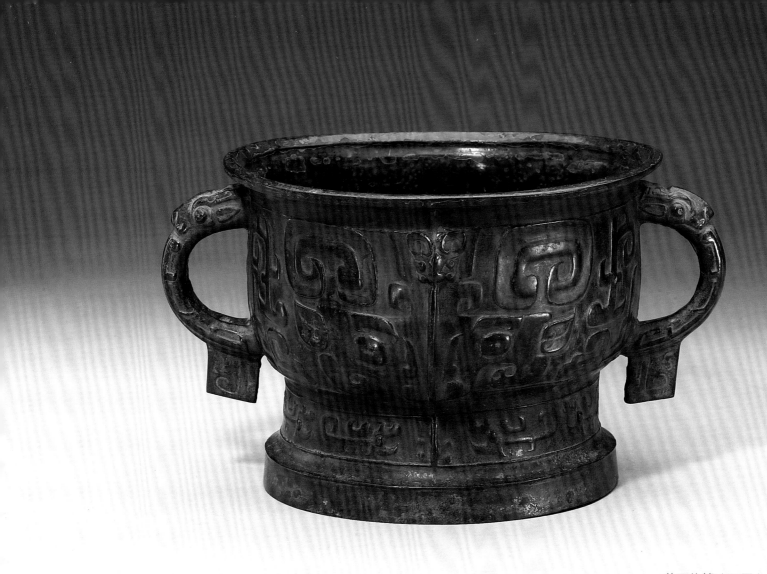

兽面纹簋（西周）
图片来源：台北故宫博物院

兽面纹（商代后期）
图案所属器物：青铜器，簋的圈足

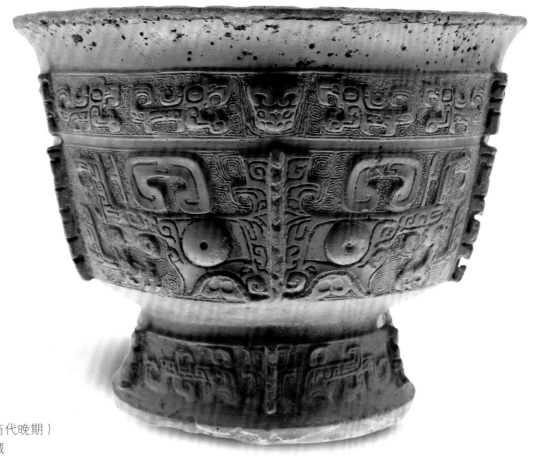

兽面纹簋（商代晚期）
上海博物馆藏

兽面纹（商代后期）
图案所属器物：青铜器，簋的腹部

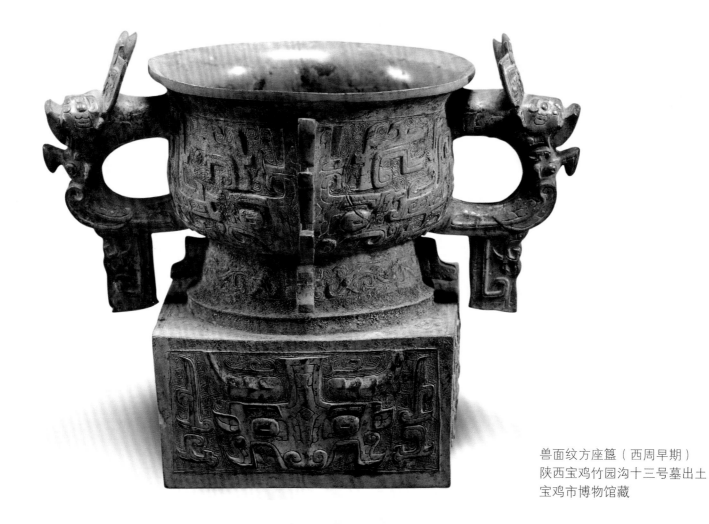

兽面纹方座簋（西周早期）
陕西宝鸡竹园沟十三号墓出土
宝鸡市博物馆藏

兽面纹（西周早期）
图案所属器物：青铜器，簋的腹部

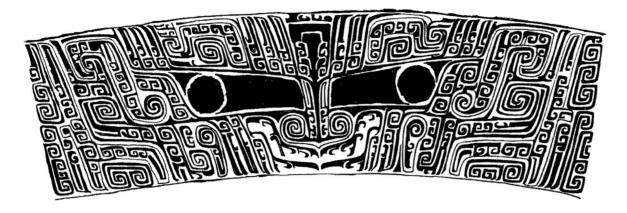

兽面纹（商代后期）
图案所属器物：青铜器，腹部

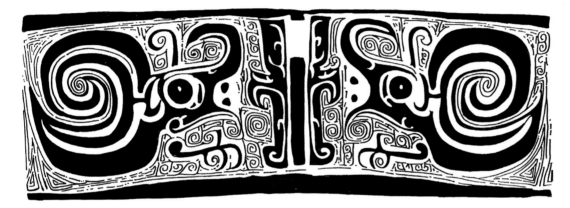

蜗身兽纹（西周早期）
图案所属器物：青铜器，
簋的腹部

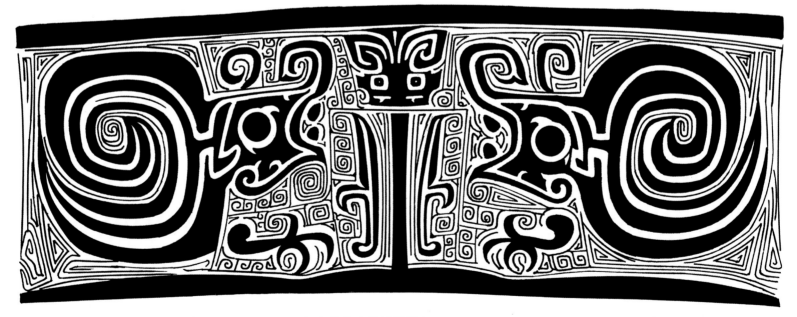

蜗身兽纹（西周早期）
图案所属器物：青铜器，簋的腹部

◎ 角（jiǎo）

青铜器中的角是饮酒用的器物。角的用途和形状，与另一种酒器爵非常类似，都相当于后世酒杯的功用。角与爵形态接近但又有差别，一是角的口沿上没有两柱，二是爵的口沿部前端为流，后端为尾，而角的口沿部前后都为尖尖的尾状。角的容量比爵要大。《考工记·梓人》中记录了古代不同样式的青铜酒杯的容量："一升曰爵，二升曰觚，三升曰觯，四升曰角。"在夏商周三代的墓葬中，角出土的数量比爵要少。西周中期以后，角这种酒器逐渐消失。

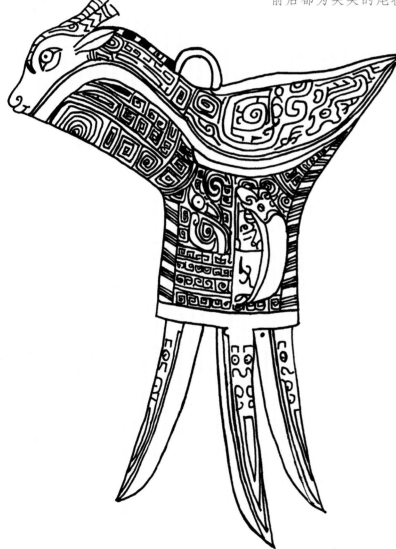

兽面纹（商周）
图案所属器物：铜角

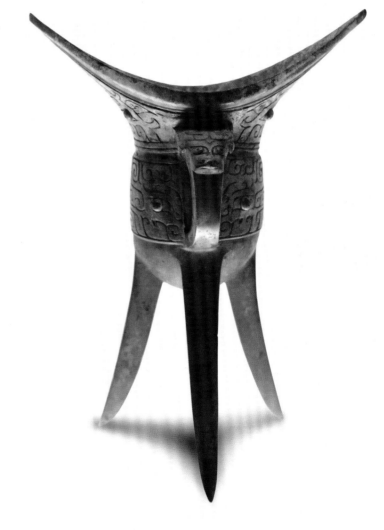

角（商代晚期）
上海博物馆藏

◎ 壶（hú）

壶是青铜器中重要的酒器。从商代到春秋战国一直流行。历代都出现了很多造型和工艺上造诣很高的精品。青铜壶的形制演变主要表现在盖和耳两个部位上。商代壶多为椭圆形，低圈足，有贯耳，多无盖；西周壶有方椭圆形和长颈圆形两种，多为带高阶的圈足，贯耳少而兽耳衔环居多。

兽面纹（商代后期）
图案所属器物：青铜器，
方壶圈足长边的一面

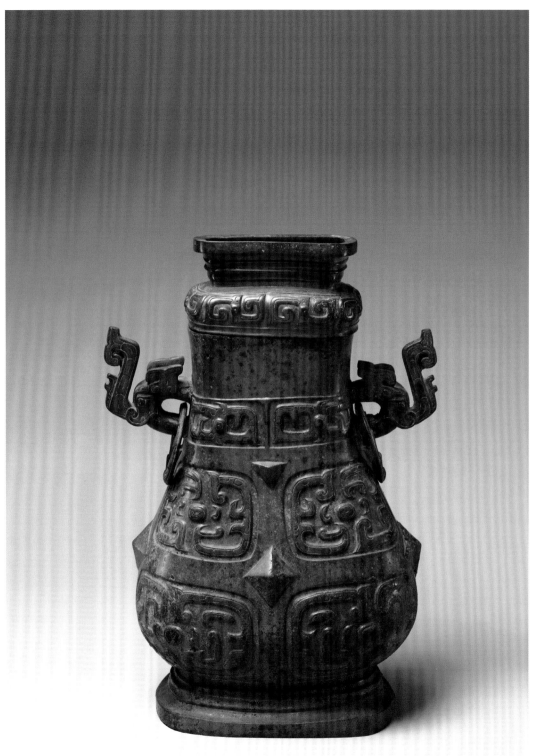

青铜壶（西周）
图片来源：美国纽约大都会博物馆

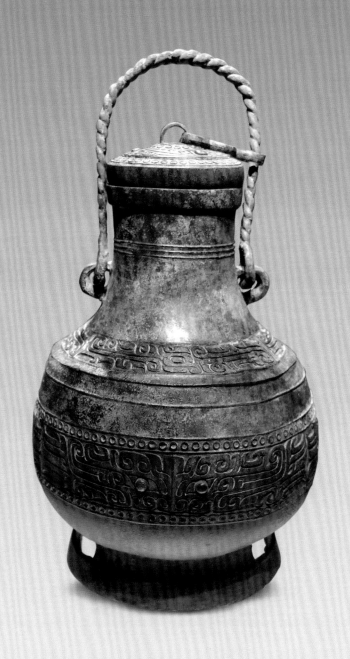

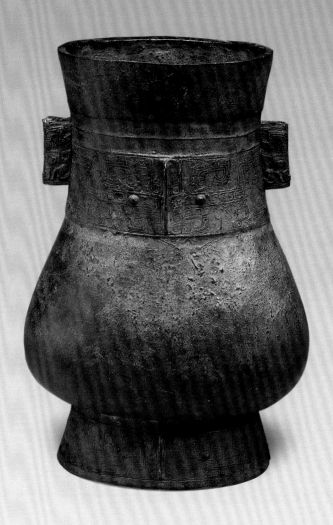

兽面纹壶（商代中期）
上海博物馆藏

兽面纹贯耳壶（商后期）
图片来源：台北故宫博物院

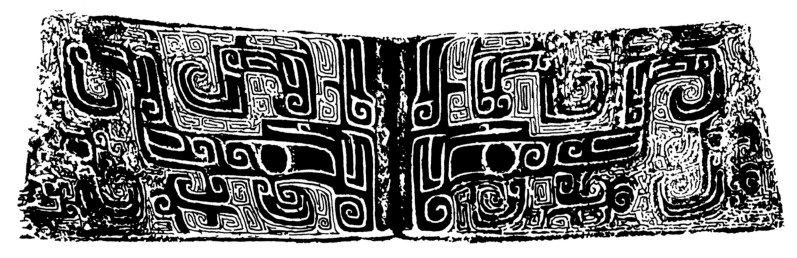

↑ 饕餮纹（商代后期）
图案所属器物：青铜器，
壶的腹部

↑ 兽面纹（商代后期）
图案所属器物：青铜器，
壶的颈部

← 兽面纹（商代二里岗期）
图案所属器物：青铜器，
壶的腹部

◎ 卣（yǒu）

卣是青铜酒器中的一种，经常用于古代的宗庙祭祀活动，盛装祭祀时一种叫"秬鬯"的香酒。卣的形状是圆腹、圈足，有盖子和提梁。商代的卣，口部为椭圆形，也有一些方形的卣。西周时的卣则多为圆形。青铜卣的器腹、器盖和提梁均有装饰，并将平面的装饰纹样和立体的装饰件很好地结合在一起，相得益彰。还有一部分卣，做成鸟兽形态，如鸱鸮形、虎食人形等，具有更高的艺术欣赏价值，体现了青铜器造型的丰富多变，也彰显了中国古代青铜器铸造技艺的精湛。

静卣（西周中期）
图片来源：台北故宫博物院

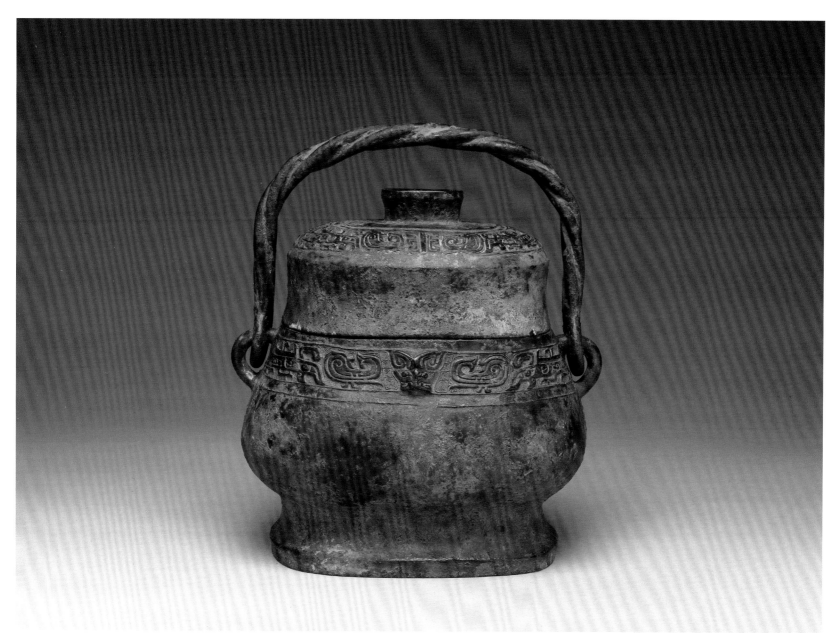

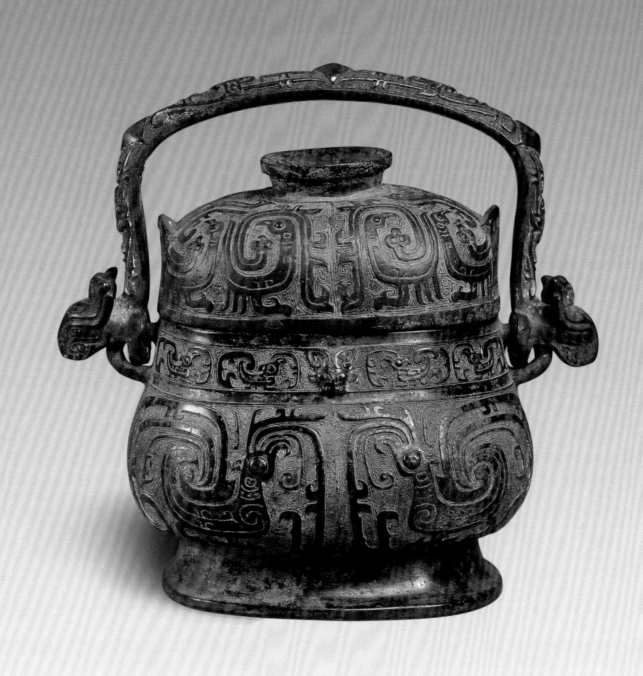

丰卣（西周穆王）
1976年陕西扶风庄白村西周窖藏出土
陕西周原博物馆藏

⬆ 兽面纹（商代后期）
图案所属器物：青铜器，子父丁卣的圈足

⬆ 兽面纹（商代晚期）
图案所属器物：青铜器，
古父己卣的盖面

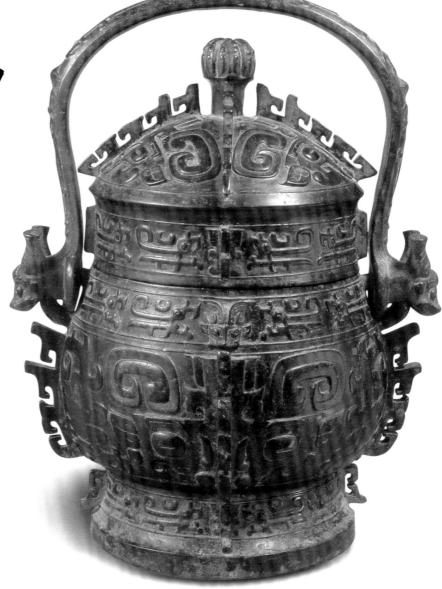

➡ 商卣（西周早期）
1976 年陕西扶风庄白村西周窖藏出土
周原博物馆藏

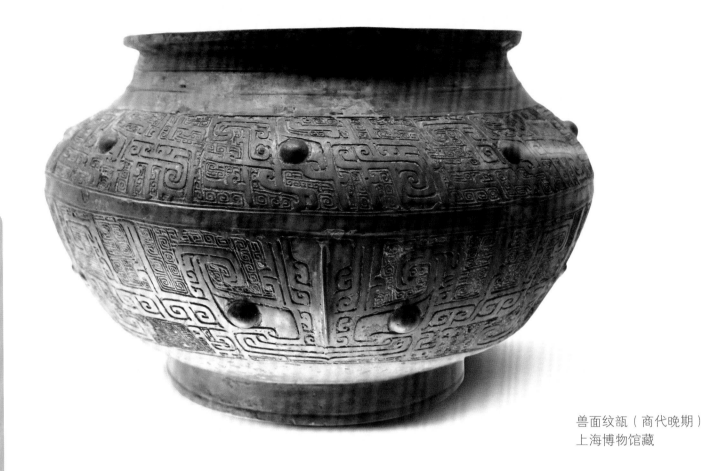

兽面纹瓿（商代晚期）
上海博物馆藏

◎ 瓿（bù）

　　形似小瓮，圆腹，圈足，是一种盛酒或盛水的容器，也用来盛酱。《战国策》中提到了瓿用来盛酱的功能："夫鼎者，非效壶醢酱瓿耳。"醢本意是醋。醢酱经常放在一起说，意思是酱和醋相和的调料。由此可见，瓿也作为古代盛调料的器物，陶器中就有瓿。

到了商代，开始用青铜材料制作瓿。商代的青铜瓿是重要的礼器之一。殷墟妇好墓出土的妇好瓿是此器的代表作品。湖南宁乡出土的兽面纹瓿则是目前出土的青铜瓿中最大的一件。作为商代晚期盛行的礼器，兽面纹在瓿上的装饰应用也是最常见最典型的。

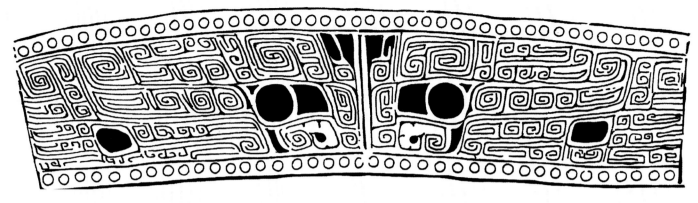

兽面纹（商代后期）
图案所属器物：青铜器，
瓿的腹部

兽面纹（商代后期）
图案所属器物：青铜器，
瓿的颈部

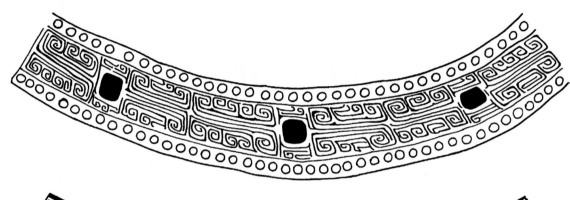

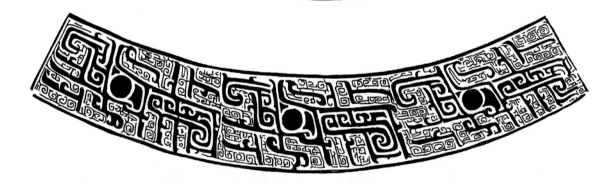

兽面纹（商代后期）
图案所属器物：青铜器，
瓿的肩部

饕餮纹（商代后期）
图案所属器物：青铜器，
瓿的腹部

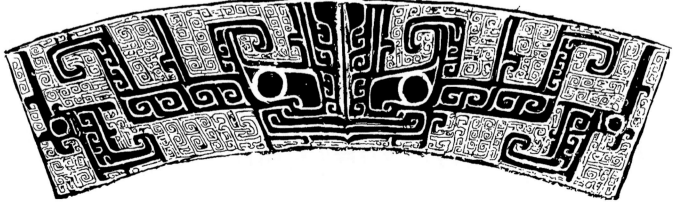

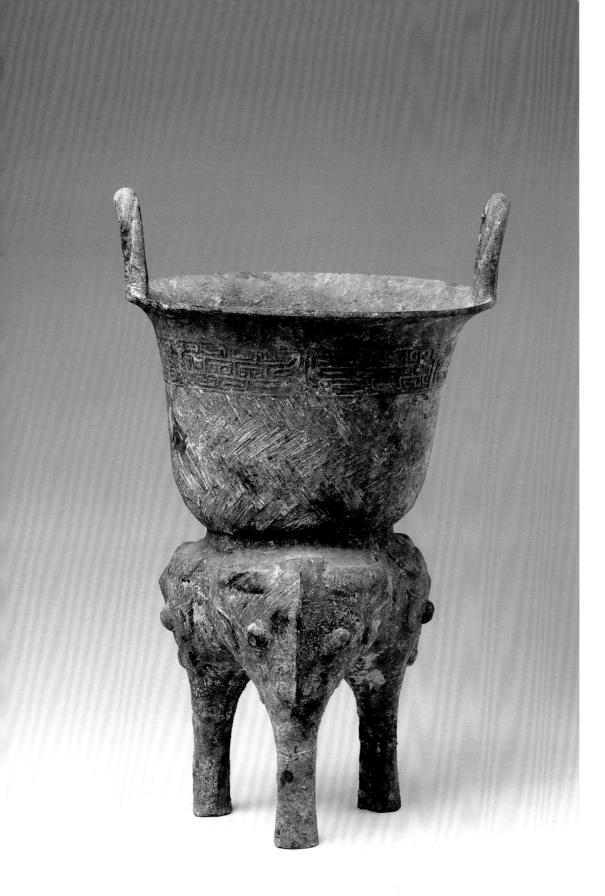

◎ 甗（yǎn）

甗是蒸煮食物用的器皿，其结构分为上下两部分，下半部分是煮水用的"鬲"，上半部分是放食物用的"甑"。上下两部分之间有一片带有孔眼的箅子。水蒸气上升，就可以把食物蒸熟。这与我们今天用的蒸锅和笼屉在功能和结构上别无二致，不能不让我们赞叹古代先民发明创造的智慧。除了实际使用功能之外，甗也是重要的青铜礼器，从商代开始一直到西周、春秋时期，都与鼎、簋、豆等青铜器配套使用，用于宗庙祭祀和随葬。

匀铜甗（西周）
甘肃省灵台县白草坡出土
甘肃省博物院藏

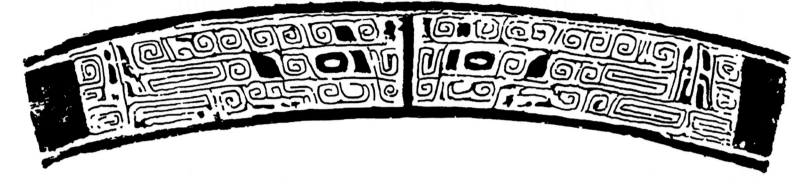

↑ 兽面纹（西周早期）
图案所属器物：青铜器，矢伯甗的颈部
出处：河南新乡博物馆藏

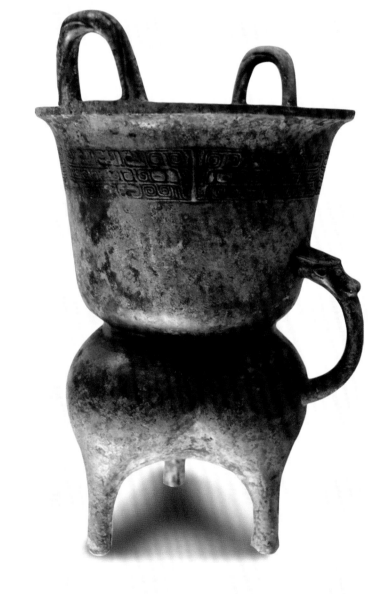

↑ 兽面纹（西周早期）
图案所属器物：青铜器，矢伯甗的腹部
出处：河南新乡博物馆藏

➡ 南单甗（西周早期）
上海博物馆藏

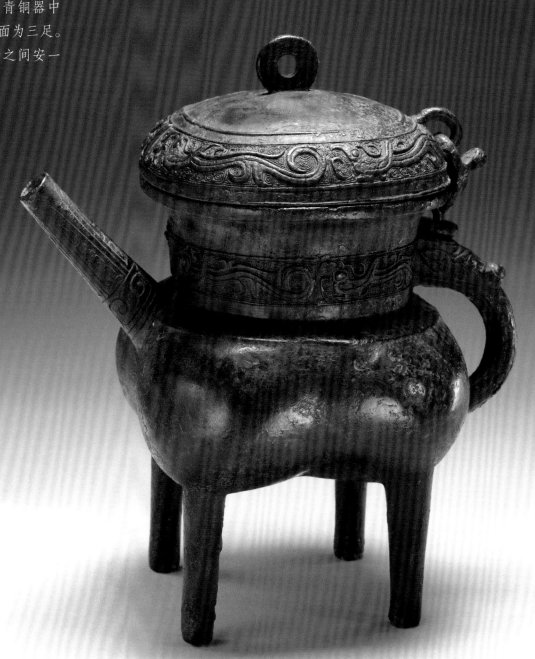

◎ 盉（hé）

古代温酒或调节酒的浓淡的青铜酒器。王国维《说盉》一文中解释盉的用途："盉乃和水于酒之器，所以节酒之厚薄也。"盉的造型类似于今天的茶壶，一般器身为圆腹，前面有一个长长的嘴，在青铜器中叫作"流"。后面有把手。器身下面为三足。有的盉还有提梁，在提梁与盖子之间安一条链子，把器盖与提梁连在一起。

伯定盉（西周中期）
图片来源：台北故宫博物院

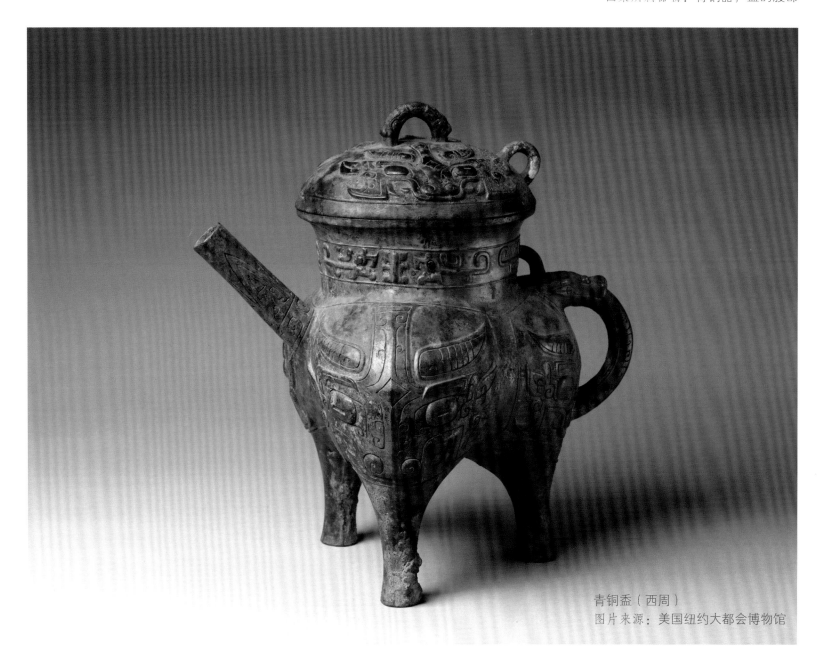

饕餮纹（商代晚期）
图案所属器物：青铜器，盉的腹部

青铜盉（西周）
图片来源：美国纽约大都会博物馆

夏商周的古兽图案

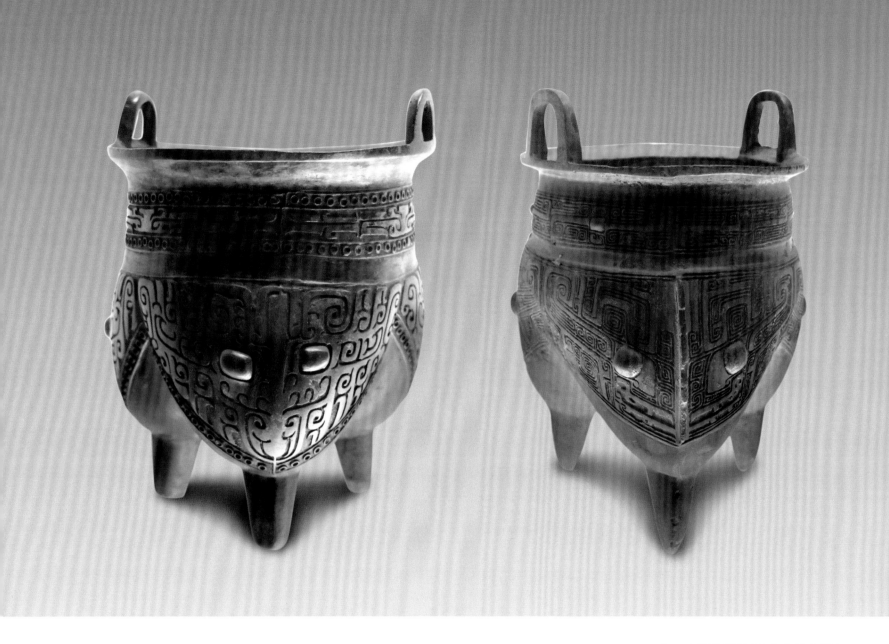

◎ 鬲（lì）

鬲是中国古代煮饭用的一种炊器，其口沿外倾，三个足，内部空间为中空，以便于炊煮加热。鬲有陶制鬲和青铜鬲之分。青铜鬲最初是依照陶鬲制成，流行于商代至春秋时期。商代前期的鬲大多数无耳，后期的鬲口沿上一般会有两个直耳。西周前期的鬲大多为高领、短足，常有附耳，西周后期至春秋时期的鬲大多数为折沿折足弧裆且无耳。

兽面纹（商代后期）
图案所属器物：青铜器，
双云雷纹分档鬲的颈下部

兽面纹（商代后期）
图案所属器物：青铜器，齐妇鬲的腹部

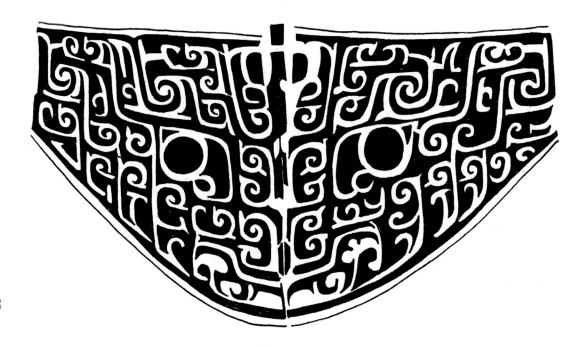

兽面纹（商代后期）
图案所属器物：青铜器，鬲的腹部

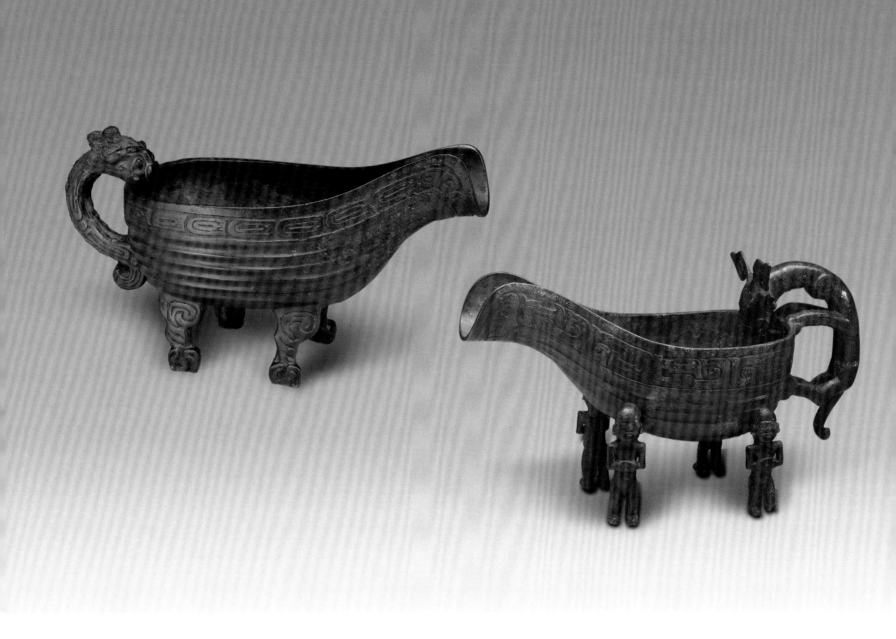

◎ **匜**（yí）

匜是青铜器中的一种盥洗用具，与青铜盘组合，用于沃盥之礼，称为"奉匜沃盥"，也就是参加祭祀活动之前洗手洗脸。匜的造型为浅腹，前面有宽大的流，后面有把手，功能与今天的水瓢类似。台北故宫博物院收藏的西周时期"郑义伯匜"和"人足兽鋬匜"，均造型简洁，装饰适度而大方。郑义伯匜将把手部分做成一条立体的龙形，龙张口咬住器物的后端，龙身和尾自然弯曲形成把手；人足兽鋬匜则将把手部分做成兽形，足部做成人形。均是很好地将审美与实用结合的作品。

左：郑义伯匜（西周晚期）
右：人足兽鋬匜（西周晚期）
图片来源：台北故宫博物院

夷曰匜（西周中期）
图片来源：台北故宫博物院

◎ 夷曰匜

 此物因器物上铭文有"夷曰"等字样而得名，收藏于台北故宫博物院。此器为西周中期的文物。其造型独特，形体方正，器盖一头做成兽首形，兽首似虎头。盖中央有双头兽钮。器腹下是四直柱状足。匜为古人在祭祀仪式上盥洗用的水器，而这件夷曰匜的整体造型却与酒器中的觥有许多类似之处。有研究者认为，这件器物体现了从商代到西周社会风气的转变。周朝禁止大量饮酒，原本的酒器逐渐在功能上向水器转化。

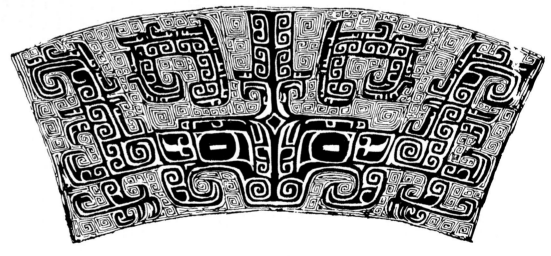

← 父乙盂（商代晚期）
上海博物馆藏

◎ 盂（yú）

盂是一种青铜水器，用来盛水，有时也可盛酒。《韩非子·外储篇》中有言："君犹盂也，民犹水也。盂方水方，盂圆水圆。"描写出了盂盛水的功能。盂的形状为侈口、圆腹，口部与器身直径相仿，下有圈足，有的有两耳。青铜盂出现于商代晚期，西周时流行。现存文物中，出土于陕西蓝田的一件西周时期的"永盂"，是这一类青铜器的代表作品。

↑ 饕餮纹（商代晚期）
图案所属器物：青铜器，
父乙盂的腹部

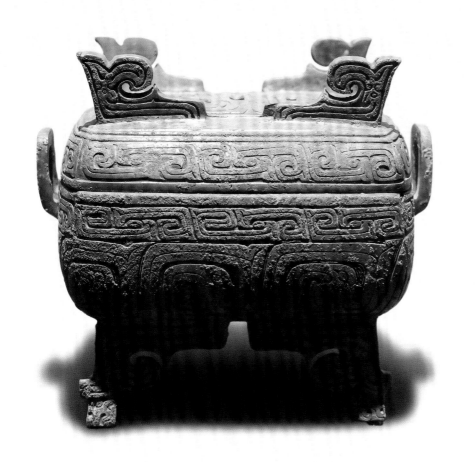

◎ **盨**（xǔ）

盨在中国古代是一种盛放黍、稷、稻、梁等饭食的礼器，从圈足簋发展而来，在西周中晚期开始流行，到春秋初期基本消失。盨的造型特点为椭圆形口，上面有盖子，且盖子上有四个方足，左右两侧各有一耳，一般有圈足或者四足。

"京叔"铭铜盨（西周）
陕西历史博物馆藏

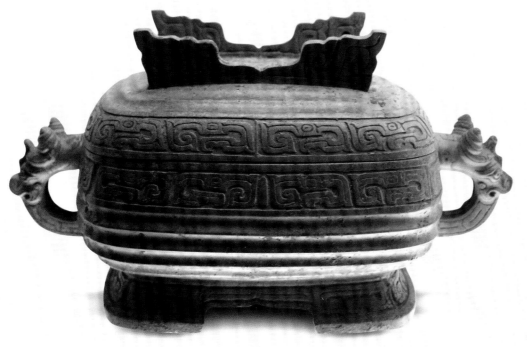

梁其盨（西周晚期）
1940年陕西扶风县法门寺任村出土
上海博物馆藏

◎ 戈（gē）

　　"金戈铁马，气吞万里如虎。"
戈在古代是一种常用的兵器，沿袭石
器时代的石镰、骨镰、陶镰的形状，
发明出戈这种兵器的造型。戈在先秦
时期被列为车战中的五大兵器之首，
使用时可击刺、勾、啄，具有较大的
杀伤力。目前最早发现的青铜戈头出
土于河南省偃师县二里头遗址，距今
约有 3500 年。

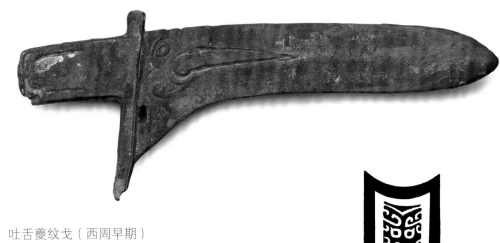

吐舌夔纹戈（西周早期）
图片来源：台北故宫博物院

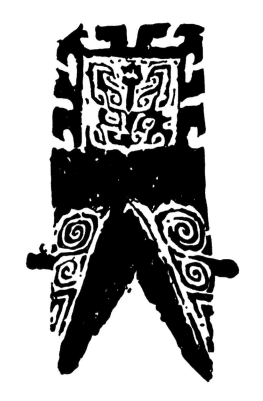

兽面纹（商代后期）
图案所属器物：青铜器，云雷纹、
兽面纹木戈内部
出处：河南出土

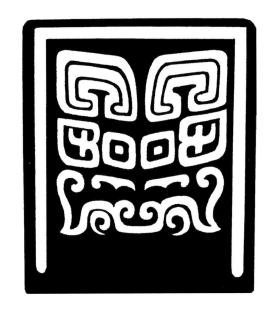

兽面纹（商代后期）
图案所属器物：青铜器，
戈的内部

饕餮纹（西周早期）
图案所属器物：青铜器，
嵌绿松石饕餮纹戈
出处：四川出土

第二辑

◎ 钺（yuè）

　　十八般兵刃中有"刀枪剑戟，斧钺勾叉"。斧和钺形状接近，"大者为钺，小者为斧"。钺是形似斧头但体量较大的一种兵器。钺的刃面宽阔而锋利，在战斗中的使用方式以砍劈为主，杀伤力很大。商代用青铜制钺，广泛用于战争。在著名的殷墟妇好墓中，就曾出土了墓主人女将军妇好生前使用的两件青铜大钺，其重量达到八九公斤。也有些装饰精美的青铜钺不是实用兵器，而是在仪仗中使用。

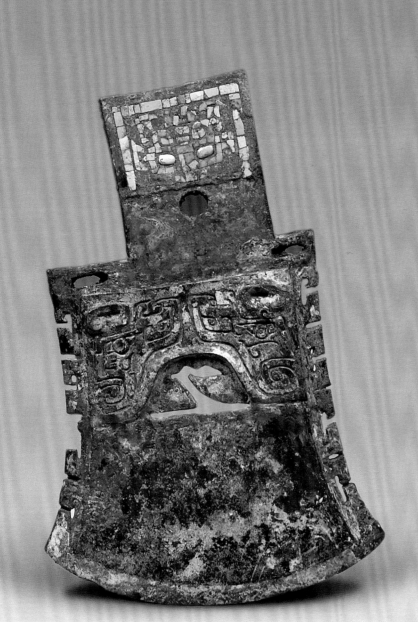

嵌绿松石兽面纹钺（商代晚期）
图片来源：台北故宫博物院

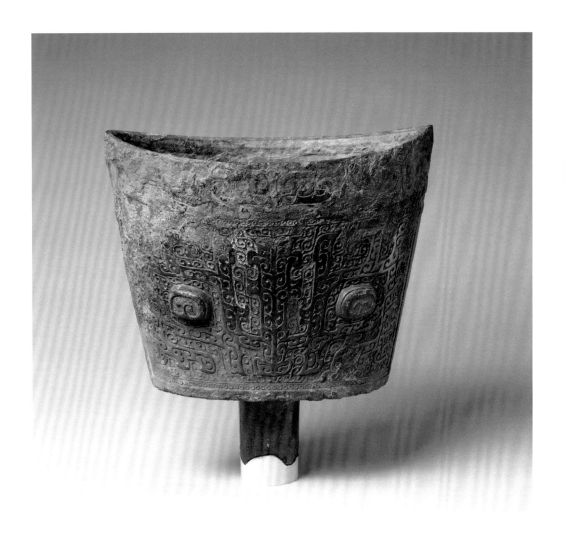

青铜兽面纹铙（商代）
图片来源：美国纽约大都会博物馆

兽面纹（商代）
图案所属器物：铜柱头

◎ 铙（náo）

铙是青铜乐器中的一种，属于打击乐器。《周礼·鼓人》中云："铙如铃，无舌，有柄，执而鸣之，以止击鼓。"铙由青铜铸造，中间为空心，形状短粗似铲，下面是一个柄头，可插进木柄。演奏时手执木柄，将铙口向上，用槌敲击发声。因为是执在手中演奏，所以铙又有名叫"执钟"。铙自商代开始出现，逐渐流行。开始只有单个的铙，后来出现了大小音高不同，三个或五个一组演奏的"编铙"，增加了音乐演奏的表现力。

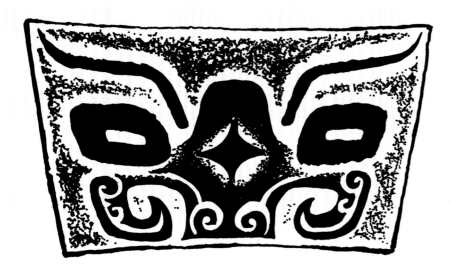

兽面纹（商代后期）
图案所属器物：青铜器，铙的器壁

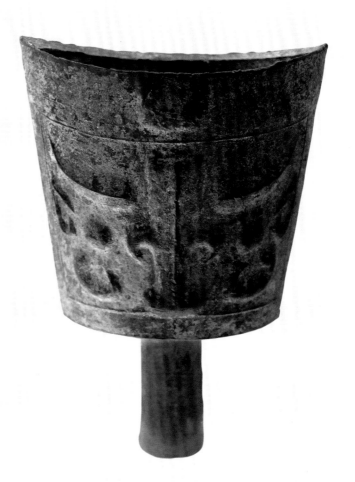

青铜兽面纹铙（商代晚期）
上海博物馆藏

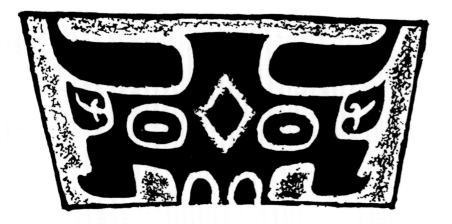

兽面纹（商代晚期）
图案所属器物：青铜器，铙的器壁
出处：江苏出土

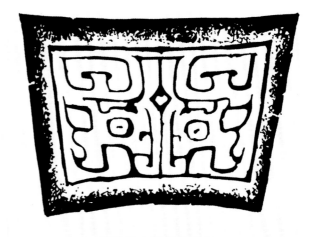

饕餮纹（西周早期）
图案所属器物：铜铃
出处：陕西出土

◎ 妇好之武不亚男——河南安阳妇好墓

妇好墓位于河南安阳，是殷墟遗址中最重要的考古发现之一。墓主人妇好为女性，是商王武丁的配偶。在许多甲骨文遗存中都有对妇好的记载，其生前是一位挥斥方遒、战功赫赫的女将军。妇好墓中出土了大量珍贵文物，其中有青铜器468件、玉器755件、骨器564件。青铜器中最引人注目的龙纹铜钺和虎纹铜钺，被认为是妇好生前使用的兵器。

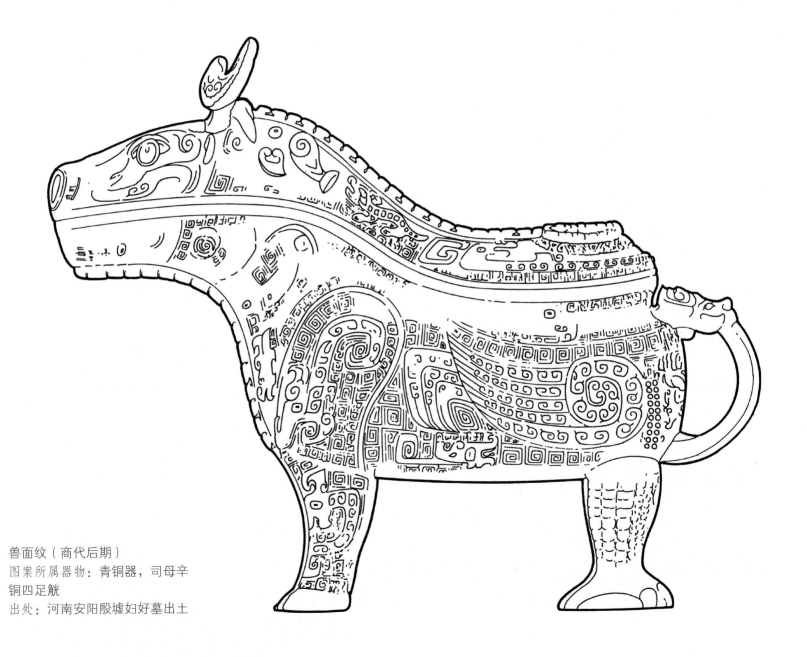

兽面纹（商代后期）
图案所属器物：青铜器，司母辛铜四足觥
出处：河南安阳殷墟妇好墓出土

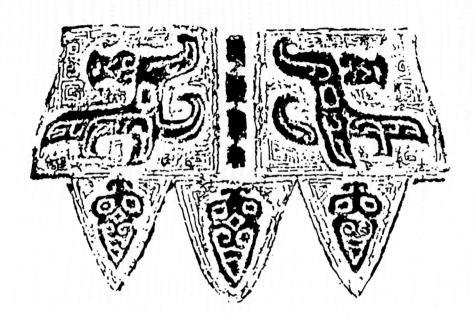

兽面纹（商代后期）
图案所属器物：青铜器，鼎的口下部
出处：河南安阳殷墟妇好墓出土

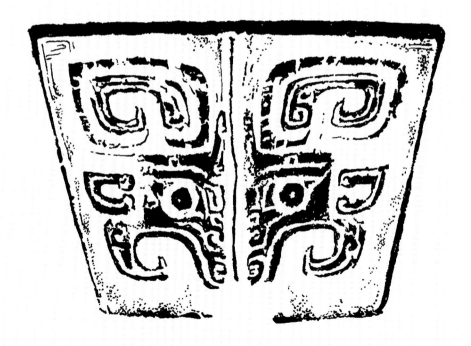

兽面纹（商代后期）
图案所属器物：青铜器，方彝盖长边的一面
出处：河南安阳殷墟妇好墓出土

兽面纹（商代后期）
图案所属器物：青铜器，
妇好方孔斗的柄面
出处：河南安阳殷墟妇好
墓出土

兽面纹（商代后期）
图案所属器物：青铜器，
妇好圆孔斗的柄面
出处：河南安阳殷墟妇
好墓出土

兽面纹（商代后期）
图案所属器物：青铜器，大型爵
的腹部
出处：河南安阳殷墟妇好墓出土

兽纹（商代后期）
图案所属器物：铜器，妇好铜圈足觥
出处：河南安阳殷墟妇好墓出土

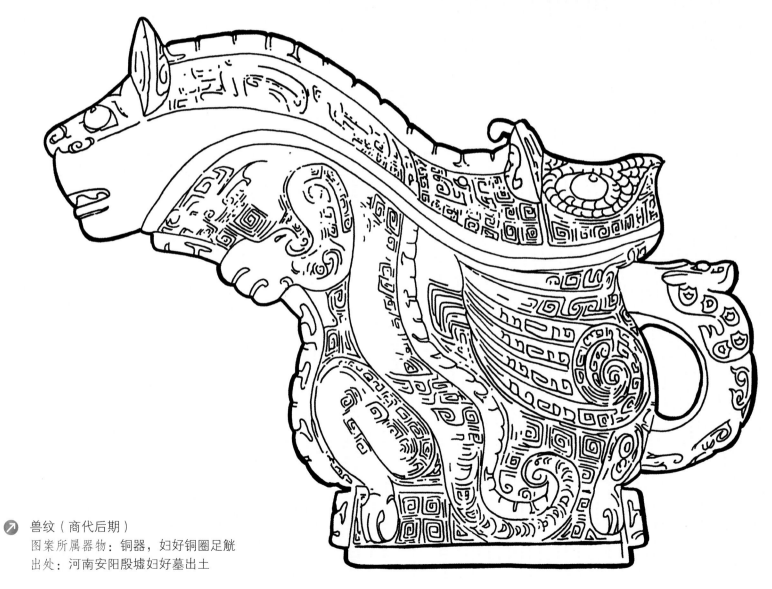

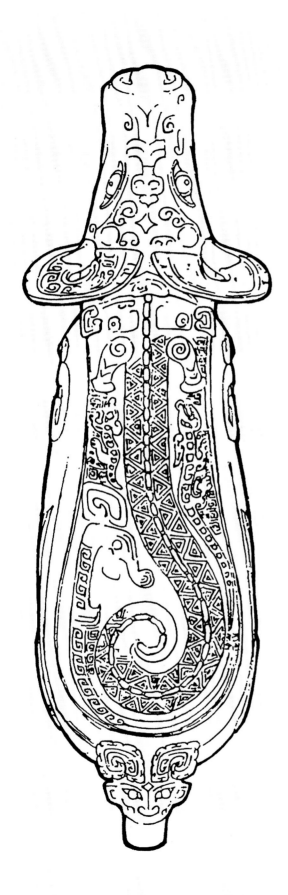

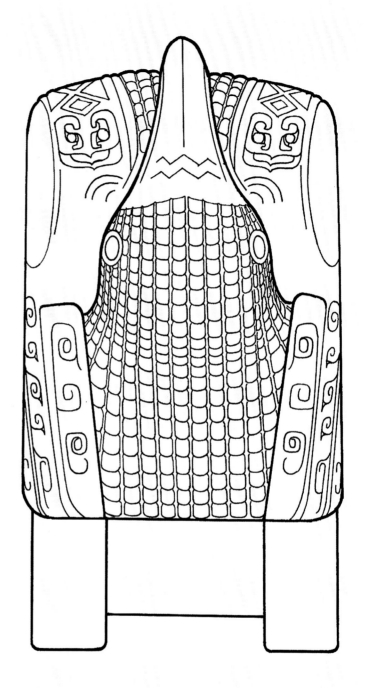

↑ 兽纹（商代后期）
图案所属器物：石器，石鸱鹗
出处：河南安阳殷墟妇好墓出土

← 兽纹（商代后期）
图案所属器物：铜器，司母辛铜四足觥
出处：河南安阳殷墟妇好墓出土

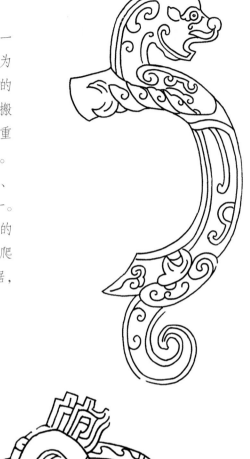

◎ 动物变身"把手"
——青铜器器耳的古兽造型

　　许多种类的青铜器都有"器耳"这一部件。器耳具有实用功能，器物有耳是为了便于人们执拿。有些体量巨大和沉重的青铜器，要通过器耳更方便地实现扛抬搬运。在实现功能性的前提下，古代工匠重视器物每个部件与整体之间的协调美观。在青铜器耳的设计上，无论大小、形状、造型、纹样，都达到局部与整体的和谐统一。器耳与器身衔接部分往往还会做成立体的兽头形，有的是将整个器耳做成匍匐攀爬在器身上的动物，如双龙虬曲，如对虎盘踞，更增添了器物的装饰美感。

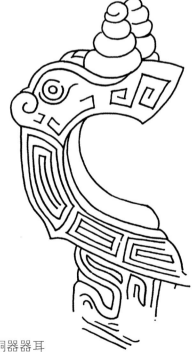

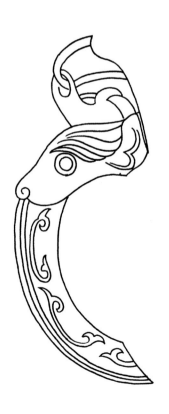

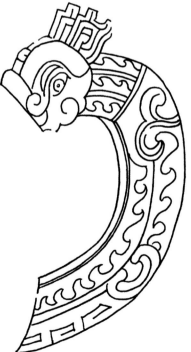

五图均为：

兽纹（商周）
图案所属器物：铜器器耳

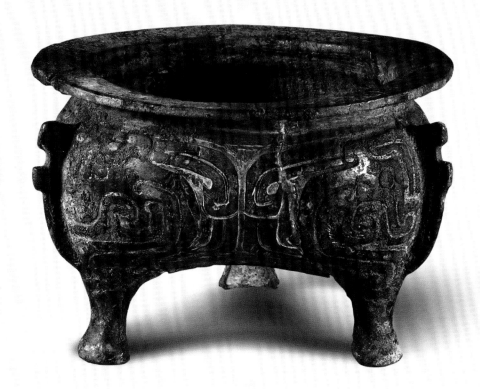

鲁宰驷父鬲（西周晚期）
1965 年邹城市栖驾峪村出土
山东邹城市博物馆藏

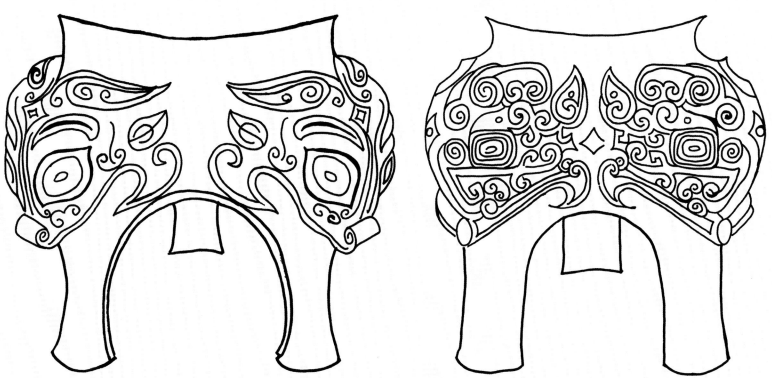

兽面纹（商代）
图案所属器物：铜器器足

兽面纹（商代）
图案所属器物：铜器器足

◎ 兽面也"变脸"
——商代和西周兽面纹的区别

兽面纹是商周青铜器装饰最典型和出现频率最高的纹样。商代的兽面纹是一件青铜器装饰花纹的主体，多装饰于器物最突出醒目的腹部。商代早期的兽面纹比较简洁概括，兽面的双眼在图案中最为醒目。到商代中晚期，兽面纹的细节逐渐丰富和精致起来，多采用浮雕的方式铸造兽面，以线刻的繁密的云雷纹作衬托，层次分明。西周时期以礼乐治国，森严狞厉的兽面纹不再是青铜装饰最重要的主题，但依然有相当数量存在。西周的兽面纹向简洁抽象的风格发展，造型柔和，线条疏朗，由威严转向端庄。

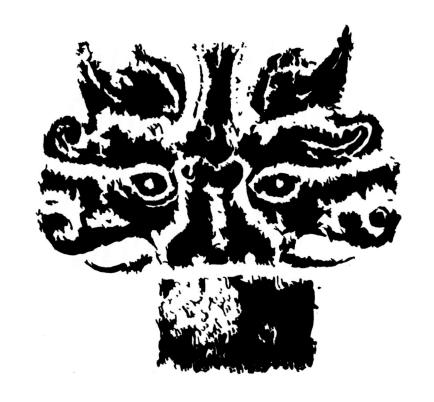

兽面纹（西周或春秋）
图案所属器物：铜器

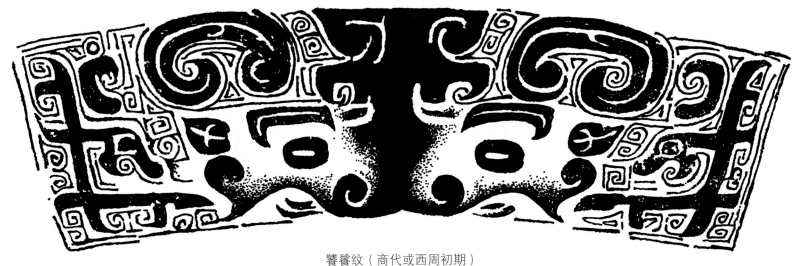

饕餮纹（商代或西周初期）
图案所属器物：铜器
出处：四川出土

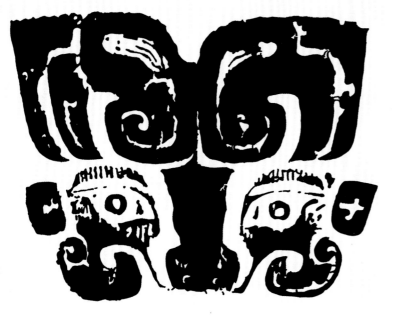

兽面纹（商代）
图案所属器物：铜器

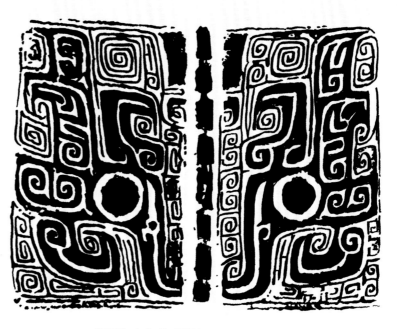

兽面纹（商代后期）
图案所属器物：青铜器，龚子的腹部

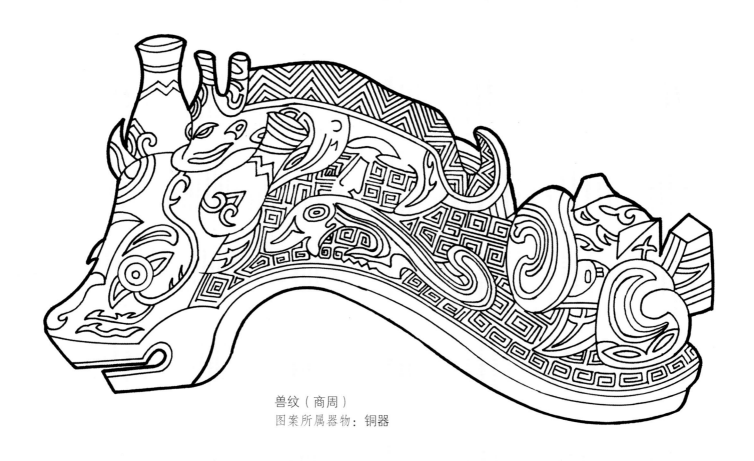

兽纹（商周）
图案所属器物：铜器

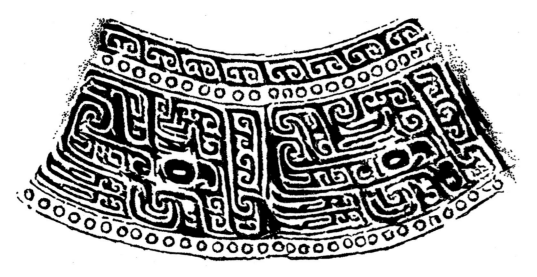

饕餮纹（商代）
图案所属器物：青铜器
出处：河南出土

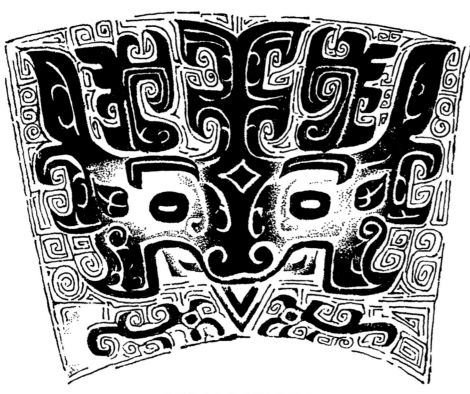

饕餮纹（商代或西周初期）
图案所属器物：铜器
出处：四川出土

饕餮纹（商代）

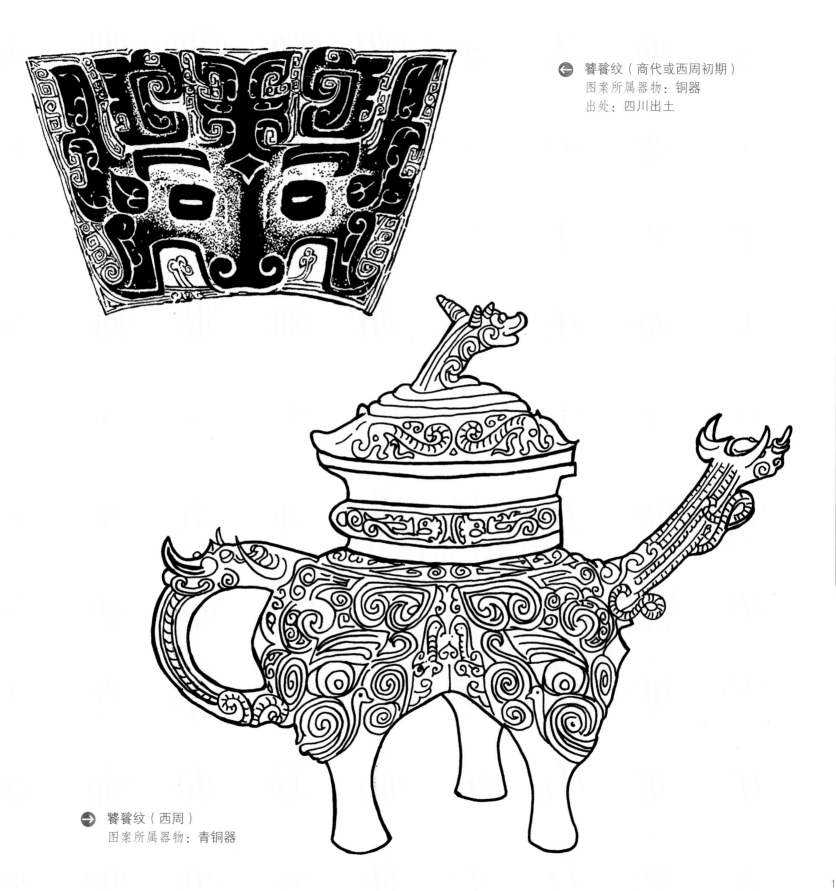

← 饕餮纹（商代或西周初期）
图案所属器物：铜器
出处：四川出土

夏商周的古兽图案

→ 饕餮纹（西周）
图案所属器物：青铜器

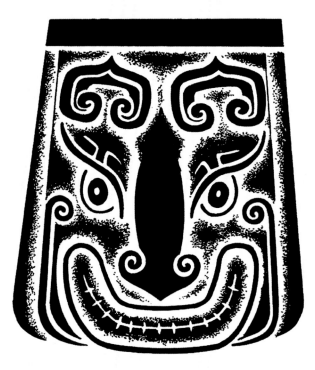

兽面纹（西周中期）
图案所属器物：青铜器，兽面纹车轴饰
出处：陕西出土

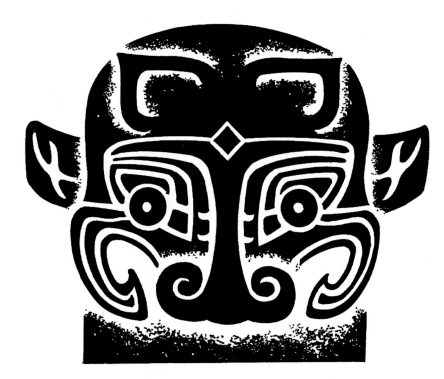

兽面纹（西周晚期）
图案所属器物：青铜器，兽面軎
出处：河南出土

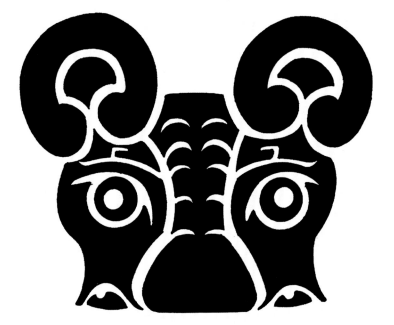

兽面纹（西周早期）
图案所属器物：青铜器，兽面马冠
出处：陕西出土

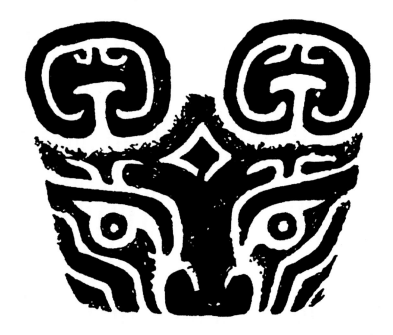

兽面纹（西周早期）
图案所属器物：青铜器，兽面纹饰件

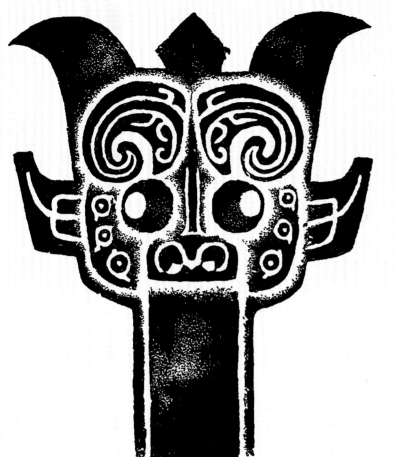

　　北京市房山区琉璃河镇，发掘出西周时期燕国墓地遗址。墓地大约5万平方米，包括各式墓葬与车马坑300余座。在琉璃河燕国墓葬中，出土了大量青铜器，包括青铜礼器、兵器、车马器、工具等。大部分器物铸有铭文。铭文上多次提到燕侯，证明了墓葬所属。燕国墓中出土的青铜器，具有西周时期青铜礼器庄重富丽的风格。其中的伯矩鬲、董鼎、祖丙尊、攸簋等，都是形制和纹饰优美、做工精湛的重器，体现了西周时期青铜艺术的高超水准。这批青铜器文物现收藏于北京首都博物馆。

兽面纹（西周）
图案所属器物：铜器
出处：北京琉璃河西周燕国墓地出土

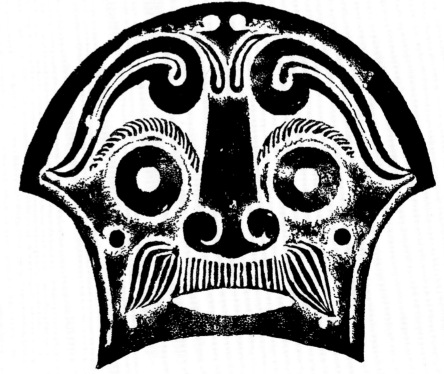

兽面纹（西周）
图案所属器物：铜器
出处：北京琉璃河西周燕国墓地出土

夏商周的古兽图案

137

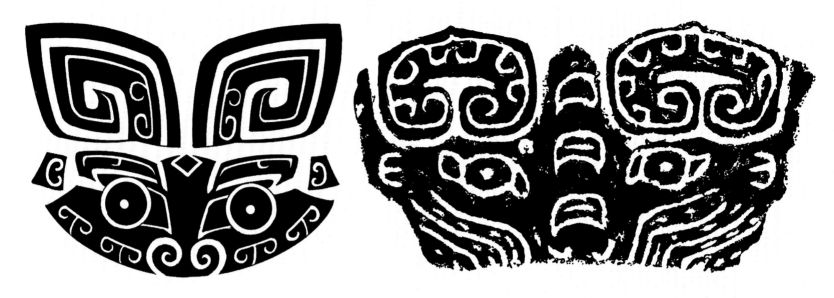

兽面纹（西周早期）
图案所属器物：青铜器，辕饰的上部

兽面纹（西周早期）
图案所属器物：青铜器，兽面纹辕饰

◎ 辕（yuán）

车前部用于驾牲畜的两根直木。商周时期的马车，一是在战争中使用，二是日常供王公贵族出行时乘坐。马车上的部件装饰精美，很多饰件用青铜铸造。车辕是车前驾拉车牲口的两根直木，车辕上的青铜装饰物就叫作"辕饰"。辕饰一方面可以用来固定辕头，连接衡木，具有实用功能。另一方面，辕饰的精美造型和花纹，还起到美化装饰的作用，展示贵族的豪奢。在青铜器中，专有一类叫作"车马器"，便是古代车上各种零部件装饰的总称。车马装饰部件虽然尺度体量较小，但做工精湛，图案华美，造型丰富，其艺术价值不亚于大型的青铜器皿。

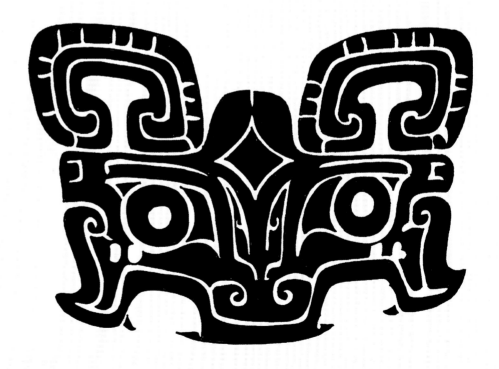

兽面纹（西周早期）
图案所属器物：青铜器，兽面纹饰件

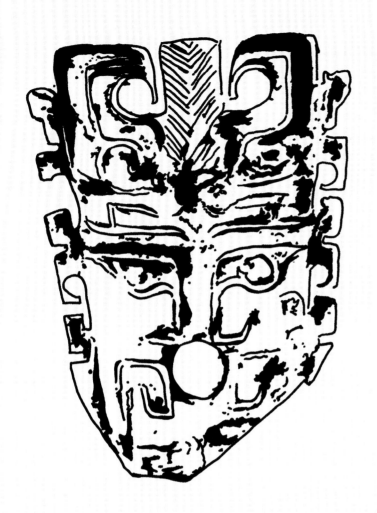

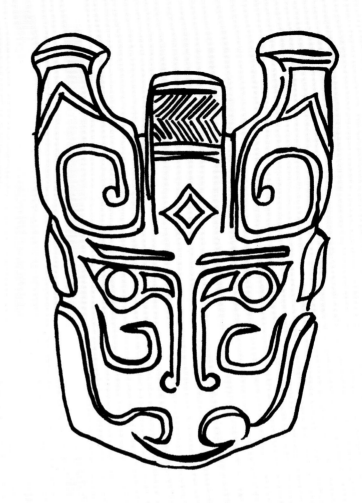

↑ 兽面纹（商代）
图案所属器物：玉饰
出处：河南出土

↗ 兽面纹（商代）
图案所属器物：玉饰
出处：河南出土

→ 兽面纹（商代）
图案所属器物：铜器

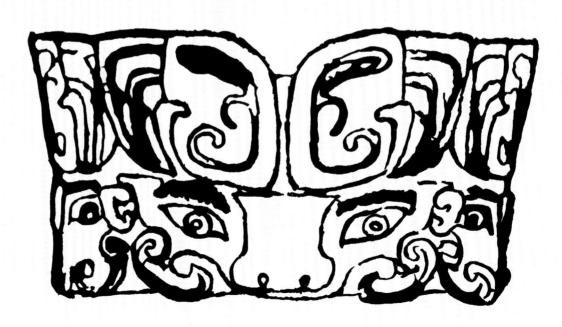

139

牛形兽面纹

青铜器上的兽面纹均呈左右对称式构图，造型是从自然界的动物特征中提炼并夸张变形的产物，突出巨大的眼、口部，形象威严狰狞，具有震慑力。虽然进行了夸张变形的艺术处理，使其更具有神异色彩，但兽面中仍然保留着各种我们可以辨识出的自然界中的动物特征，如类似牛、羊、虎、鹿等的兽面。如上海博物馆收藏的这件商代晚期的牛首兽面纹尊，尊的四面中间部位均装饰着长有牛角的兽面纹，一望而知其形象来源就是牛形。

第二辑

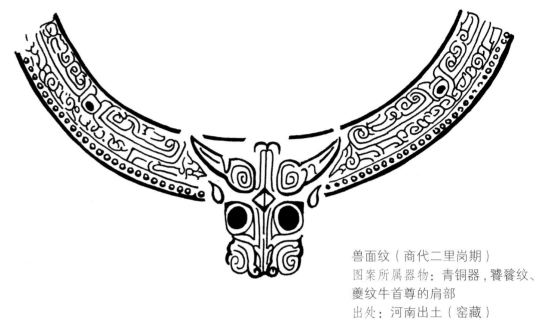

兽面纹（商代二里岗期）
图案所属器物：青铜器，饕餮纹、夔纹牛首尊的肩部
出处：河南出土（窖藏）

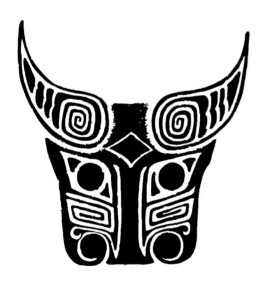

↑ 牛头兽面纹（商代后期）
图案所属器物：青铜器，牛头兽面纹大尊的肩部附饰

➔ 牛首兽面纹尊（商代晚期）
上海博物馆藏

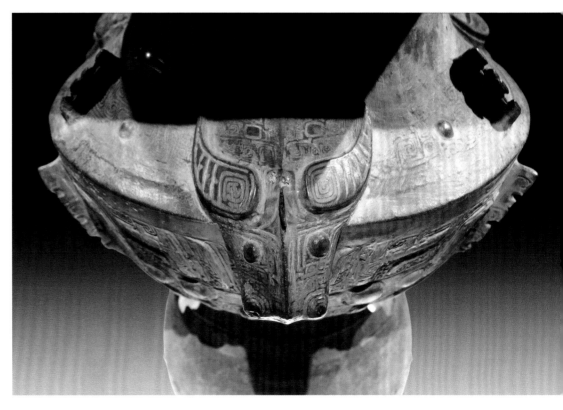

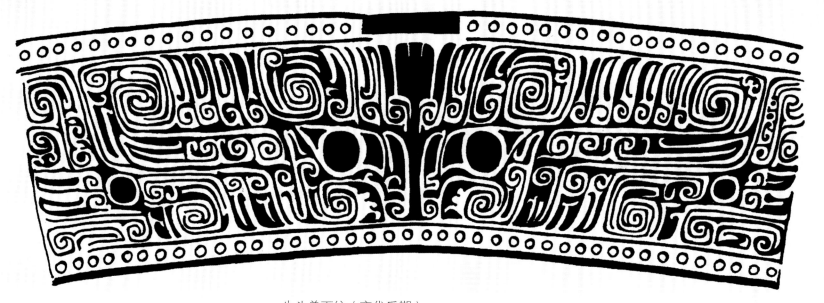

牛头兽面纹（商代后期）
图案所属器物：青铜器，牛头兽面纹尊的腹部

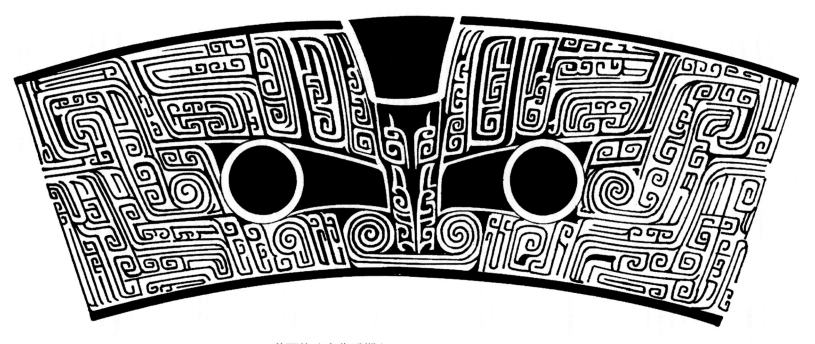

兽面纹（商代后期）
图案所属器物：青铜器，牛首兽面纹大尊的腹部

◎ 小臣艅犀尊

在美国旧金山亚洲艺术博物馆中，有一件来自中国的珍贵青铜器——小臣艅犀尊。这件作品是现存商代时期唯一一件铸造成犀牛形象的青铜尊。清朝咸丰年间，山东寿张县梁山出土了七件商周时代的青铜器，小臣艅犀尊就是其中之一。这七件器物均庄重大方，铸造精良，堪称中国古代青铜艺术的瑰宝，史称"梁山七器"。后来这七件青铜宝器辗转流离，散落于世界各地的博物馆。小臣艅犀尊器高24.5厘米，其外形为一只双角犀牛形象，造型特征鲜明，简洁饱满，在写实的基础上又进行了合理的概括与夸张，比如其浑圆的器腹，既满足了作为容器的需要，又显示出犀牛体态庞然、憨状可掬的特点，粗壮的四足作为器足支撑平稳，但又保留了犀牛蹒跚行进的生动姿态。器身上并无任何花纹装饰，难得的朴素风格显得质朴浑厚，更是在商周青铜器中独树一帜。这件青铜器的铭文，还使其具有重要的历史文献价值。铭文镌刻于犀尊内底部，原文为："丁巳，王少夔，王赐小臣艅夔贝，唯王来征人方，唯王十祀又五肜日。"这段铭文记述的是商王征伐当时不愿服从商王朝的一个小国"夷方"的事情，在殷墟甲骨卜辞中也记录过这次战争。铭文中还记载了商王赏赐小臣艅夔贝。这位臣子倍感殊荣，因此制作了这件青铜犀尊纪念此事。小臣艅犀尊的艺术价值和历史价值都非同一般，因此成为旧金山亚洲艺术博物馆的镇馆之宝。

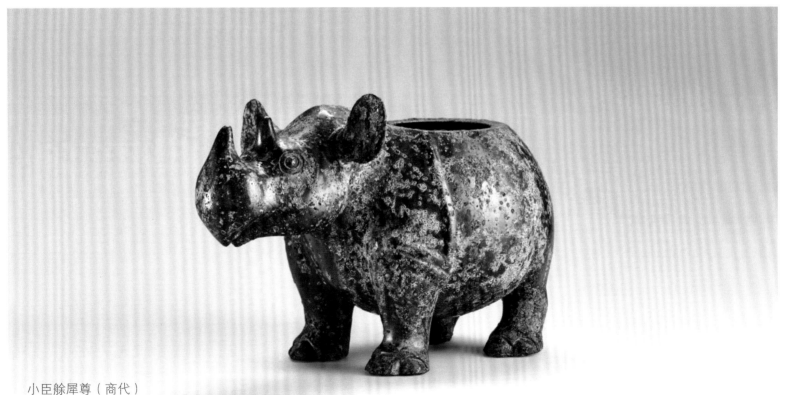

小臣艅犀尊（商代）
山东寿张梁山出土
图片来源：美国旧金山亚洲艺术博物馆

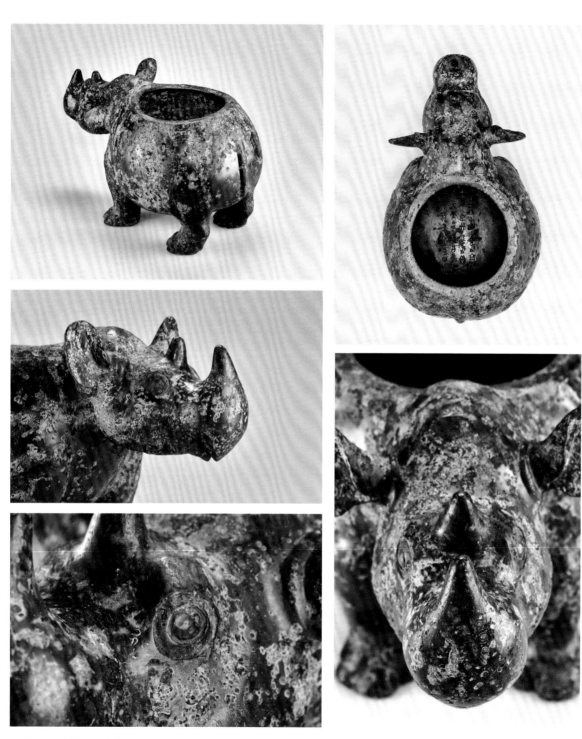

商代小臣艅犀尊（局部）
图片来源：美国旧金山亚洲艺术博物馆

牛头纹

　　牛是中国古代农耕社会重要的生产劳动工具，与人类有着亲近和密切的关系，故而在众多动物中具有较高的地位。牛还是古代祭祀活动中所奉献给祖先神明的"牺牲"，因此，在用作祭祀礼器的青铜器皿上，出现了许多牛头纹。牛头纹以正面形象出现，左右对称，造型夸张简练，宽鼻、大口、巨目，一对牛角作为主要特征被特别强调。青铜器上的牛头纹运用了夸张变形的手法，其形象比现实生活中的牛更添了威严凝重。

牛头纹（商代）
图案所属器物：青铜器

牛头纹（商代）
图案所属器物：青铜器，尊的肩部附饰

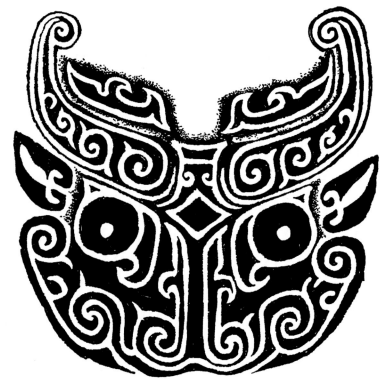

牛头纹（商代）
图案所属器物：青铜器，觥的盖面

第二辑

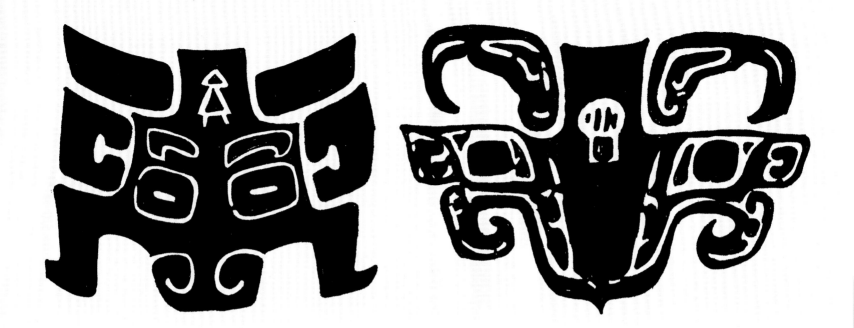

牛头纹（商代）
图案所属器物：青铜器

商代青铜器上的牛头纹，特征突出，两只牛角尤为醒目，角的前端非常尖锐。牛头呈左右对称的正面形，双眼怒目圆睁，眼睛的比例夸张较大。图案造型浮雕体块感强，厚重而威严。西周时期青铜器上的牛头纹，造型更倾向于写实，牛的头面部特征和比例接近于真实的牛。从商代到西周，青铜器上的这种牛头兽面纹，程式化的感觉逐渐减少，而近似自然表现的感觉愈来愈多，这也说明了社会从敬鬼崇神逐渐转向面向真实的人的生活和自然世界，在艺术的表现上，也就逐渐呈现更加亲切和人性化的风格。

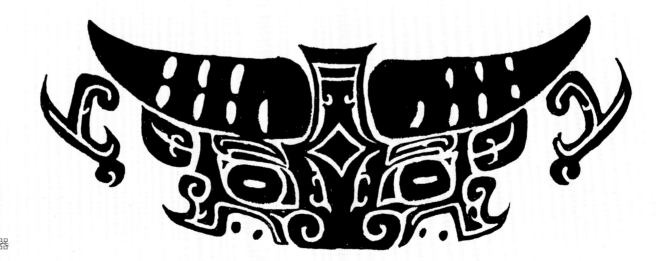

牛头纹（商代）
图案所属器物：青铜器

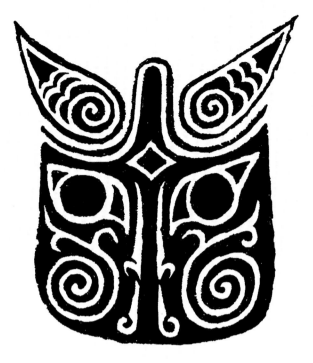

牛头纹（商代）
图案所属器物：青铜器

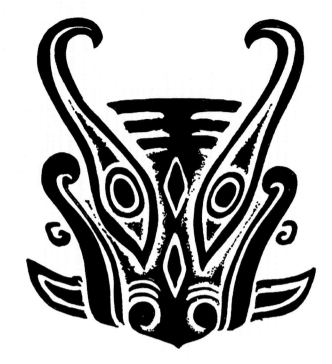

牛头兽面纹（西周早期）
图案所属器物：青铜器，牛头纹舌形刀钺
出处：四川出土

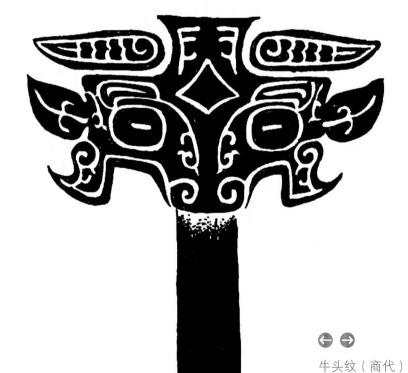

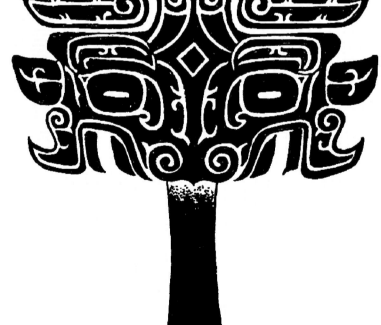

牛头纹（商代）
图案所属器物：青铜器，铜柱头

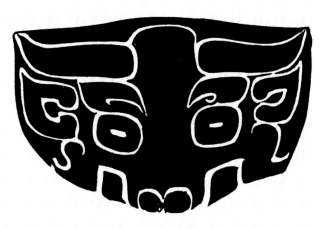

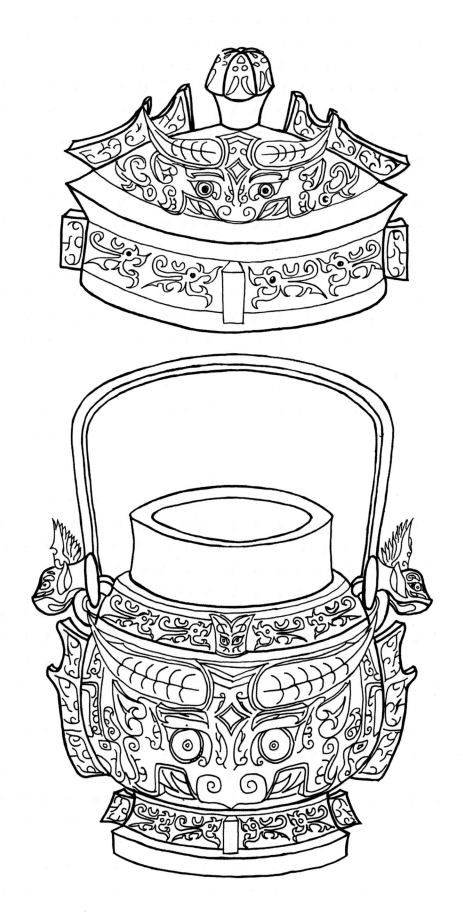

↑ 牛头纹（西周早期）
图案所属器物：牛头纹甗的足上部

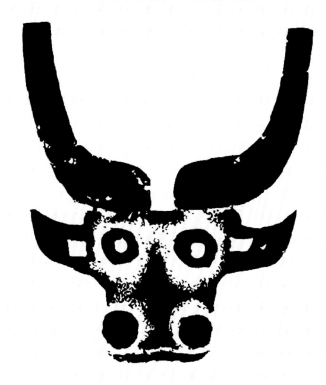

↑ 牛头兽面纹（西周早期）
出处：陕西出土

 ➡
牛首纹（商代或西周）
图案所属器物：铜卣

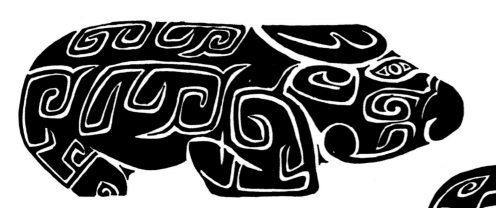

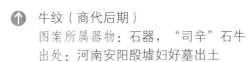

牛纹（商代后期）
图案所属器物：石器
出处：河南安阳殷墟妇好墓出土

牛纹（商代后期）
图案所属器物：石器，"司辛"石牛
出处：河南安阳殷墟妇好墓出土

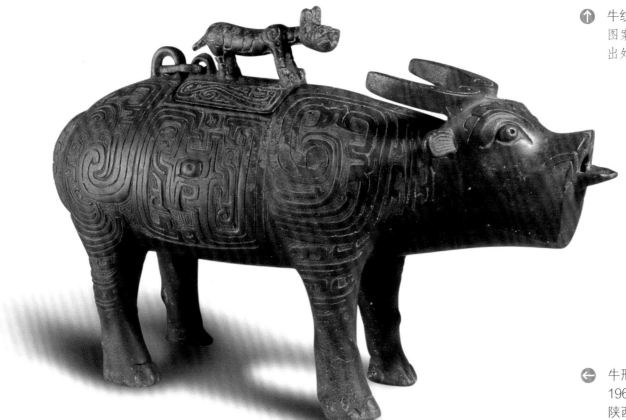

牛形尊（西周中期）
1967 年陕西岐山贺家村出土
陕西历史博物馆藏

羊纹

从原始社会一直到商周时期，中国人的信仰中，对动物形象的敬仰和崇拜占据了主体。特定的动物是他们所崇拜的神明化身，故此"铸鼎象物"，不仅器物表面装饰的纹样有动物，有些器物的造型直接就塑造成动物形象，或是将立体的动物造型与器皿相结合作为突出的装饰，羊纹便是其中常见的一种。这种象形类的青铜器常见于酒器类，如酒器中的觥、卣、尊等。这些立体象形造型中，有的是刻画得栩栩如生，很大程度地保留了自然形态特征的动物，体现了商周时期的工匠已经能够很好地把握动物的外形、神态、比例等特点，并能结合器型需要做恰到好处的概括与夸张，强调最突出的特征，将其重点表现并加以美化。

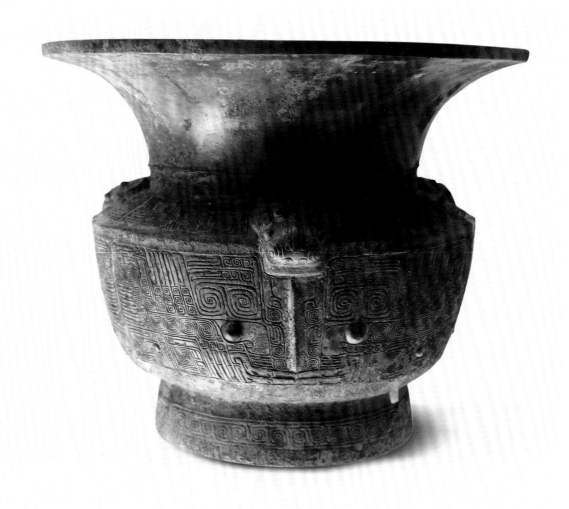

羊首兽面纹尊（商代晚期）
上海博物馆藏

◎ 四羊方尊

商代晚期的"四羊方尊"是青铜器中一件杰出的作品。

这件青铜器出土于湖南宁乡，是现存商代青铜方尊中体积最大的。方尊各个边的边长为52.4厘米、高58.3厘米、重量34.5公斤。整个器型各部分比例协调，庄重而不笨重，器物四面的平面上装饰有蕉叶纹、三角夔纹和兽面纹，纹样细密精致。尊的肩部四角，以立体的羊头为装饰，是这件器物最精彩的部分，四个长有卷角的羊头伸出颈部凸出于器外，而羊的身体和腿则与器物的腹部及圈足融合为一，浑然一体，动物形与器型结合得巧妙得当。这件作品体现了青铜器鼎盛时期的优秀艺术水准和高超铸造技术水平，因此是一件青铜文物中的重器，被评价为"臻于极致的青铜典范"，并被列为"十大传世国宝之一"。

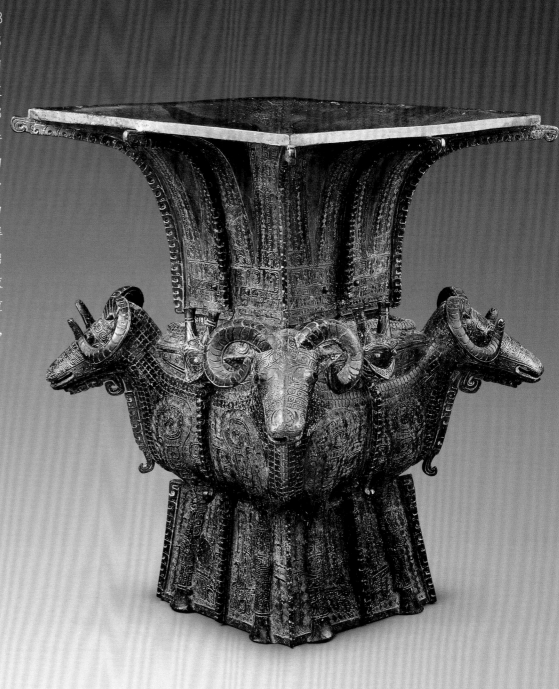

四羊方尊（商代）
湖南宁乡出土
中国国家博物馆藏

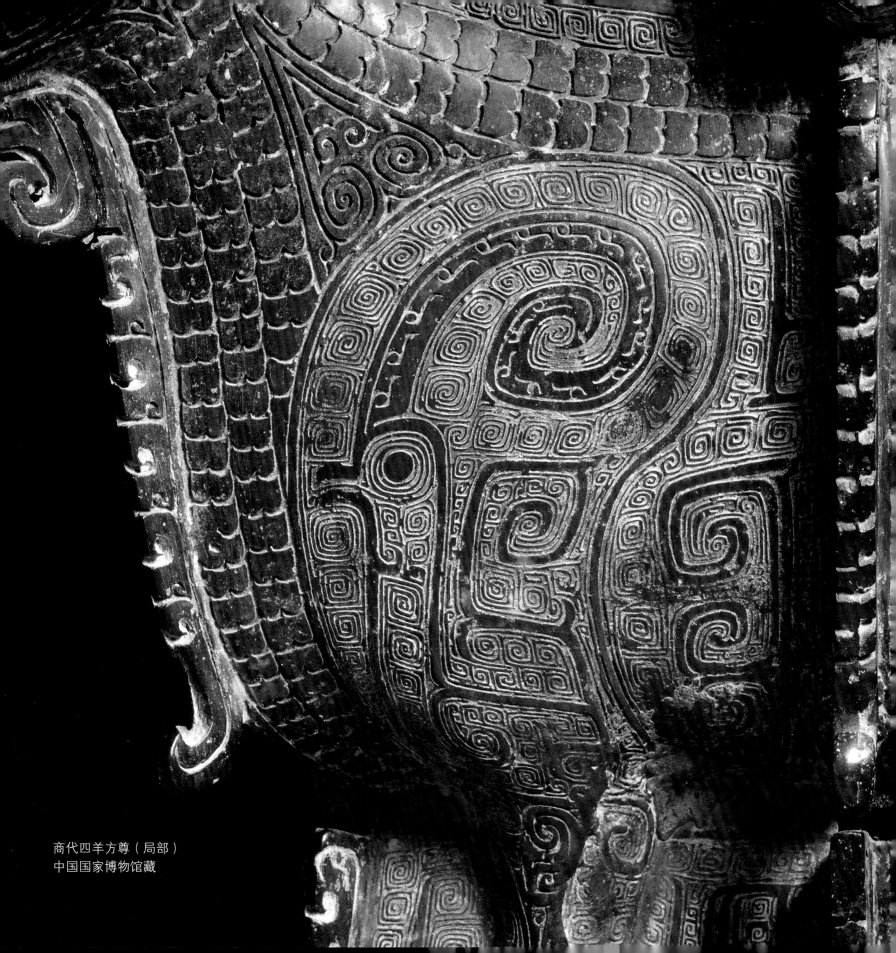

商代四羊方尊（局部）
中国国家博物馆藏

↑ 羊纹（商代）
图案所属器物：青铜器

← 羊尊（商代后期）
日本藤田美术馆藏

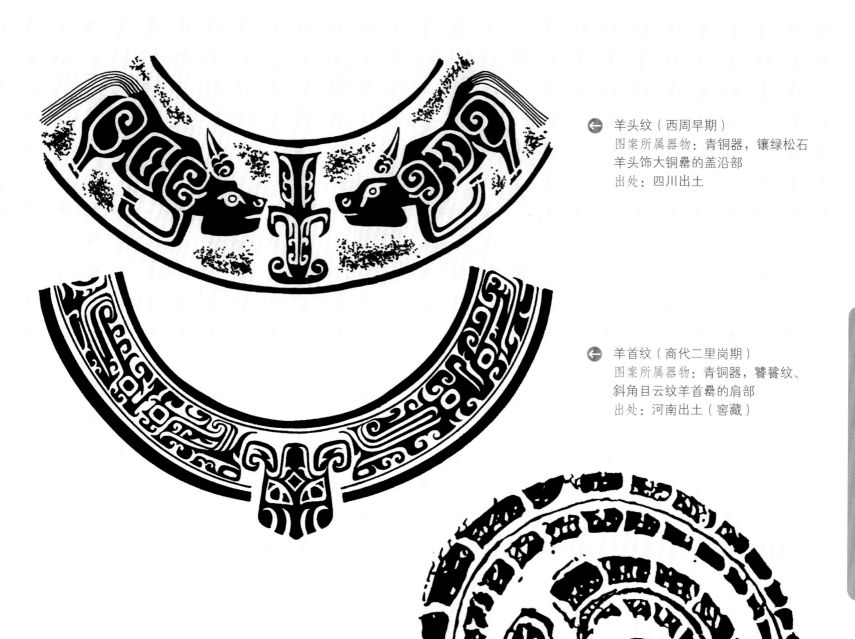

羊头纹（西周早期）
图案所属器物：青铜器，镶绿松石
羊头饰大铜罍的盖沿部
出处：四川出土

羊首纹（商代二里岗期）
图案所属器物：青铜器，饕餮纹、
斜角目云纹羊首罍的肩部
出处：河南出土（窖藏）

羊头纹（西周早期）
图案所属器物：青铜器，镶绿松石
羊头饰大铜罍的盖顶
出处：四川出土

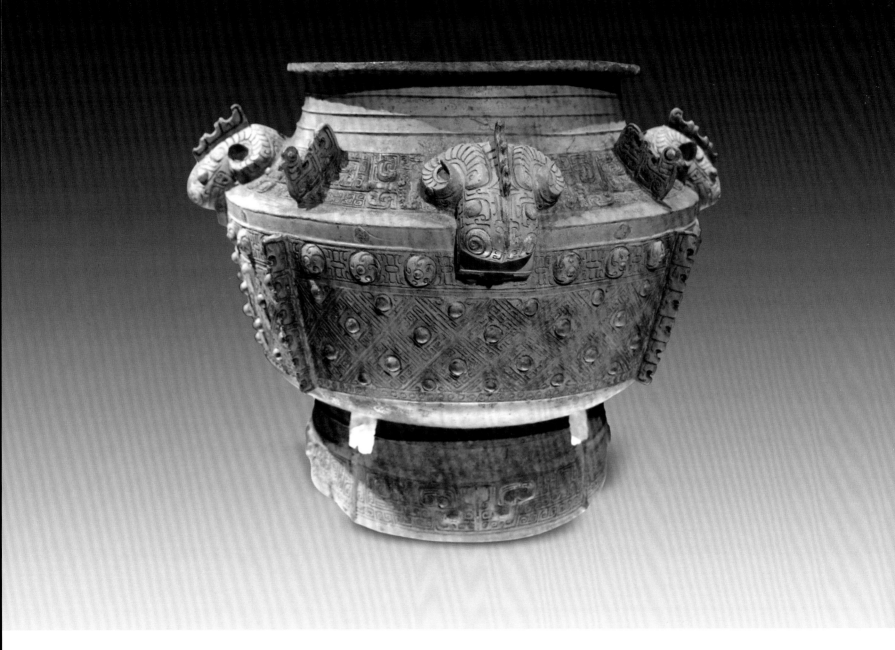

四羊首瓿（商代晚期）
上海博物馆藏

羊头纹（西周早期）
图案所属器物：青铜器，镶绿松石
羊头饰大铜罍的盖把
出处：四川出土

羊头纹（西周早期）
图案所属器物：青铜器，镶绿松石
羊头饰大铜罍的肩部
出处：四川出土

羊头兽面纹（商代后期）
图案所属器物：青铜器，尊的肩部

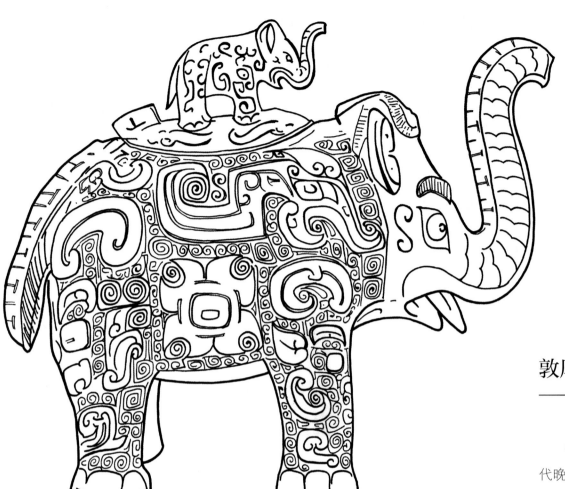

↑ 象纹（商代）
图案所属器物：青铜器，象形尊

敦厚有德的巨兽
——商代和西周的象纹

　　青铜器上的象纹装饰主要流行于商代晚期和西周早期。在各类青铜器上都有出现。有的象纹是全身的大象形象，有的是以象鼻为装饰纹样，还有的将整个器物做成立体大象形。无论是平面纹样还是立体造型，均凝练而特征鲜明。殷商时期，中国中原地区有大象生活。在商代墓葬中，也曾发现过陪葬的大象骨骸，说明当时人们对大象的形象是很熟悉的。大象稳重温和的特点，是敦厚德行的象征，青铜礼器运用大象纹样进行装饰，有教化和垂范的含义。

← 象纹（商代或西周初期）
图案所属器物：青铜器

象纹（商周）

图案所属器物：饕餮、虎、夔龙、
凤鸟纹象尊

出处：湖南出土

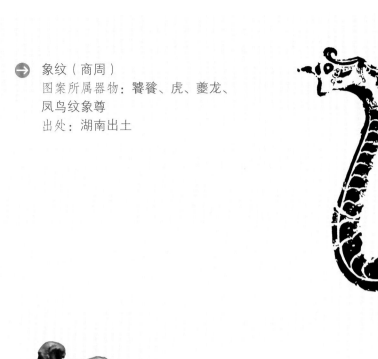

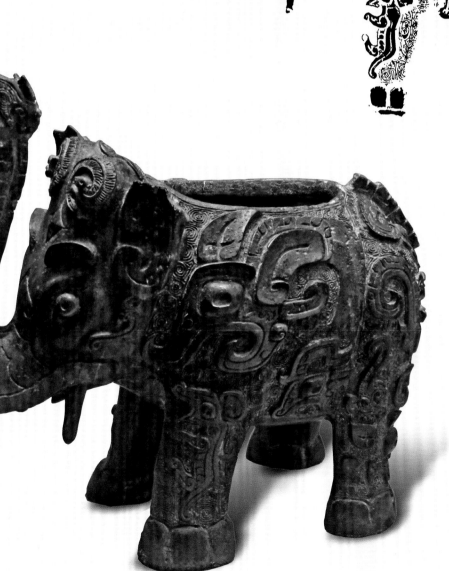

青铜器象尊（商代）

◎ 象形尊

　　将器物做成动物造型的青铜器很多，譬如以丰富的青铜器收藏著称于世的美国弗利尔美术馆，其藏品中有一件商代晚期的象尊，整个器型做成一只大象形态，象鼻高扬，同时也是器物的"流"，背上有盖，盖钮也是一只小象，小象站立扬鼻的动态与整器的大象一模一样，重复并呼应，产生视觉上的趣味和美感。这件象尊身上有花纹装饰，大块面积的浮雕龙纹，下衬线刻云雷纹，既有凝重的整体感，装饰又有层次，细节丰富，具有精致感。盖钮小象的身上仅用线刻手法刻画花纹，花纹简练而饱满，线条流畅。这件器物装饰上松紧有度，造型独特，在庄重中体现灵动，堪称象形器物青铜器的杰作。

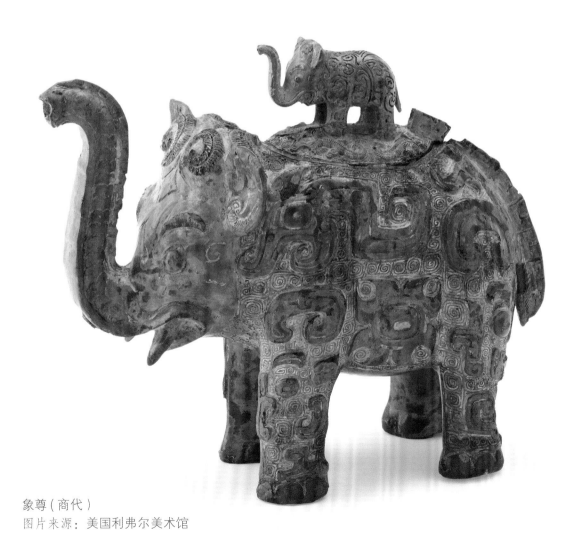

象尊（商代）
图片来源：美国利弗尔美术馆

象纹（商周）
图案所属器物：饕餮、虎、夔龙和凤鸟纹象尊
出处：湖南出土

象纹（商代后期）
图案所属器物：玉器
出处：河南安阳殷墟妇好墓出土

象纹（商周）
图案所属器物：青铜器，象形尊

象纹（商周）
图案所属器物：青铜器，象形尊

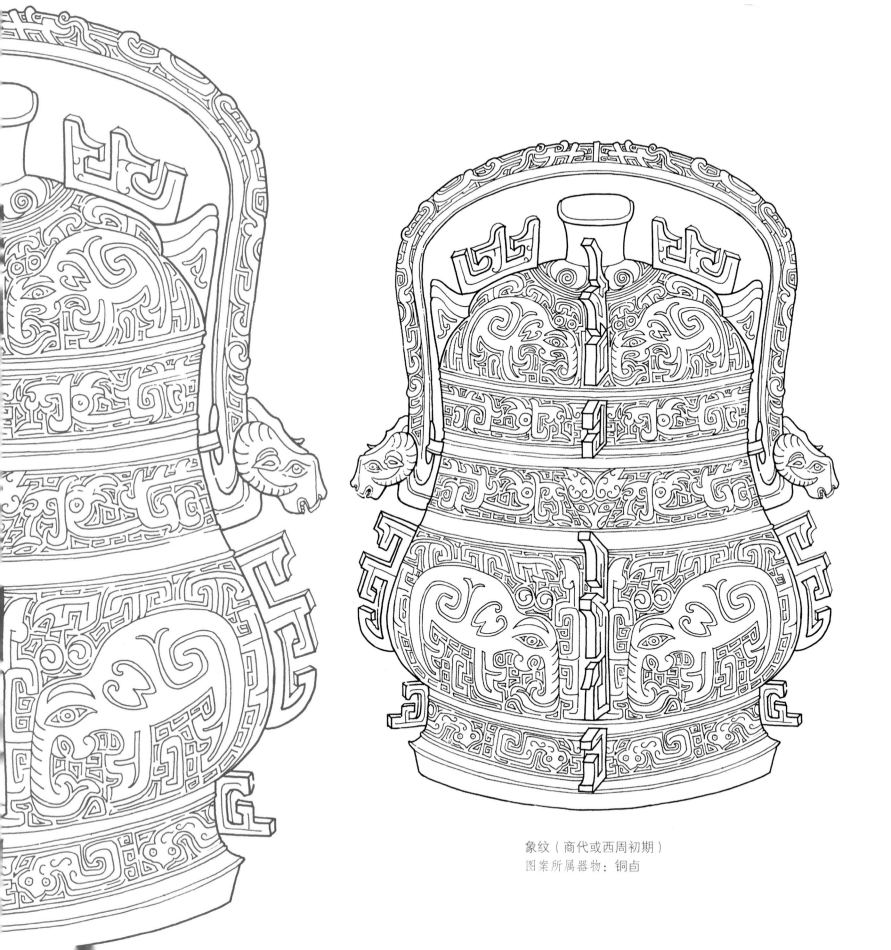

象纹（商代或西周初期）
图案所属器物：铜卣

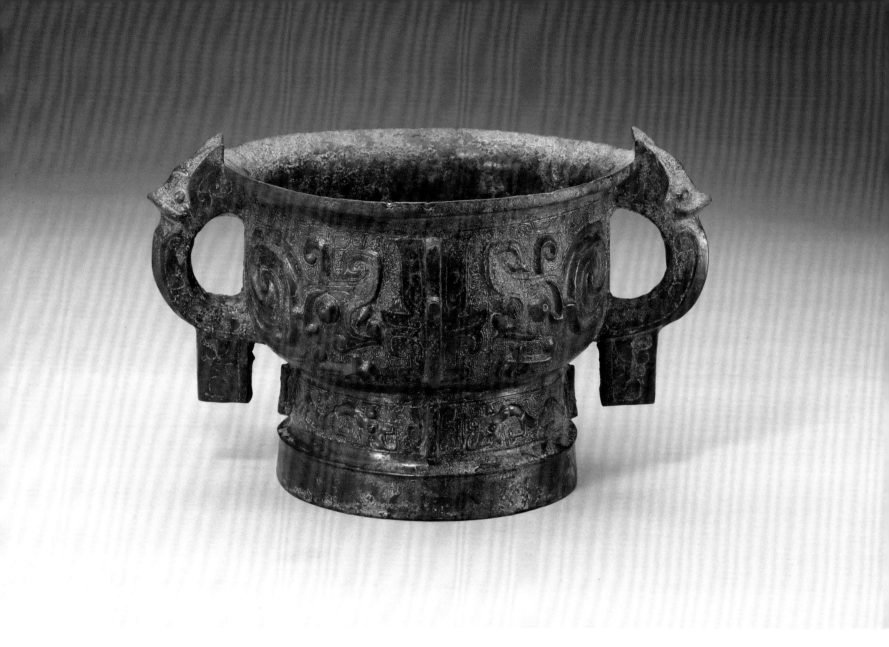

↑ 象纹簋（西周）
图片来源：台北故宫博物院

→ 象纹（西周早期）
图案所属器物：青铜器，
西周伯作乙公簋的腹部
出处：北京出土

虎纹

虎也是商周青铜器装饰形象中出现得较为频繁的古兽之一。老虎在自然界中真实存在，并且是杀伤力很强的猛兽。人们一方面崇敬老虎的威猛，欣赏它的雄健，另一方面也畏惧它的凶恶伤人。青铜器上装饰老虎，很大程度上是"人假虎威"，老虎的威慑力量被引申为王权和神权的神秘与威严，标明了地位的至高无上和对权力的绝对占有，令人望而生畏。老虎在青铜器上的装饰，除了单独出现虎头纹样，或全身有动态的老虎纹样之外，还有不少是以"虎食人"的残忍场景表现出来的。如中国古代青铜器中的重器，著名的河南安阳出土的后母戊大方鼎，其器耳外侧就装饰了双虎吞噬一个人头的纹样。这件举世闻名的青铜器是为敬奉商王武丁的妻子妇好而铸造的。

虎食人首纹（商代）
图案所属器物：青铜器，
商代后母戊大方鼎鼎耳
出处：河南出土

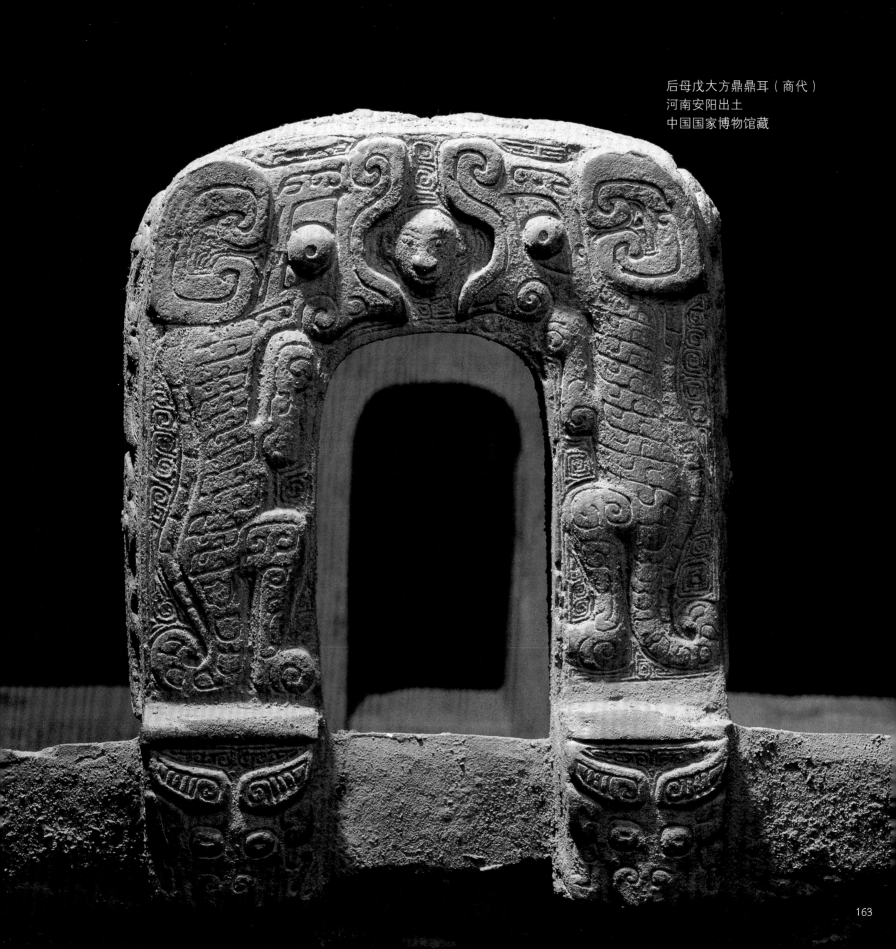

后母戊大方鼎鼎耳（商代）
河南安阳出土
中国国家博物馆藏

◎ 虎毒食人？人献于神？
——虎食人卣的象征含义

传世青铜器中，有一种独特而著名的器物，叫作"虎食人卣"。卣是盛酒的器皿。虎食人卣一共出土过两件，后来都流失到异国他邦。一件被法国巴黎赛努奇博物馆收藏，另一件收藏于日本泉屋博物馆。虎食人卣经考证是商代晚期的青铜器，造型奇特诡异。器物铸造成一只猛虎蹲踞的姿态，虎的两条后腿和尾巴用来支撑身体，同时也构成卣的三足。虎的两只前爪牢牢抓住一个人，人面朝老虎半

蹲而立，两脚踏于虎爪之上，双手扶着虎肩。人的头部正好置于老虎张开的血盆大口之中。这一造型带来的视觉冲击感，远远超过了其他青铜纹饰。为何要将"老虎吃人"这一残忍血腥的场面用艺术手法表现于用作礼器祭祀的青铜酒器之上，研究者们众说纷纭。有的阶级论观点认为老虎象征奴隶主阶级，被吃的人是奴隶。作品表现统治者的专横残暴，并用强权达到对人民的统治。有的分析者认为被吞

噬的人面向老虎，表情平静，没有痛苦和惊慌，这表现的是商代的祭祀活动，通过这一形象，表现的并不是老虎真正把人吞噬，而是人在借助老虎的神性力量与天地沟通，象征人的自我与具有神性的动物的统一，从而获得力量，也获得神明的护佑。总而言之，老虎的造型在青铜器上的表现手法，特殊而奇异，具有多样的外在形式、丰富的内涵意义。

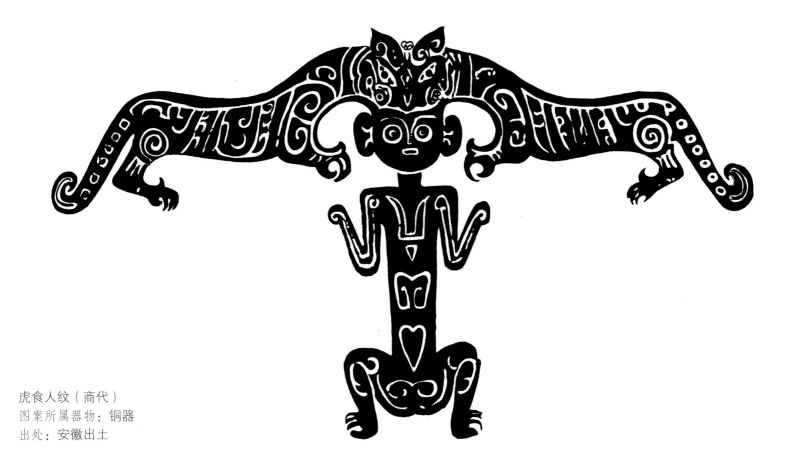

虎食人纹（商代）
图案所属器物：铜器
出处：安徽出土

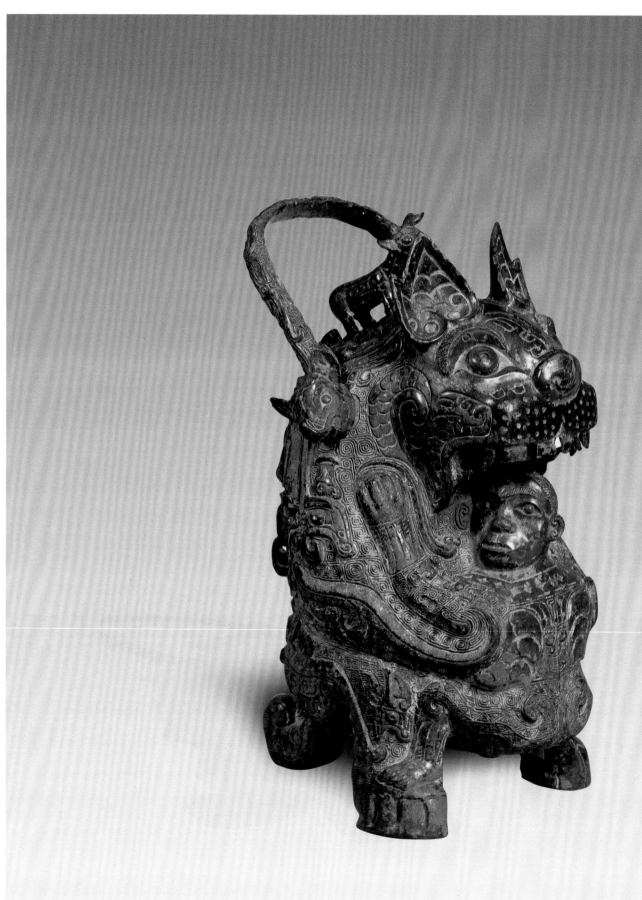

虎食人卣（商代）
湖南安化出土
日本泉屋博物馆藏

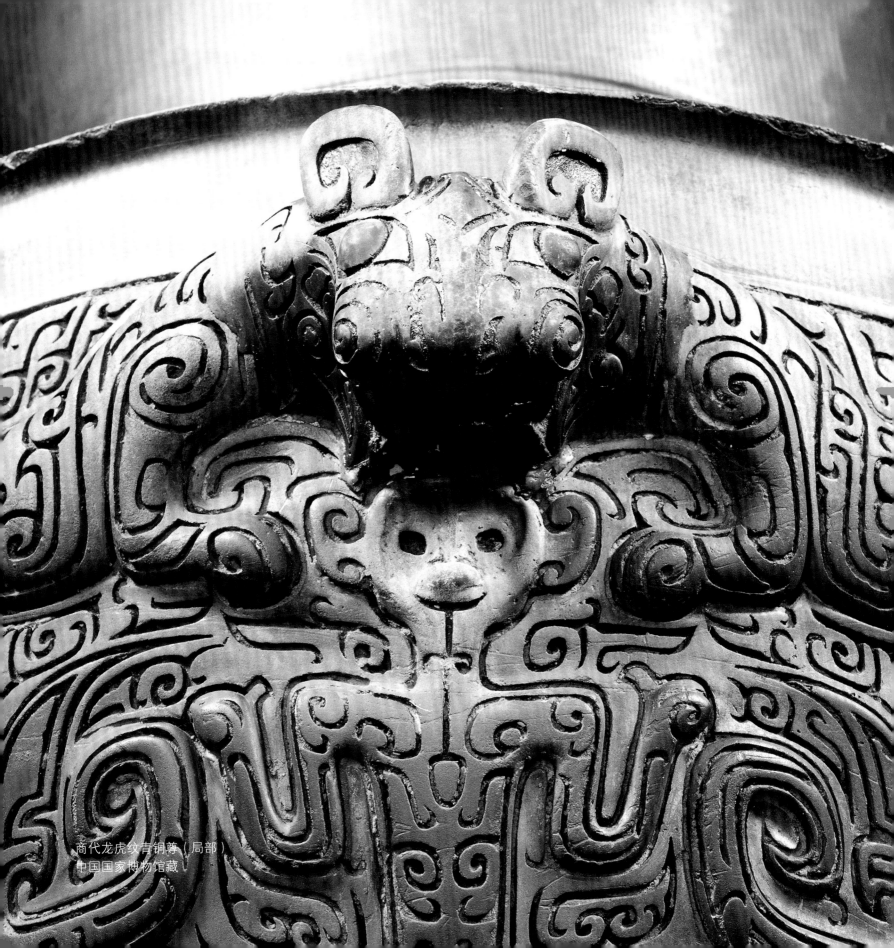

商代龙虎纹青铜尊（局部）
中国国家博物馆藏

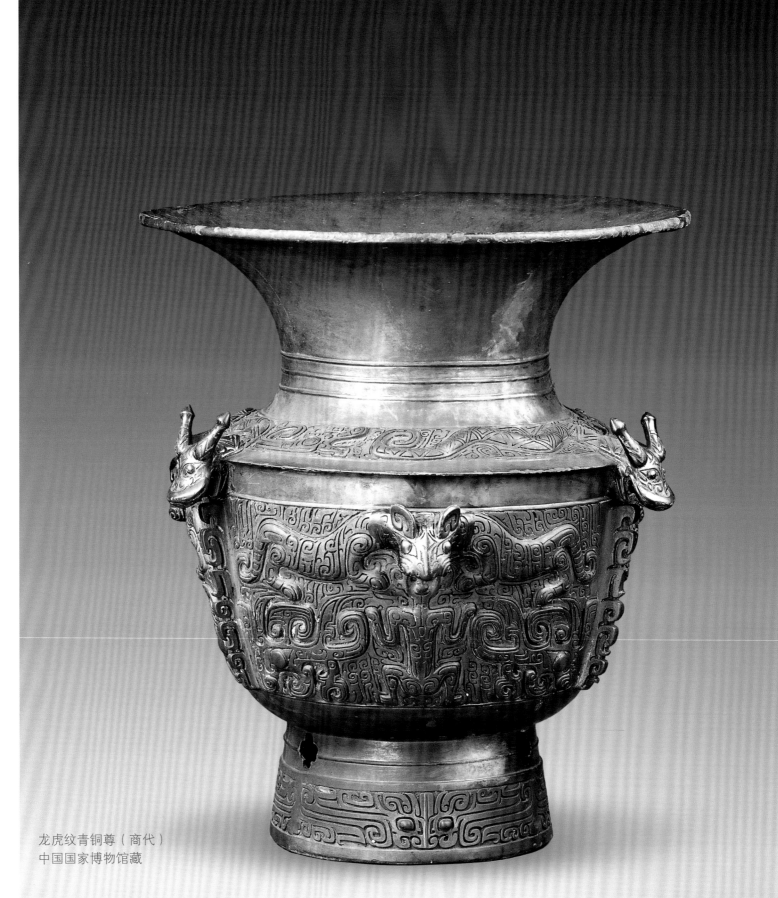

龙虎纹青铜尊（商代）
中国国家博物馆藏

167

虎纹（西周中期）
图案所属器物：青铜器，
四虎镈的铣侧

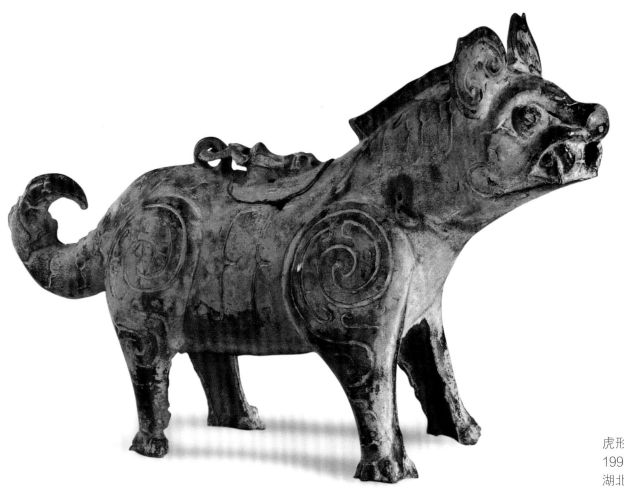

虎形尊（西周中期）
1993 年湖北江陵江北农场出土
湖北荆州博物馆藏

虎纹（商代）
图案所属器物：铜器

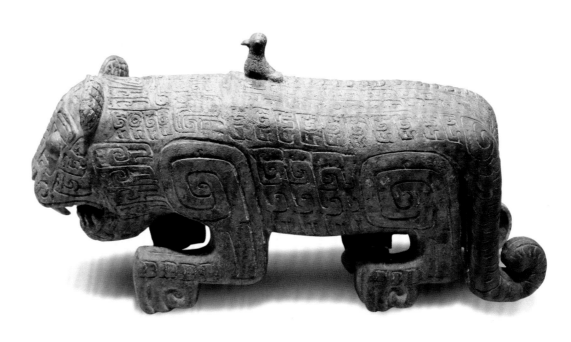

商代伏鸟双尾铜卧虎
1989 年江西省新干县大洋洲出土
江西省博物馆藏

◎ 商代伏鸟双尾铜卧虎

　　江西新干大洋洲镇商墓出土的商代伏鸟双尾铜卧虎是目前所见青铜虎中体积最大的，其威猛的外形与奇诡的风格将墓主人家族对虎的神性崇拜表现到极致。老虎巨口獠牙，横眉竖耳，双目突出，抬头平视前方，背直脊凸，腹部略微下垂，双虎尾下垂地面且末端上卷，虎背上伏立一只圆睛尖嘴的小鸟，虎身内部为空心且无底，四条腿爬伏在地上，形体厚重，装饰感强，但又不失生动。

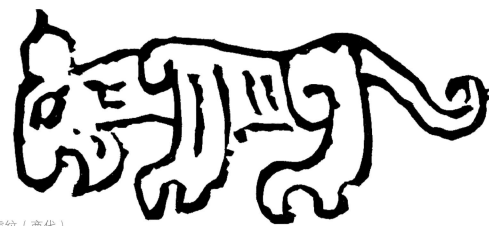

虎纹（商代）
图案所属器物：铜器

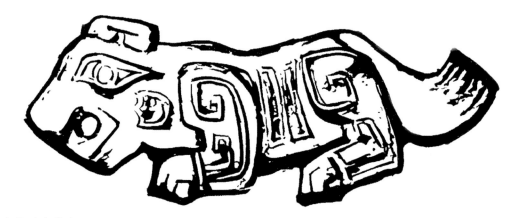

虎纹（商代）
图案所属器物：玉饰

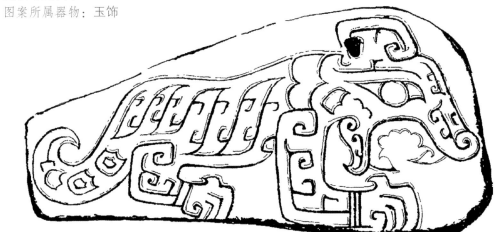

虎形（商代后期）
图案所属器物：石器，石磬
出处：河南出土

虎纹（商代）
图案所属器物：牙雕簪
出处：河南出土

◎ 蜀中神虎
——四川广汉三星堆虎形青铜器

这件青铜虎形器收藏于四川广汉三星堆博物馆。三星堆出土了大量商代古蜀国青铜文物，包括神秘奇诡的青铜面具、青铜神树、青铜立人像等。虎形器身体形成一个中空的圆圈，四足立在圆圈边沿。面部刻画生动，双目圆瞪，双耳竖立，巨口獠牙。有专家推测，这件虎形器中空的圆圈内，可能是用来插套某种柱状物，用作祭祀时的权杖。老虎这种动物，自古以来是巴蜀地区先民崇拜的神灵图腾，此虎形青铜器是供奉于古蜀国神庙中的一件祭祀神明的重器。

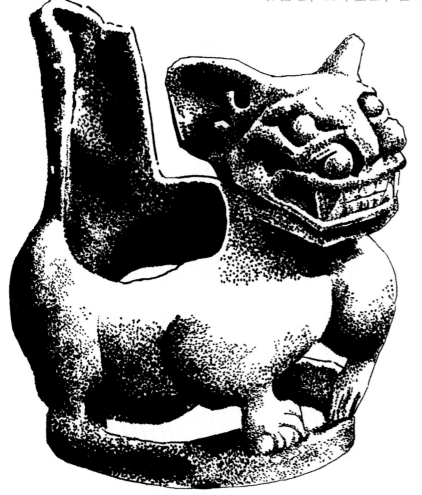

青铜虎形器（商代后期）
图案所属器物：青铜器
出处：四川广汉三星堆博物馆

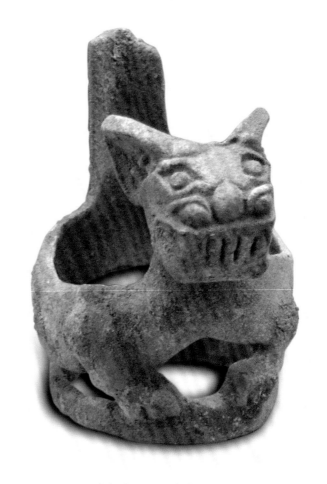

青铜虎形器（商代后期）
四川广汉三星堆博物馆藏

夏商周的古兽图案

171

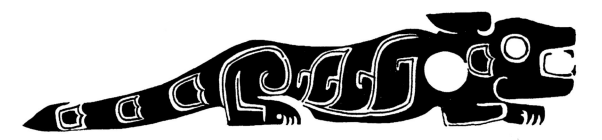

虎纹（商代后期）
图案所属器物：玉虎
出处：河南安阳殷墟妇好墓出土

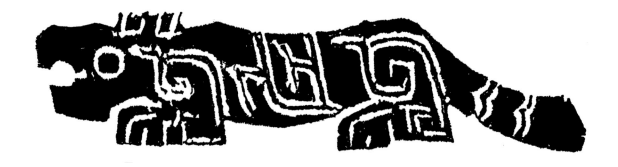

虎纹（商代后期）
图案所属器物：石器
出处：河南安阳殷墟妇好墓出土

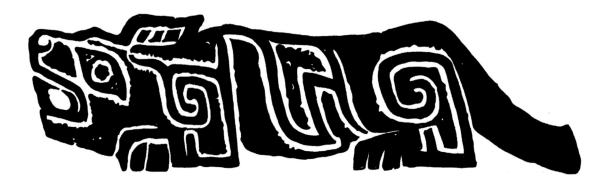

虎纹（商代后期）
图案所属器物：石器
出处：河南安阳殷墟妇好墓出土

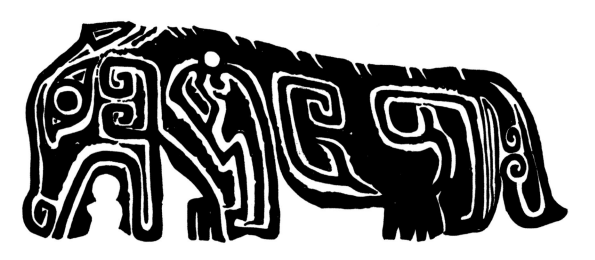

虎纹（商代后期）
图案所属器物：石器
出处：河南安阳殷墟妇好墓出土

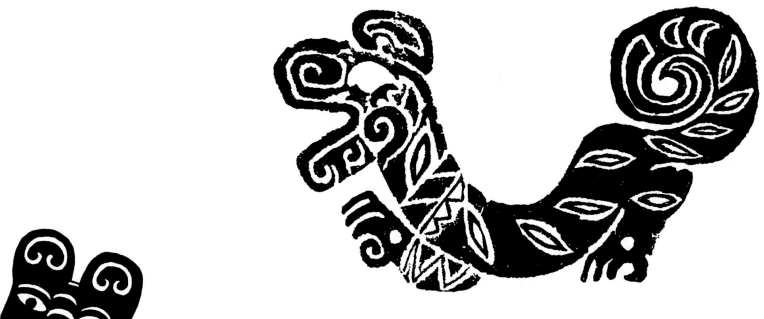

↑ 虎纹（商代后期）
图案所属器物：金器

← 虎纹（西周中晚期）
图案所属器物：青铜器
出处：陕西出土

↓ 虎纹（商代后期）
图案所属器物：玉虎
出处：河南安阳殷墟妇好墓出土

龙纹

龙是在原始社会时期原始先民就崇拜的图腾，是人们想象创造出的动物。龙的形象可谓是中国传统动物纹样中最重要、流传得最久远、出现得最频繁的。

商周时期，青铜器上的龙纹装饰也是屡见不鲜。从龙的造型动态，以及在器物上装饰时的构图组织形式来区别，大体可以分为蟠龙纹和夔龙纹两大类。

陈侯午簋（战国中期）
图片来源：台北故宫博物院

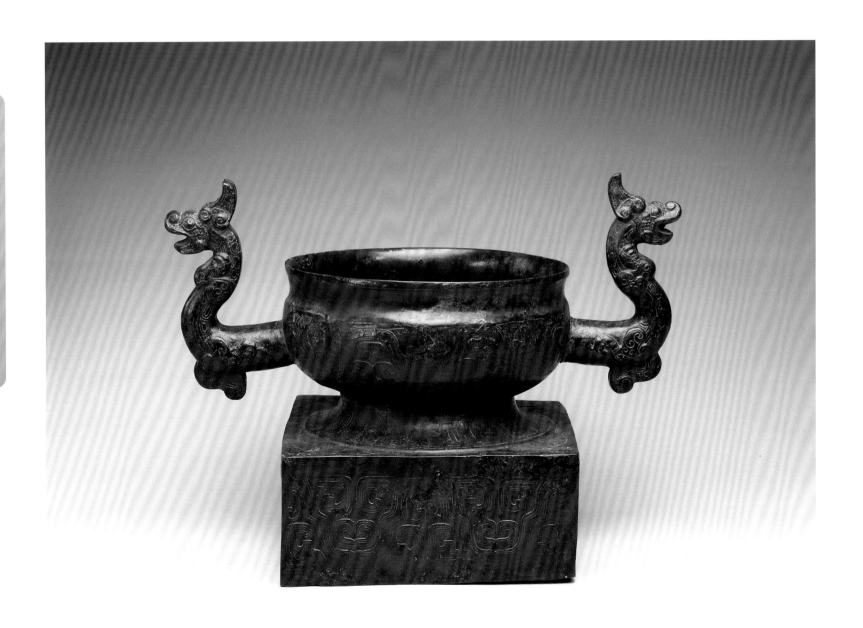

◎ 颂壶

　　在中国国家博物馆和台北故宫博物院，分别收藏着一件西周时期的颂壶。两件颂壶形制相同，铭文也相同，原本为成对的器物。壶身方中带圆，造型庄重而典雅。壶身上的装饰以龙纹、夔纹为主，以环带纹、垂鳞纹、窃曲纹为辅。装饰内容和体现出的风格，都不再是商朝的狞厉威压，而是周朝的礼乐雍容。

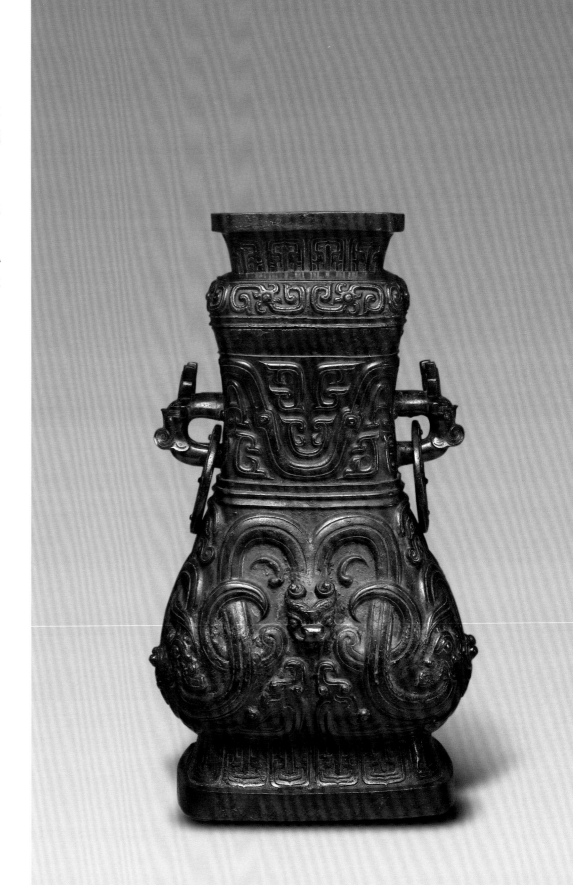

颂壶（西周晚期）
图片来源：台北故宫博物院

◎ 能屈能伸　随器而饰——蟠龙纹

　　所谓蟠龙，即盘龙，身体呈圆形盘曲状。这一造型可以很好地适合圆形的器物。故此，青铜器上的蟠龙纹大多装饰于盘之类的圆形器皿。蟠龙纹青铜盘传世文物中，比较有典型性的是收藏于台北故宫博物院的一件。这件青铜盘为商代晚期的器物，出土于河南安阳殷墟。蟠龙呈螺旋状盘曲，头部位于盘子中央，身体细长类似蛇形，双目巨大而突出，有双耳，头上还有一对"且角"。并不见有对龙足、龙爪的表现。身上用方格或其他密集规则的几何形表示龙的鳞片。蟠龙的造型和装饰手法是平面化和夸张的，并很好地结合器物形状进行适形的装饰。在美国弗利尔美术馆、日本白鹤美术馆等知名博物馆中，都收藏有这种形式的蟠龙纹青铜盘。

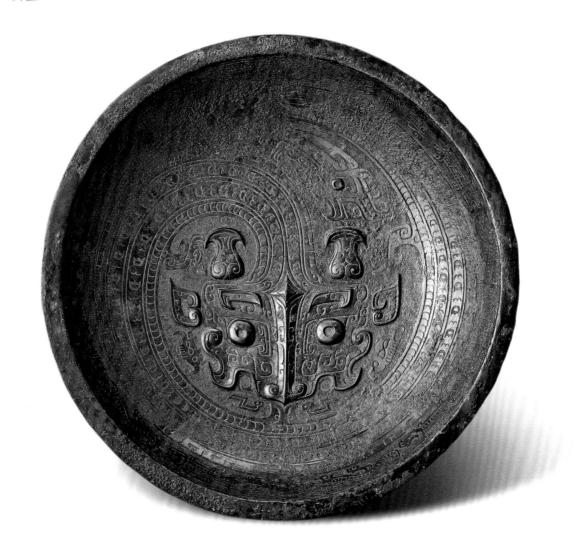

蟠龙纹青铜盘（商代晚期）
河南安阳殷墟出土
图片来源：台北故宫博物院

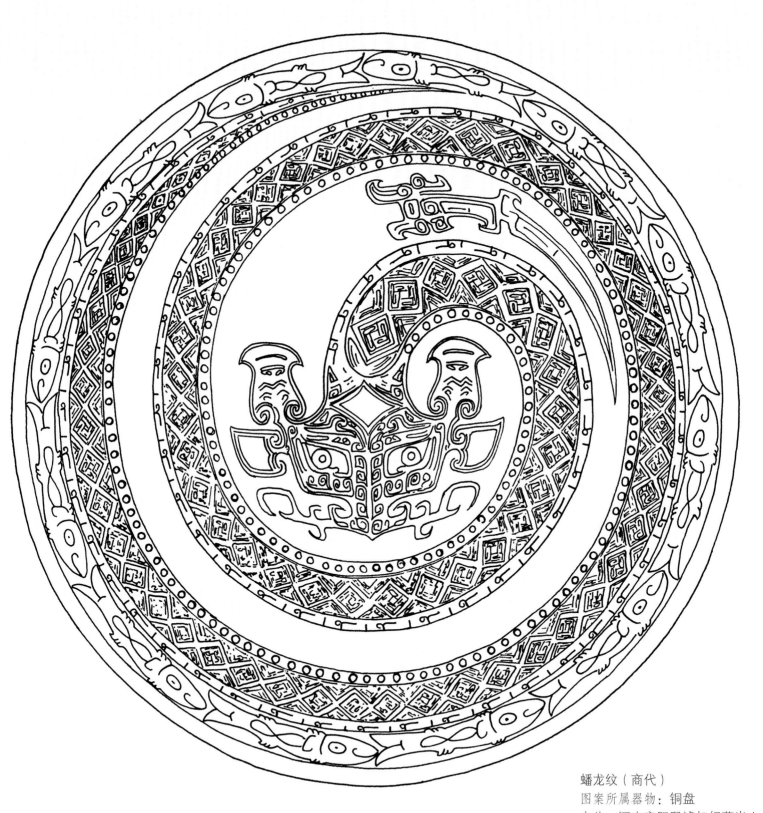

蟠龙纹（商代）

图案所属器物：铜盘

出处：河南安阳殷墟妇好墓出土

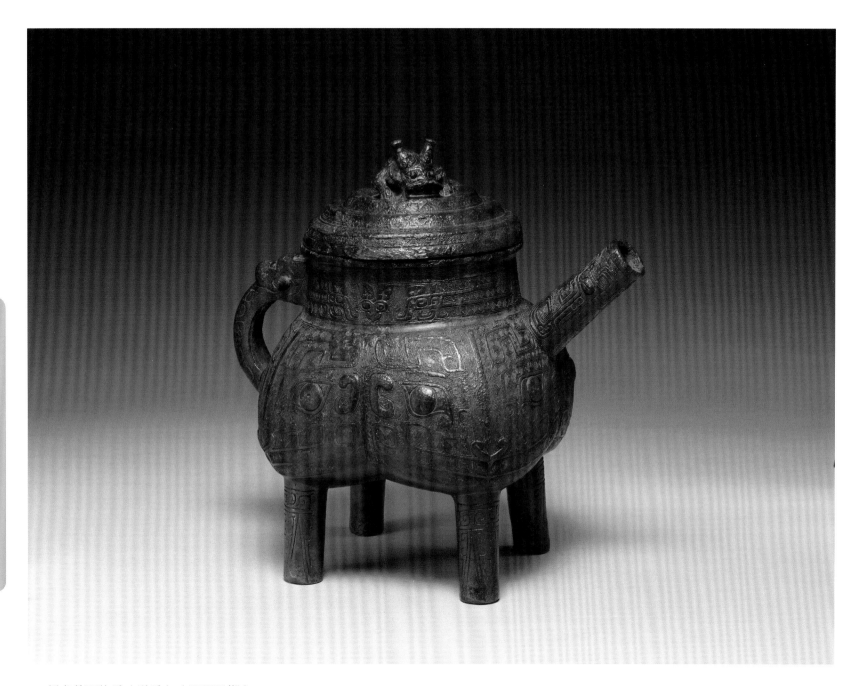

蟠龙兽面纹盉（逆盉）（西周早期）
图片来源：台北故宫博物院

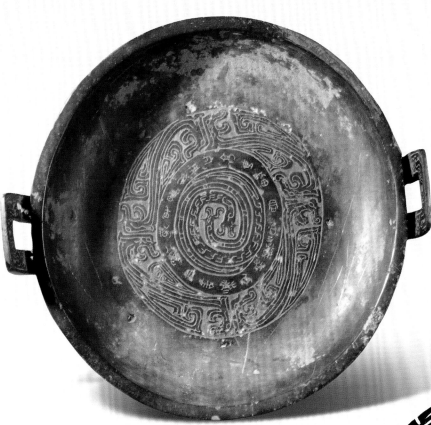

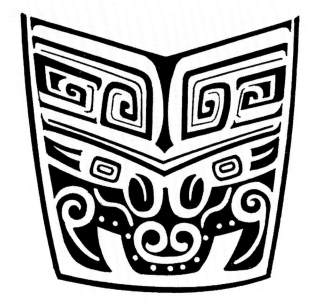

↑ 番君白（龙戈）盘（春秋早期）
1978 年河南潢川刘砦出土
河南省信阳地区文物管理委员会藏

↗ 龙纹（西周早期）
图案所属器物：青铜器，
两头龙纹斗的柄部

→ 鱼龙纹（商代后期）
图案所属器物：青铜器，盘内底
出处：河南安阳殷墟妇好墓出土

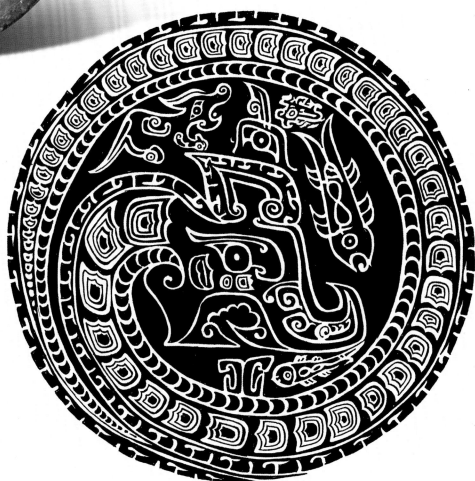

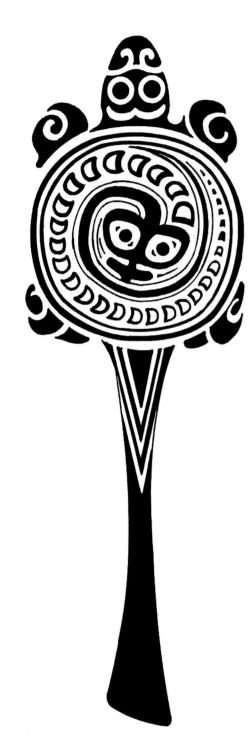

蟠龙纹（商代晚期）
图案所属器物：玉器
出处：河南安阳殷墟妇好墓出土

◎ "刻"骨铭心——骨器装饰

商代的骨器包括生产工具如骨锥、骨针、骨刀等，兵器中的骨镞、骨匕，也有骨制的饰物，如束发用的笄、簪等。骨器的原料有猪骨、牛骨，甚至也有人的骨骼。制作骨器采用锯、切、砍、钻、磨等加工方法成型，以线刻的手法在骨质上刻出精美的花纹。

蟠龙纹（商代）
图案所属器物：骨器

蟠龙纹（俯视图）（商代晚期）
图案所属器物：玉器
出处：河南安阳殷墟妇好墓出土

蟠龙纹（商代）
图案所属器物：白陶
出处：河南出土

蟠龙纹（商代）
图案所属器物：白陶
出处：河南出土

◎ 以白为贵　以白为美
　　——殷商的白陶

　　商代的陶器中，有一种用白色黏土制作和烧制的白陶。"殷人尚白"，白色在商代是高贵的象征。因此，白陶是奴隶主贵族专享的珍贵器物，存世极少。商代白陶造型庄重，用印纹和刻画的手法进行装饰，纹样细腻，与同时期青铜器上的纹样内容与风格一致，多用饕餮纹、夔纹、云雷纹等。

◎ 夔龙纹

夔龙纹的形态与蟠龙纹不同，所表现的是侧面、张口、身体呈波浪状，身下有一足的龙的造型。"夔"在中国古代典籍中被描述为一种只有一只脚的神兽。《山海经·大荒东经》中记载："东海中有流波山，入海七千里，其上有兽，……一足，……其名曰夔。"

《说文解字》中也描写 "夔，一足，踔而行"。夔是否就是只长着一只脚的如此奇怪的动物，也有不同的说法。不过，在青铜器装饰中，的确出现了大量这种侧面一足的龙形。如陕西淳化史家塬西周墓葬中，出土的这件龙纹大鼎。

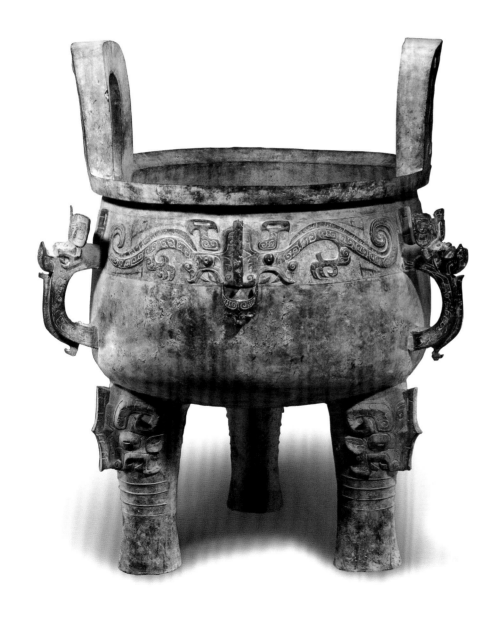

兽面龙纹大鼎（西周早期）
陕西淳化史家塬西周墓出土
陕西省历史博物馆藏

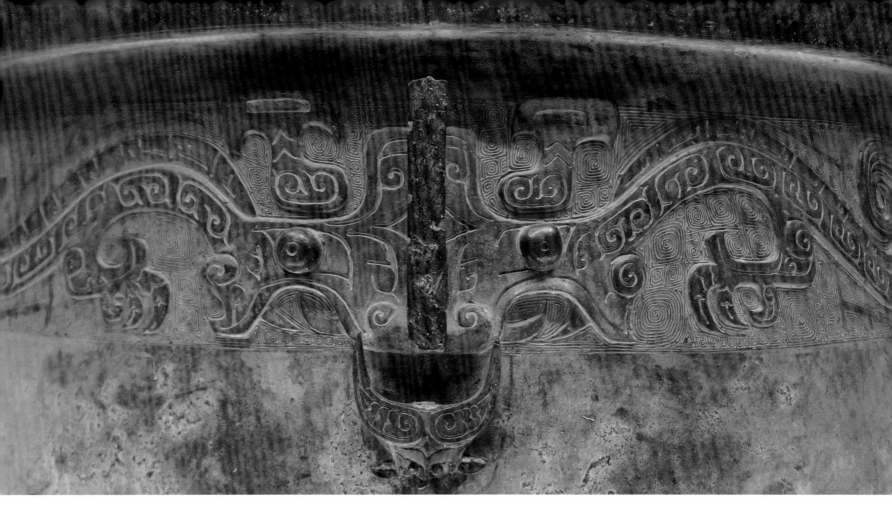

↑ 西周早期淳化大鼎腹部

◎ 鼎中巨制
——西周淳化大鼎

西周淳化大鼎出土于陕西淳化县。鼎高 122 厘米，口径 83 厘米，重 226 公斤，体量巨大，是西周时期最大的圆鼎。鼎的造型稳重敦实，圆腹三足。装饰简洁明快。鼎口沿下方为两两相对的夔龙纹三组，共六条。两条夔龙头部对称，又巧妙地组合成一个兽面纹。兽面下方铸出圆雕的牛头造型。鼎耳上也装饰有夔龙纹。鼎足装饰浮凸出的兽面纹。鼎腹上还加铸出三个半圆形环状大耳，环耳也做成兽头形。

这种在鼎腹上加耳的形制非常少见，是别具一格的装饰手法。这三个鼎腹上的环耳叫"兽首曲舌鋬"，"鋬"是器物系绳之处，因此这件鼎又叫"兽首曲舌鋬鼎"。淳化大鼎因其造型的特殊、风格的壮美和体积的巨大，成为青铜鼎中著名的宝器，也被定为国家首批禁止出境展览的文物珍品。

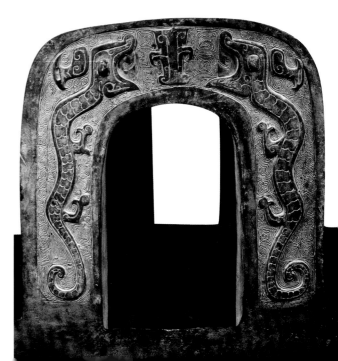

➡ 西周早期淳化大鼎器耳

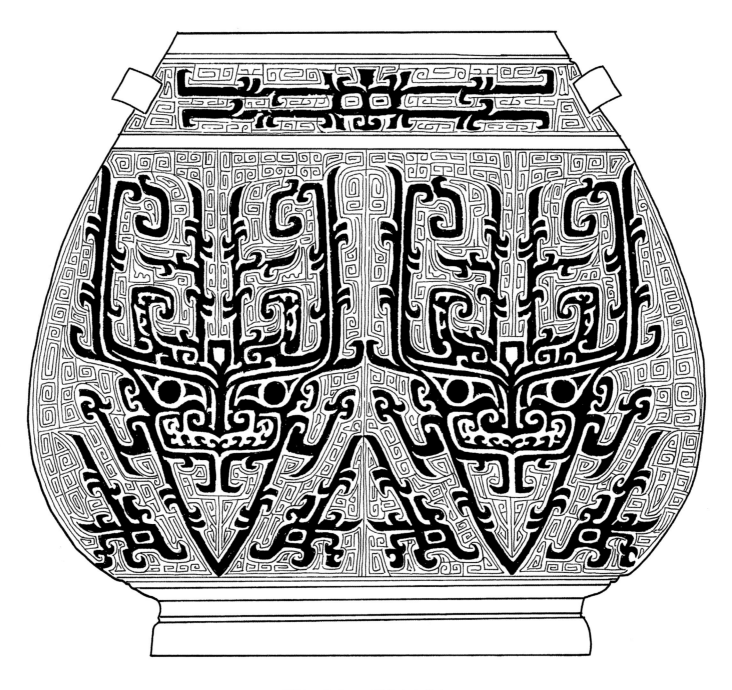

饕餮、夔龙、云雷纹（商代）
图案所属器物：白陶
出处：河南出土

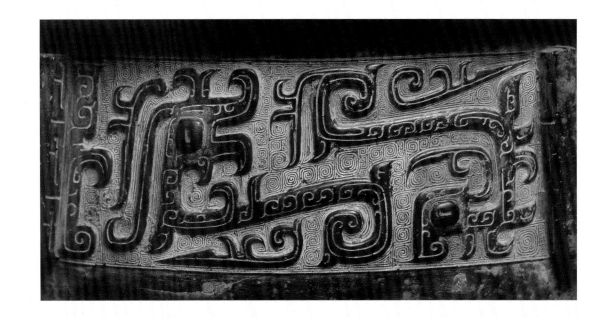

外叔鼎颈部龙纹图案（西周早期）
1952 年陕西岐山丁童家出土
陕西历史博物馆藏

蟠夔纹（西周或春秋）
图案所属器物：铜器

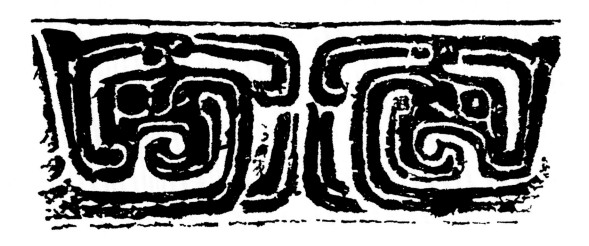

蟠夔纹（西周或春秋）
图案所属器物：铜器

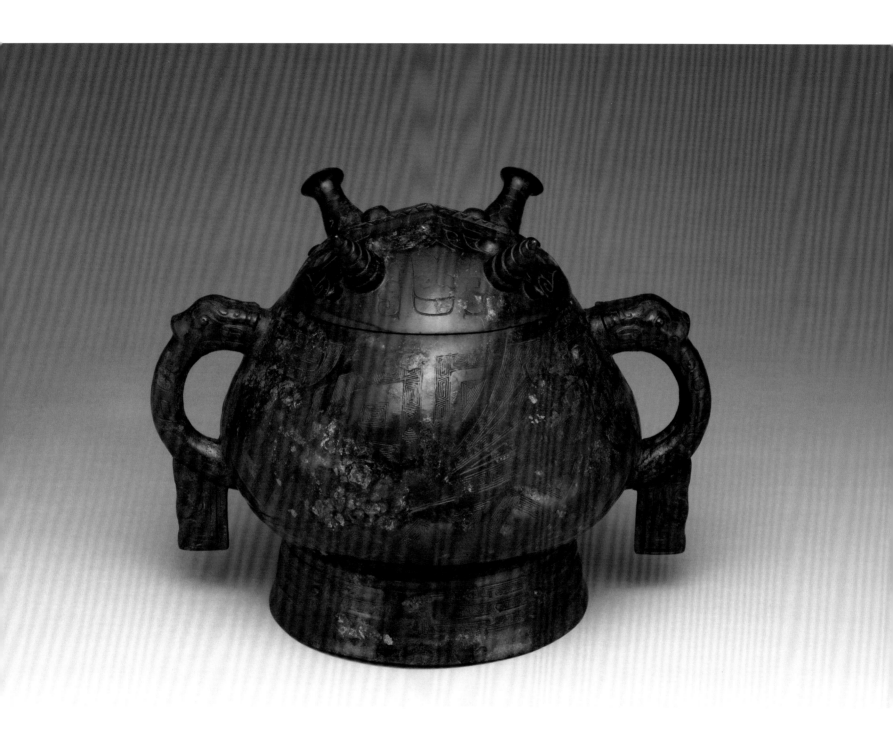

双龙纹簋（西周早期）
图片来源：台北故宫博物院

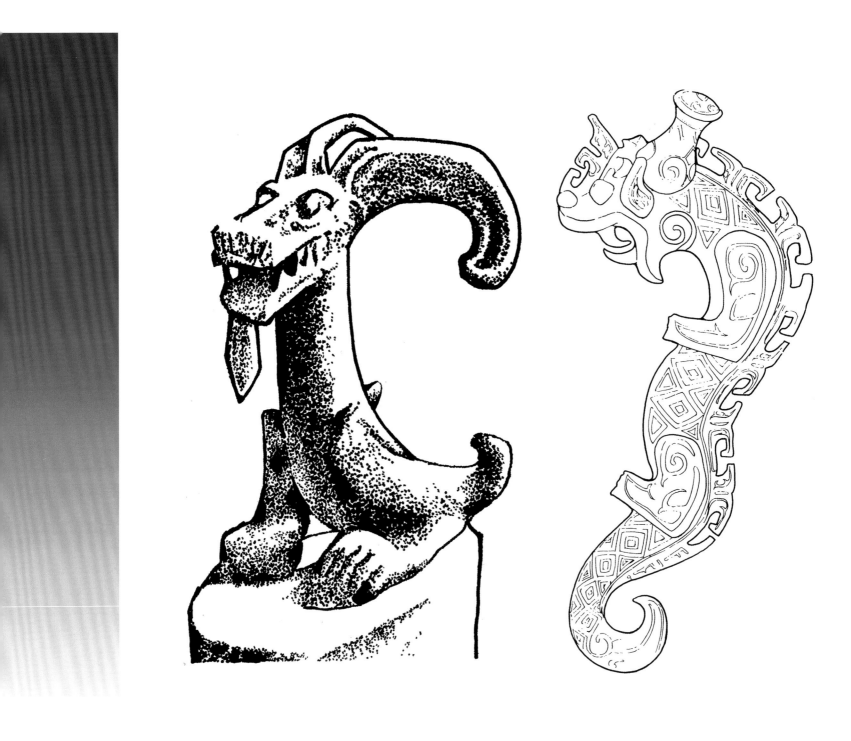

龙纹（商代后期）
图案所属器物：青铜器
出处：四川三星堆出土

爬龙纹（西周早期）
图案所属器物：铜器
出处：陕西出土

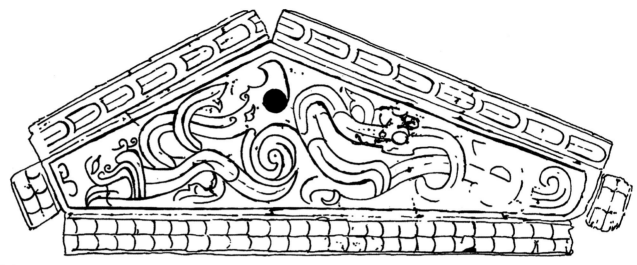

象头龙身夔纹（西周早期）
图案所属器物：石磬
出处：陕西出土

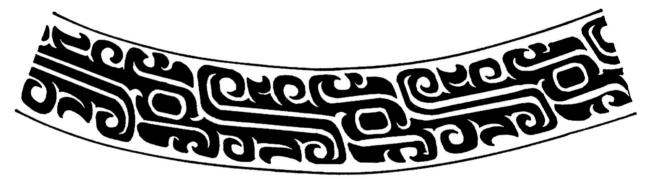

龙纹（商代前期）
图案所属器物：青铜器，
龙纹盘的边缘

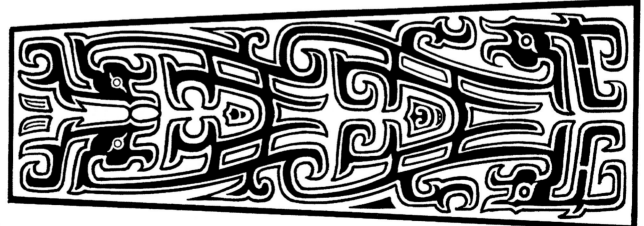

龙纹（西周）
图案所属器物：青铜器

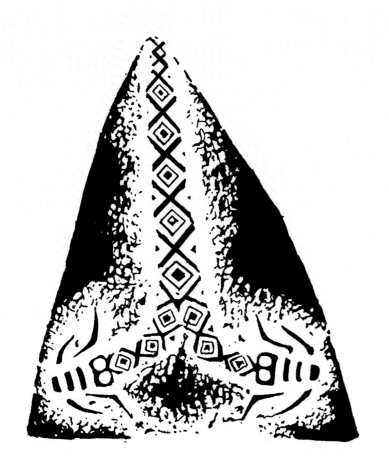

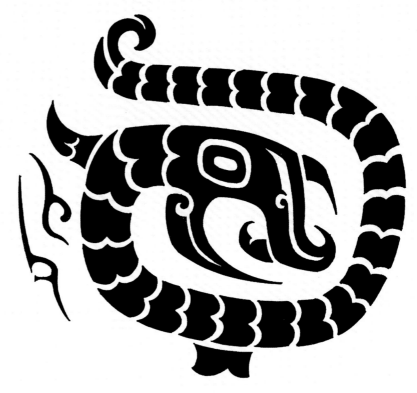

双头龙纹（商代后期）
图案所属器物：青铜器

龙纹（商代）
图案所属器物：铜器

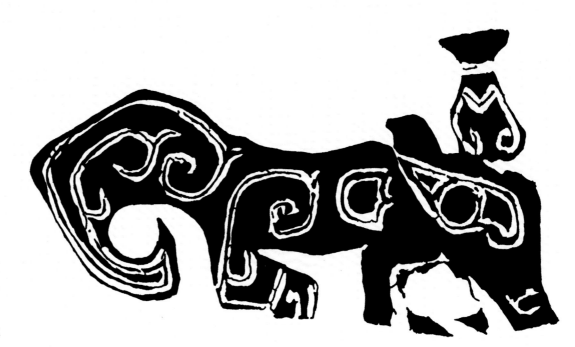

龙纹（商代）
图案所属器物：玉饰
出处：河南安阳殷墟出土

商周时期的玉器

青铜器是商周时期最重要和突出的艺术和手工艺品类，也是各种动物装饰形象最主要的载体。但动物形象、动物纹样不仅出现于青铜器作为装饰，商周时期另一个重要的工艺类别——玉器，也大量运用动物形象进行装饰，或直接用玉石材料雕刻成动物造型。中国传统装饰艺术中，玉石具有特殊的审美内涵。玉石是自然界中稀有而美丽的石材，经巧手加工，不仅变成了精美的装饰品，还被赋予丰富的情感和文化含义。新石器时代晚期，我国先民已经能够制作精美的玉饰物，这些玉制品从产生之初，就具有可沟通神灵的宗教含义，并且是地位和财富的象征。到了商代，玉石工艺的技术和艺术层面都达到了成熟。商代奴隶主更明确地把玉器作为敬天礼神的祭器，如璧、圭、璜、玦、琮、璋等，都是重要的玉制礼器。除用作礼器外，玉制的佩饰也非常丰富，其造型和纹饰简练中又不失精美。比起青铜器的狞厉和繁复，商代玉器的装饰相对简明，古朴神秘但并不狰狞恐怖。玉器的动物造型整体简洁凝练，动物特征突出，以线条浅刻出纹样装饰，丰富玉雕的细节，也不忽视玉石本身的材质之美。其纹饰风格和内容与同时期的青铜器装饰保持一致。商代玉器以殷墟妇好墓出土的为代表，体现了商代玉器装饰的最高水平。妇好墓共出土玉器 755 件，包括礼器、仪仗用品、工具、生活用具、装饰品和杂器六大类。材料以青玉为主，也有白玉、墨玉、黄玉等。

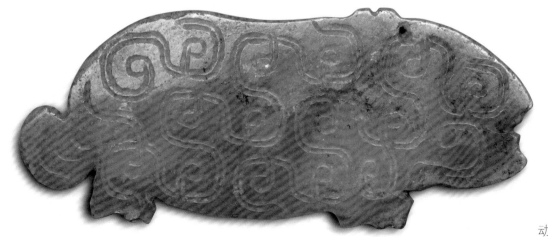

动物玉饰（东周）
图片来源：美国纽约大都会博物馆

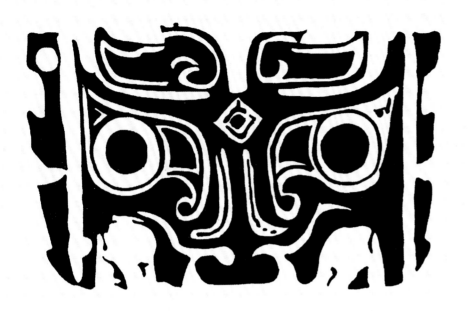

↑ 兽面纹（商代后期）
图案所属器物：玉器，玉兽头
出处：河南安阳殷墟妇好墓出土

→ 兽面纹（商代后期）
图案所属器物：玉器，玉怪兽
出处：河南安阳殷墟妇好墓出土

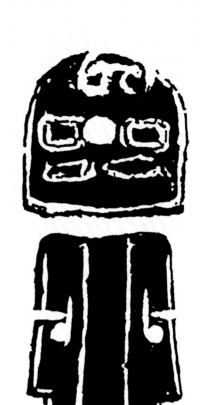

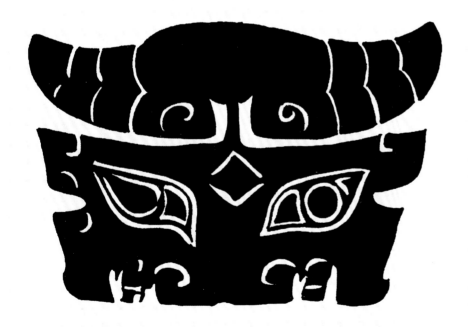

↑ 兽面纹（商代后期）
图案所属器物：玉器，玉兽头
出处：河南安阳殷墟妇好墓出土

◎ 殷墟妇好墓中的玉器

妇好墓是商王武丁配偶妇好的墓葬，规格很高。在妇好墓出土的文物中，有大量商代的玉器。玉器总数达到755件，包括了礼器、仪仗用品、饰物、生活用具、工具等类别。这些玉器雕琢精美，体现了商代琢玉的手工艺已经达到非常高超的水平。玉器中有人物、动物，造型简练生动。还有一些怪兽造型和兽面纹样装饰的玉器，与青铜器上的兽面纹风格一致，应是用于祭祀礼仪的玉器。

191

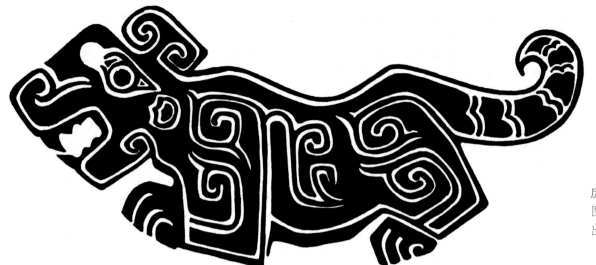

虎纹（商代后期）
图案所属器物：玉器
出处：河南安阳殷墟妇好墓出土

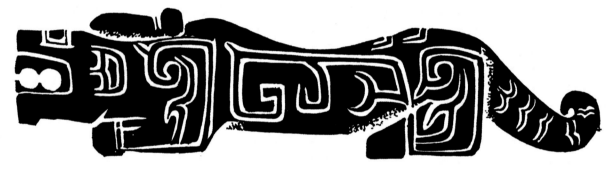

虎纹（商代后期）
图案所属器物：玉器
出处：河南安阳殷墟妇好墓出土

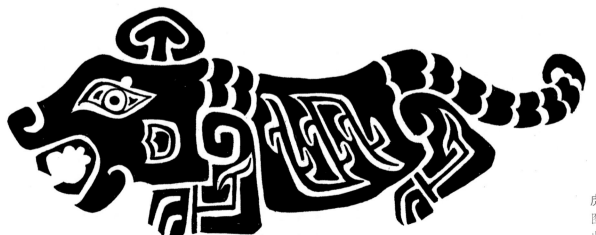

虎纹（商代后期）
图案所属器物：玉器
出处：河南安阳殷墟妇好墓出土

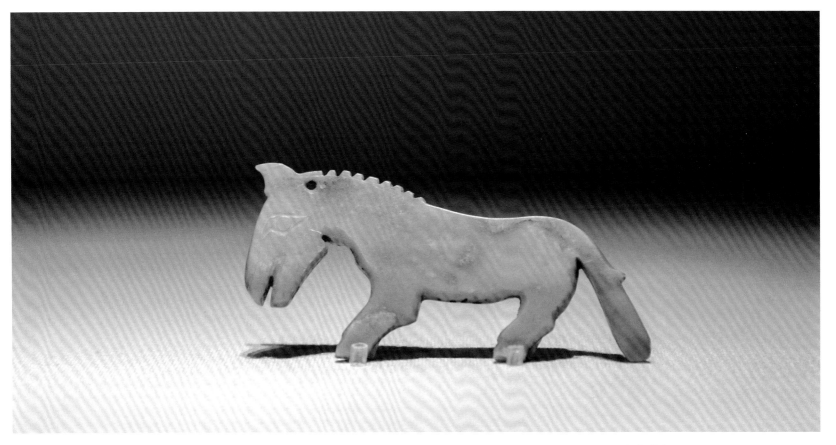

玉马（商代）
河南安阳小屯村妇好墓殷墟二期出土

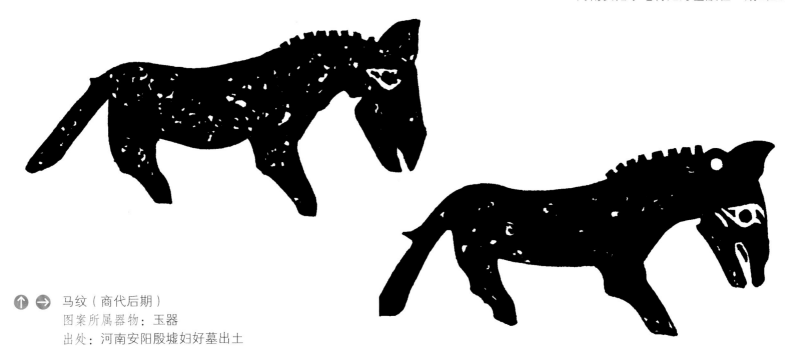

↑ → 马纹（商代后期）
图案所属器物：玉器
出处：河南安阳殷墟妇好墓出土

兔纹（商代后期）
图案所属器物：玉器
出处：河南安阳殷墟妇好墓出土

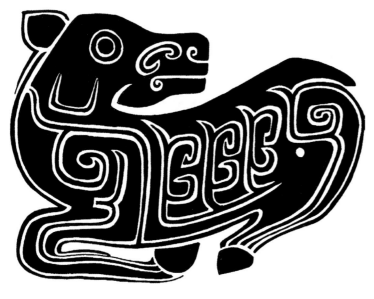

鹿纹（商代后期）
图案所属器物：玉器
出处：河南安阳殷墟妇好墓出土

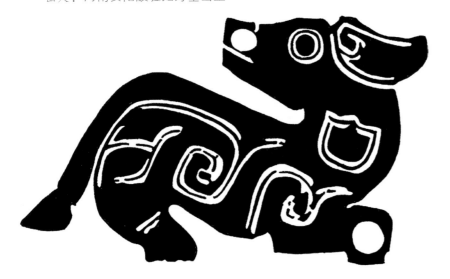

狗纹（商代后期）
图案所属器物：玉器
出处：河南安阳殷墟妇好墓出土

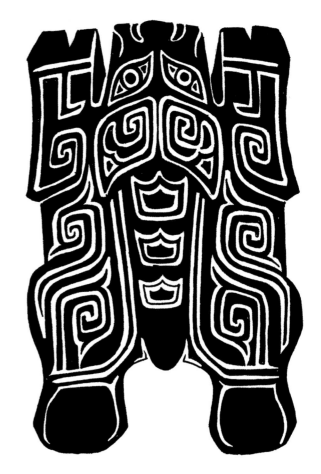

玉牛俯视图（商代后期）
图案所属器物：玉器
出处：河南安阳殷墟妇好墓出土

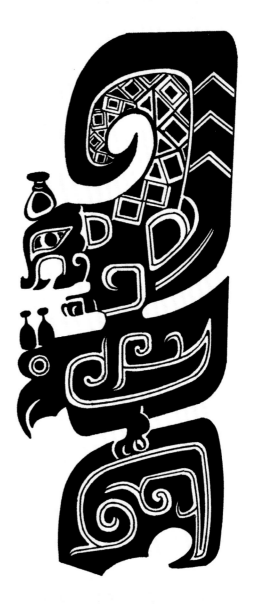

↑ 玉虎（西周晚期）
图案所属器物：玉器
出处：河南三门峡上岭村虢国墓出土

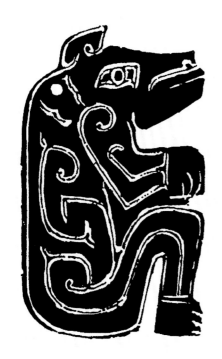

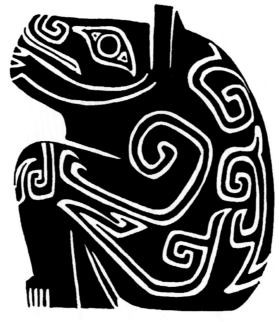

↑ 兽面纹（商代后期）
图案所属器物：玉器、玉龙与怪鸟
出处：河南安阳殷墟妇好墓出土

← 熊纹（商代后期）
图案所属器物：玉器
出处：河南安阳殷墟妇好墓出土

195

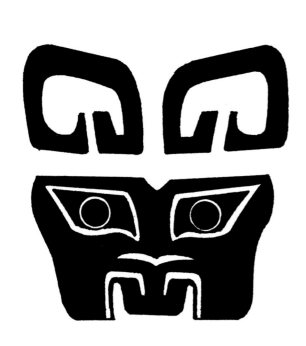

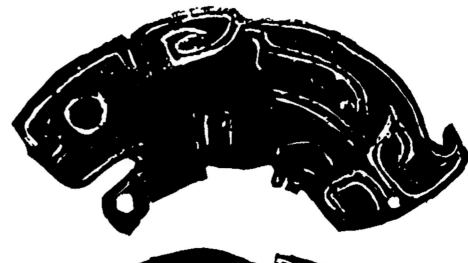

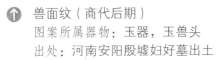
兽面纹（商代后期）
图案所属器物：玉器，玉兽头
出处：河南安阳殷墟妇好墓出土

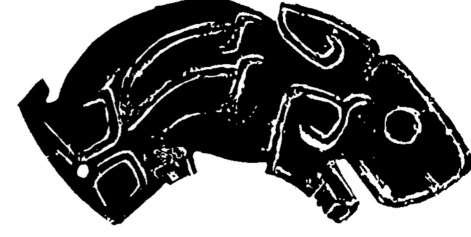

兔纹（商代后期）
图案所属器物：玉器
出处：河南安阳殷墟妇好墓出土

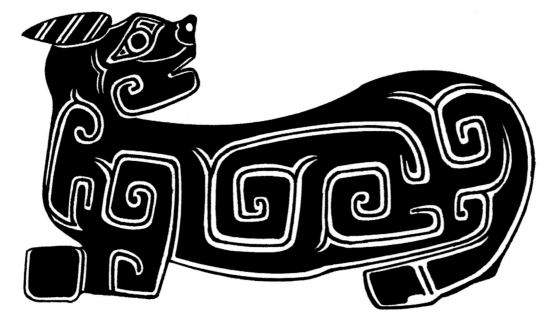

牛纹（商代后期）
图案所属器物：玉器
出处：河南安阳殷墟妇好墓出土

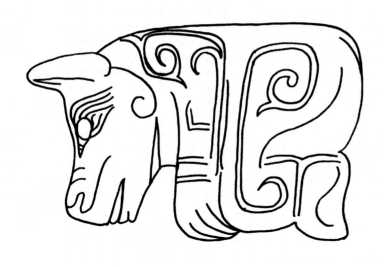

↑ ↗ → 熊纹（西周）
图案所属器物：玉器

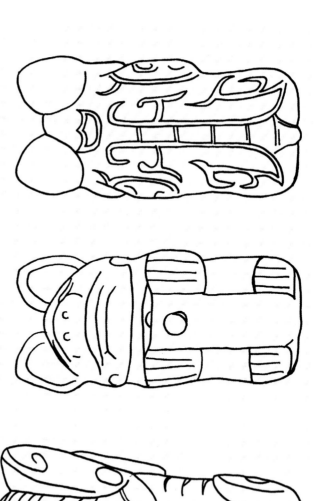

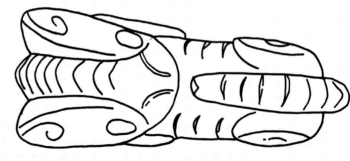

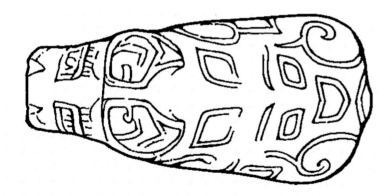

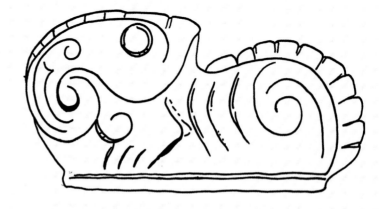

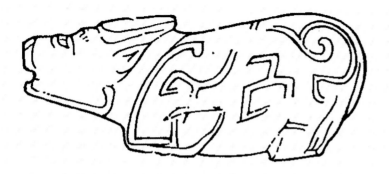

↑ 牛纹（商代后期）
图案所属器物：玉器
出处：河南安阳殷墟妇好墓出土

↑ 羊纹（西周）
图案所属器物：玉器
出处：山西曲沃晋侯墓地出土

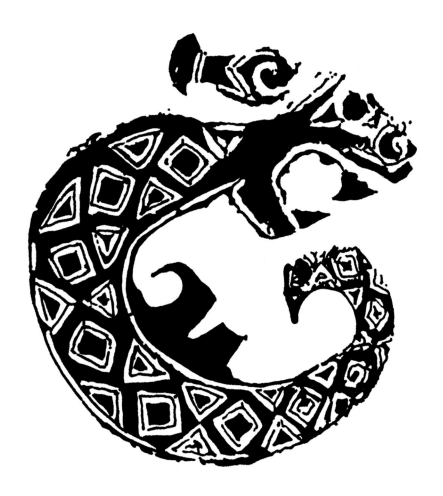

四图均为：

龙纹（商代后期）
图案所属器物：玉器
出处：河南安阳殷墟妇好墓出土

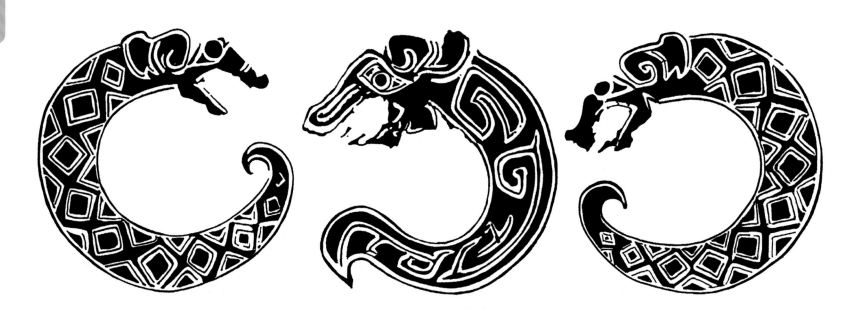

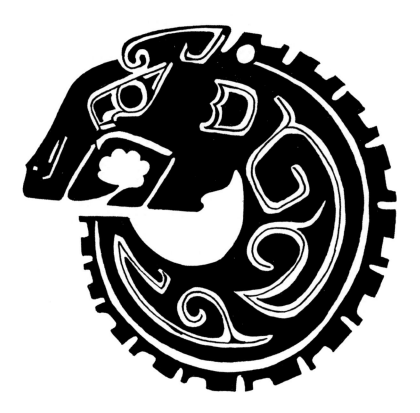

龙纹（商代后期）
图案所属器物：玉器，龙形玦
出处：河南安阳殷墟妇好墓出土

龙纹（商代后期）
图案所属器物：玉器，龙形玦
出处：河南安阳殷墟妇好墓出土

龙纹（商代后期）
图案所属器物：玉器
出处：河南安阳殷墟妇好墓出土

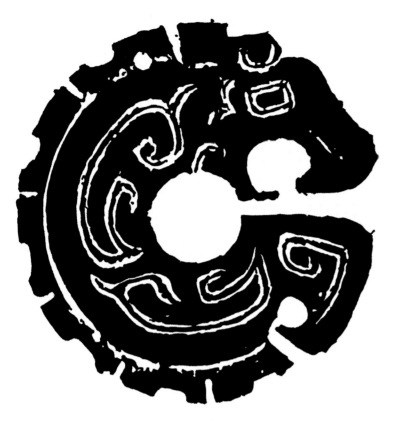

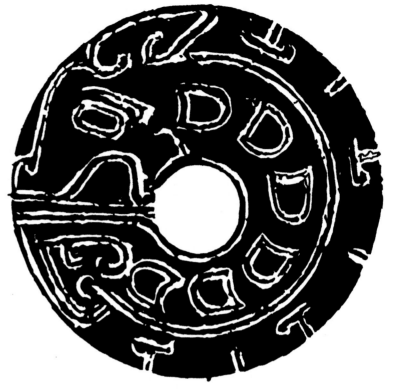

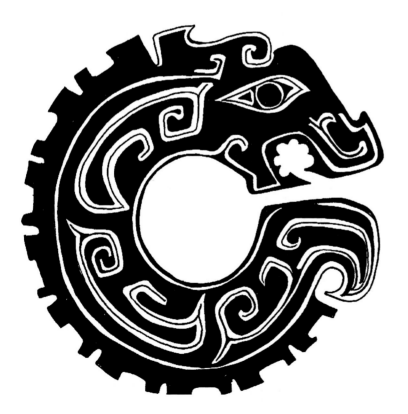

龙纹（商代后期）
图案所属器物：玉器，龙形玦
出处：河南安阳殷墟妇好墓出土

龙纹（商代后期）
图案所属器物：玉器
出处：河南安阳殷墟妇好墓出土

龙纹（商代后期）
图案所属器物：玉器，龙形玦
出处：河南安阳殷墟妇好墓出土

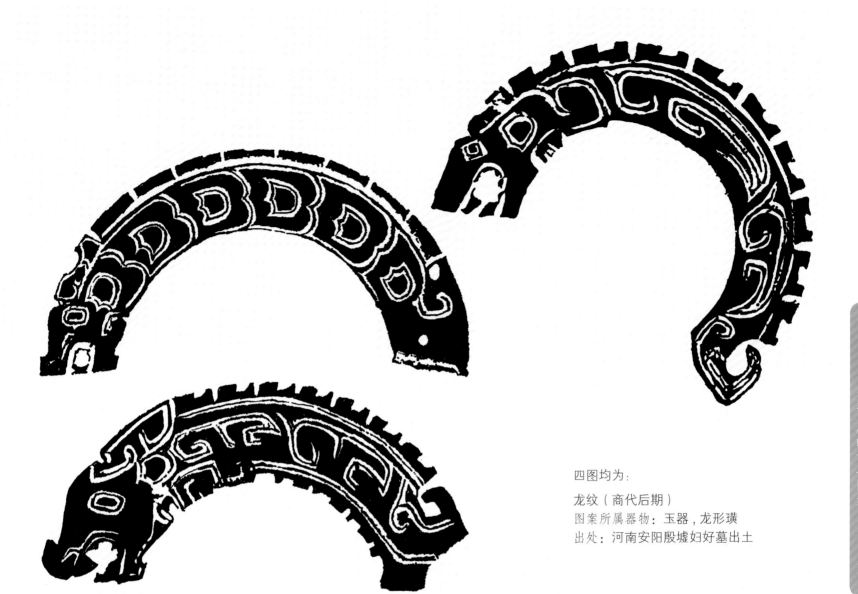

四图均为：

龙纹（商代后期）
图案所属器物：玉器，龙形璜
出处：河南安阳殷墟妇好墓出土

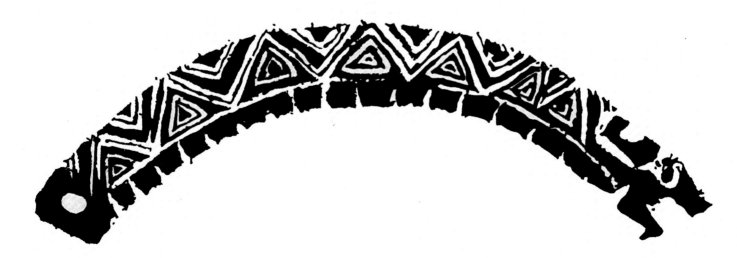

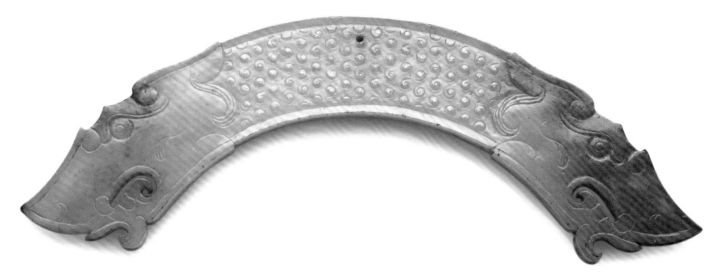

龙首璜（东周晚期）
图片来源：台北故宫博物院

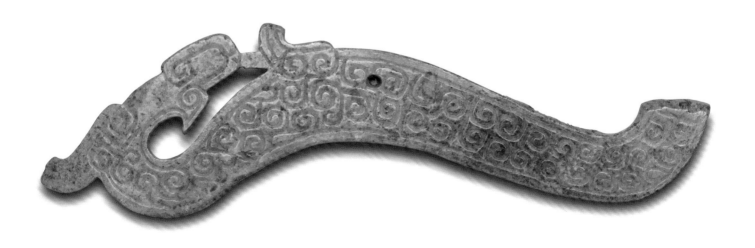

龙冠形吊坠（东周）
图片来源：美国纽约大都会博物馆

◎ 龙腾云中龙似云
　　——东周龙纹玉佩

这件龙纹玉佩在龙的造型上体现了鲜明的时代风格。东周时期的玉龙，造型作盘曲状，身体三曲呈"几"字形是一大特色。龙多为回首状，龙爪、龙尾均概括为卷云状的云勾。龙形与云形的巧妙结合，让人产生飞龙腾云的美好联想。整个形态曲线婉转流畅，富于抽象的神韵。龙身上满雕谷纹，谷纹是一粒粒小圆点状的纹样，每个圆点有一条小"尾巴"，像逗号又像倒写的"e"字母，这是表现谷物发芽的样子。在玉器上装饰谷纹，是祈愿五谷丰登的祥瑞之意。

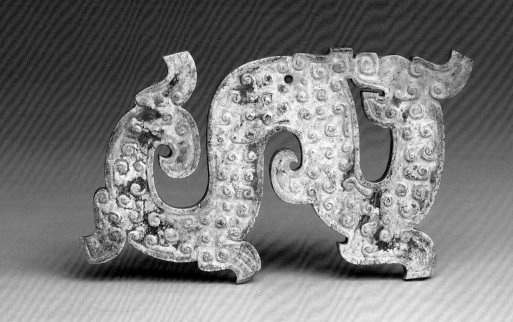

龙纹玉佩（东周）
图片来源：台北故宫博物院

君子如玉 切磋琢磨——西周的玉饰

西周时期，礼乐制度进一步完备，对玉器的制作更加重视，玉器的装饰效果和手段进一步成熟和发展。周代提出"皇天无亲，惟德是辅"，用来祭祀的玉器，以及其他玉石工艺品都更多地被赋予了伦理道德的内涵。君子比德于玉，自天子到庶民，对玉都有非同寻常的崇尚。祭祀中所使用的玉器种类和大小，以及所对应的人的身份，所表达的含义，都有了更加细致、严格的规定。《周礼》

《礼记》等典籍中都有详细的用玉祭祀和佩玉的规定。玉器的制作也有了进一步提高，运用线刻、浮雕、镂刻等多种技法。《诗经》中的"如切如磋，如琢如磨"的诗句，就是用加工玉器的细致工艺来做比喻。西周的玉器装饰，在造型表现出简练朴素而又不失典雅庄重的风格，以动物为主题的装饰。夸张得当，不拘泥于形似，重视神韵，在朴实的基调中作适度的艺术加工和表现。

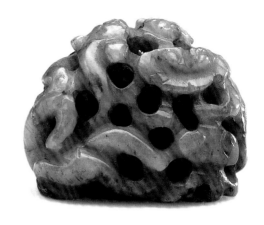

花间行龙顶（重环纹鼎附件）（西周）
图片来源：台北故宫博物院

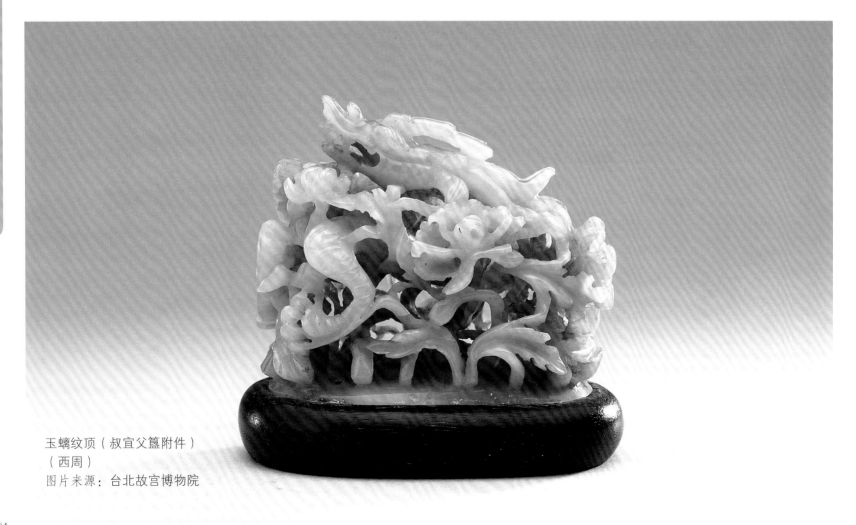

玉螭纹顶（叔宜父簋附件）
（西周）
图片来源：台北故宫博物院

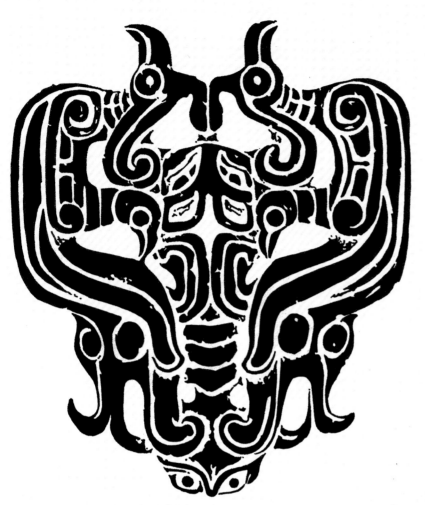

鸟兽纹（西周晚期）
图案所属器物：鸟兽纹铜马饰
出处：陕西出土

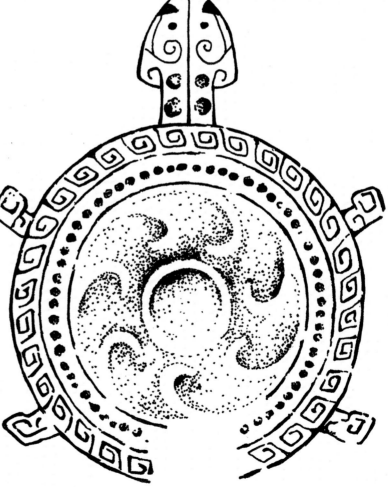

龟纹（商代二里岗期）
图案所属器物：龟纹盘的盘心图案
出处：北京出土

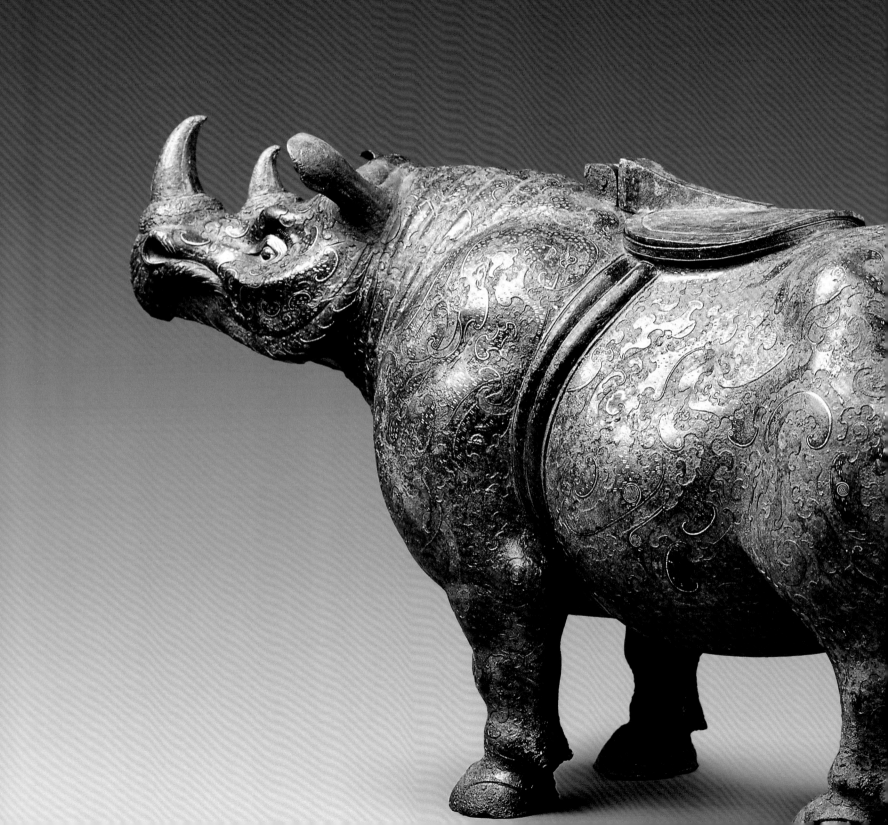

彬彬神秀奉明堂
——春秋战国的古兽图案

春秋战国时期，由于周代分封于各地的诸侯王割据争霸。"礼崩乐坏"，造成周王室的衰微。各诸侯国的分裂与战争，造成了政治上的动荡，但也使文化思想多元化，进入"百家争鸣"时代。各诸侯国处地不同，其文化格局和审美也有差别。这一时期，生产力进一步发展，农业和手工业都产生了许多新的技术。这些社会政治经济的变化，都透过具体的"物"反映出来。装饰艺术特别是装饰图案，在这一时期也呈现出新的面貌。

春秋战国时期的手工艺，不仅在技术方面上升到新的高度，对手工艺创作的技法也有了系统的总结，明确的手工艺思想和审美理念也逐步形成了。春秋末年的《考工记》是一部系统总结记录手工艺的著作，这部书不仅记录了手工艺的种类、物件、材料、制作技法等，还提出了"天有时，地有气，材有美，工有巧，和此四者，然后可以为良"的工艺创作理念。因此，春秋战国时期，装饰艺术和装饰图案蓬勃发展，呈现出前代所没有的一些崭新面貌。

◎ 莲冉冉 鹤翩翩——莲鹤方壶

莲鹤方壶出土于河南新郑春秋时期郑国国君大墓。出土时为一对，目前一件收藏于北京的故宫博物院，另一件收藏于河南博物院。莲鹤方壶造型优美，器身方中带曲，曲线柔和而又不失端庄浑厚。其装饰复杂多样而又层次分明。壶盖铸造出十组双层莲花瓣，莲瓣上有镂空装饰，极其精美。壶身以浅浮雕的手法，装饰龙、虎、凤鸟等纹样。壶体四面和圈足上，还装饰有盘踞攀爬的立体圆雕神兽。最为精彩的是壶盖上作为盖钮的仙鹤造型，仙鹤昂首展翅，遥望远方，姿态翩然灵动，为器物增添了优雅的格调。

春秋时期的青铜器，不再像商代青铜器那样威严厚重，而是转向雅致多韵的风格，这种装饰风格的变化，也反映了当时社会政治和审美风尚的转变。莲鹤方壶的铸造工艺中，包括了圆雕、浮雕、线刻、镂空等多种加工技法，在细节处理上非常精致，这体现了当时手工业技术的发展和成熟，反映出社会经济的富足和强盛。

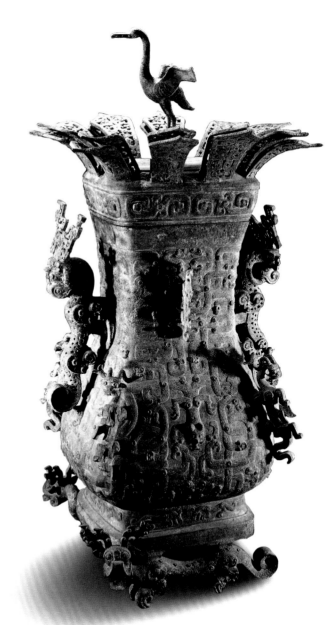

莲鹤方壶（春秋）
河南新郑李家楼春郑国
国君大墓出土
河南博物院藏

蟠螭纹和蟠虺纹

春秋战国时期工艺美术品上的装饰图案题材中，动物仍然占有相当大的比例。比起商周时期，动物的造型更加轻灵活跃，具有生活气息，形式感也更为多样和强烈。春秋战国时期青铜器上最流行的动物纹样是蟠螭纹和蟠虺纹。古书记载中，形容"螭"是"若龙而黄"，"无角曰螭龙"。而"虺"则是小蛇。龙蛇形象从原始社会起，一直到此时，都是动物纹中最重要的一种。这时期的龙蛇形象又具有了新的特点。无论是蟠螭纹还是蟠虺纹，体型都较为细长，在青铜器上的布局构图方式，是向四面八方连续延展的四方连续式构图。盘曲缠绕的龙蛇布满器身，走向均为曲线和弧线式，动感较强，在复杂的构图中又有秩序和层次，比起商代的龙纹，显得轻灵跃动。这一时期的饕餮纹，也经常与蟠螭纹组合在一起，形象上有彼此融合的成分，因此，也大幅减弱了前代饕餮纹狰狞威重的视觉效果。

嵌红铜龙纹青铜壶（战国）
图片来源：美国纽约大都会博物馆

卷龙纹（春秋）
图案所属器物：青铜器

龙纹（春秋）
图案所属器物：青铜器

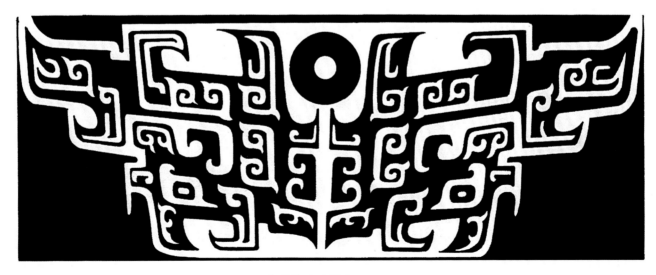

火龙纹（春秋）
图案所属器物：青铜器

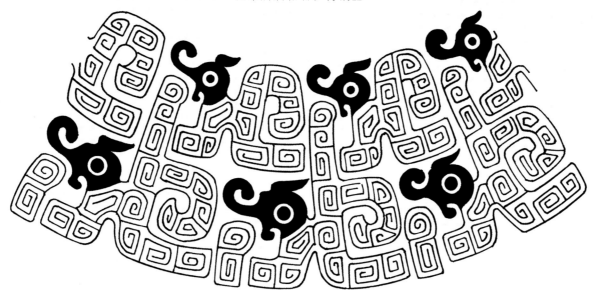

盘边龙纹（春秋）
图案所属器物：青铜器

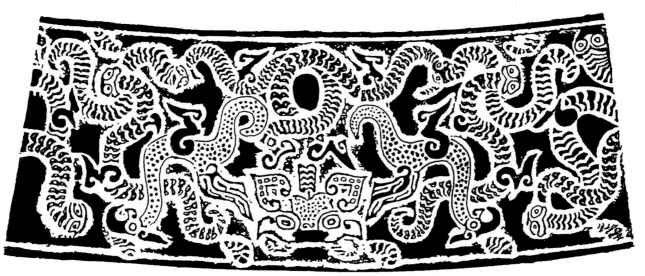

↑ ↓ 交龙纹（战国）
图案所属器物：青铜器

明镜秋霜 虎踞龙翔
——战国铜镜

在玻璃水银镜子未发明之前，中国古人用铜磨光制成铜镜。铜镜的装饰主要体现在镜子外形和镜子背面铸造的精美花纹上。春秋战国时期，铜镜的装饰纹样多种多样，装饰工艺也十分精良。战国铜镜的纹样有几何纹、植物纹、动物纹等。其中动物纹样中的龙纹、凤纹、蟠螭纹、禽兽纹最为典型。战国铜镜上的动物纹较为概括抽象，以盘旋的曲线构成造型，曲线形可自然地适合圆形的装饰空间，并产生飘逸灵动的视觉效果。

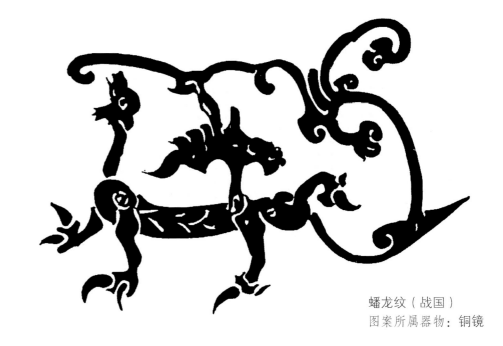

蟠龙纹（战国）
图案所属器物：铜镜

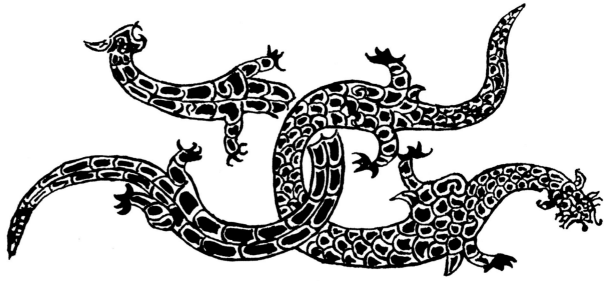

蟠龙纹（战国）
图案所属器物：铜镜

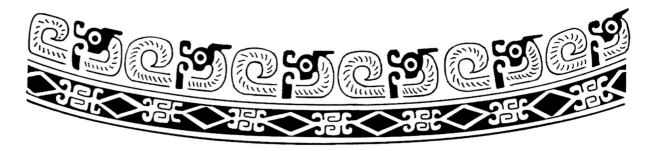

夔纹（战国）
图案所属器物：青铜器

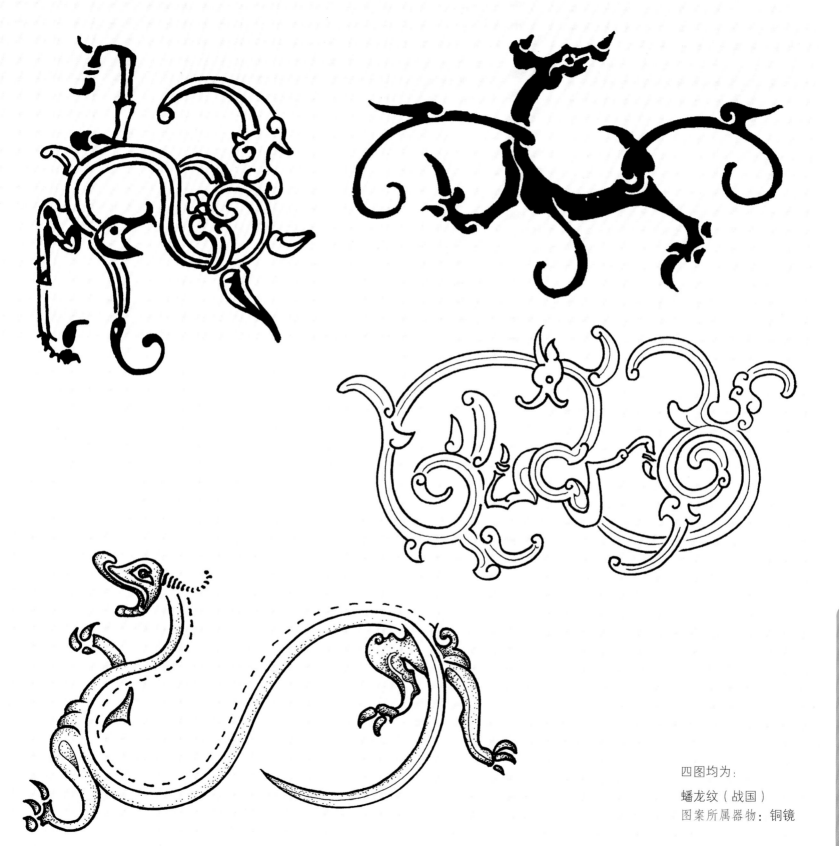

四图均为：

蟠龙纹（战国）
图案所属器物：铜镜

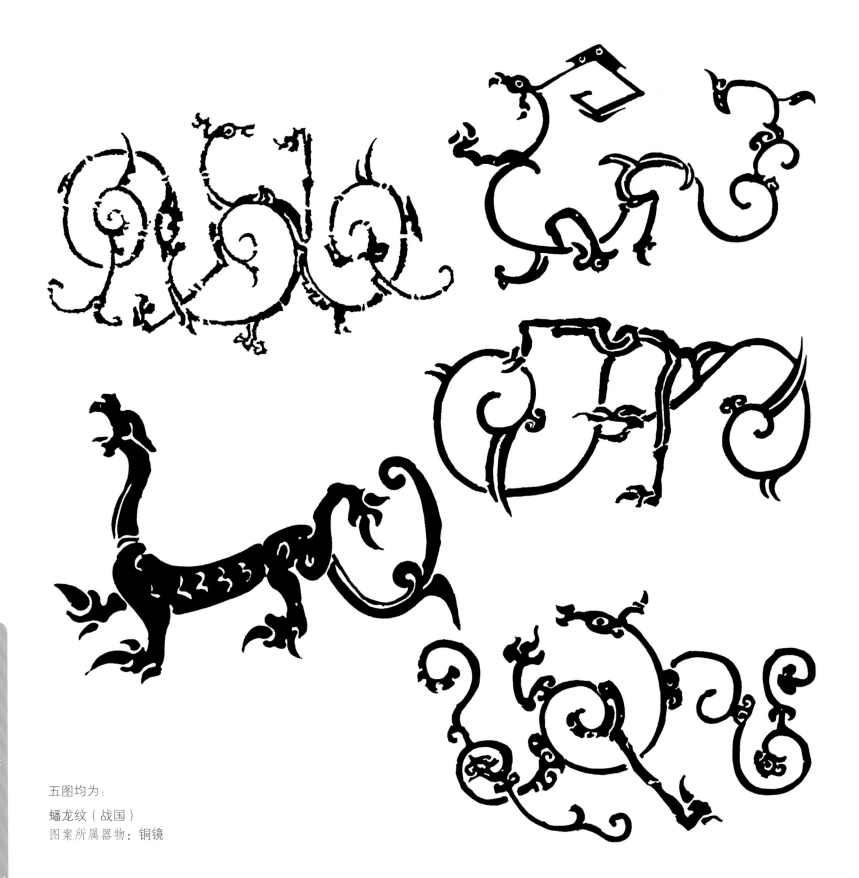

五图均为：

蟠龙纹（战国）
图案所属器物：铜镜

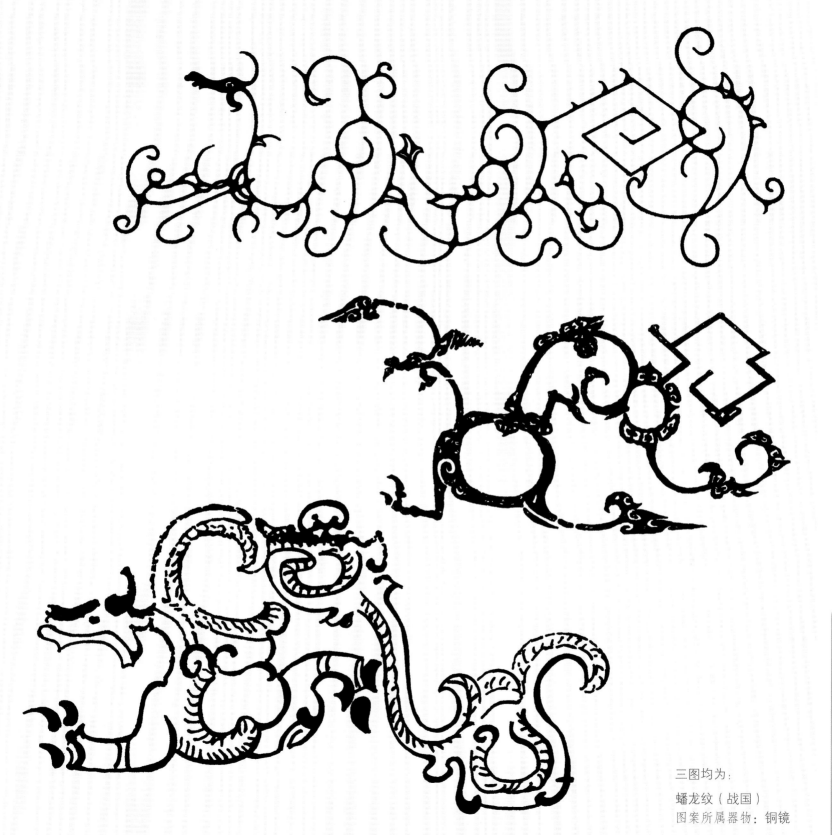

三图均为:

蟠龙纹（战国）

图案所属器物:铜镜

◎ 飞云当面化龙蛇
——战国龙纹玉器

　　战国玉器中龙的造型有其时代特点。龙身较长，呈蜿蜒曲折的曲线波折形，具有流畅飘逸的动感。龙头的造型细长，形似马头，口部均刻画为张开状。眼睛为圆形带眼梢，也有接近菱形的眼睛。龙身上经常装饰隐起的谷粒纹。由于战国时期玉器制作工艺的提高，雕工线刻流畅，图案轮廓线条锐利清晰，也经常综合运用浮雕、透雕、阴刻、镂空等多种工艺，使作品更显精美。

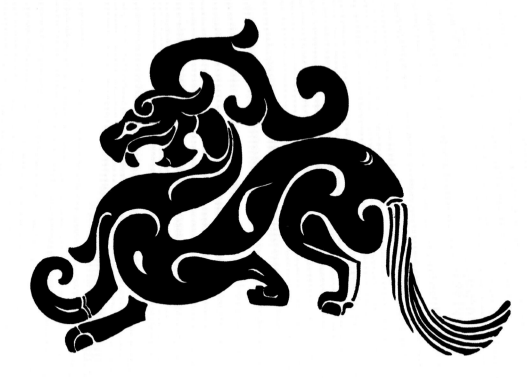

龙纹（战国）
图案所属器物：玉器

变形云龙纹（春秋）
图案所属器物：玉器

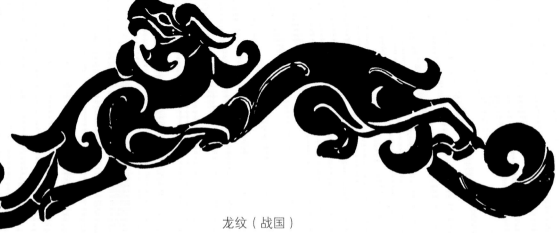

龙纹（战国）
图案所属器物：玉器

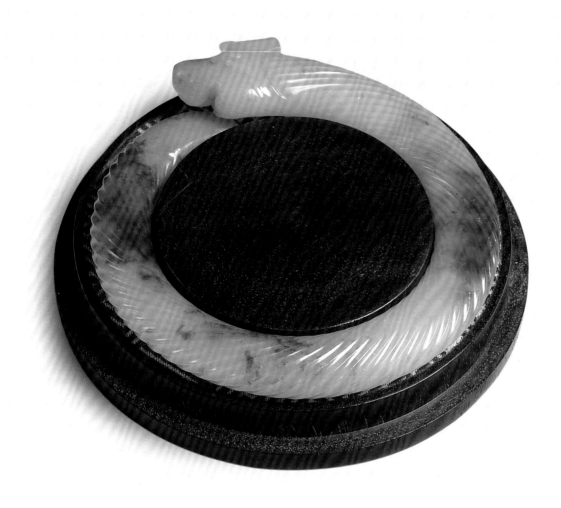

絞丝卷龙玉器（战国至西汉）
图片来源：台北故宫博物院

龙纹（战国）
图案所属器物：玉器
出处：安徽出土

↑ ↑ 龙纹（战国）
图案所属器物：玉器

← 绞丝龙形玉佩（战国）
图片来源：美国纽约大都会博物馆

◎ 觽（xī）

觽原是用来解结的一种锥子。用玉做的觽是古人佩在身上用来解开打成死结的衣带的工具。玉觽的头部一般雕刻成龙首形，尾部为尖状。器身有扁平的和圆的两种。扁平的呈半圆状，类似半块玉璧，圆身的则类似一根微弯的象牙造型。《诗经·国风·卫风·芄兰》中写道"芄兰之支，童子佩觽"，指的就是少年到了可以佩戴觽这种玉饰的年龄，即成年的意思。

战国玉螭纹觽
图片来源：台北故宫博物院

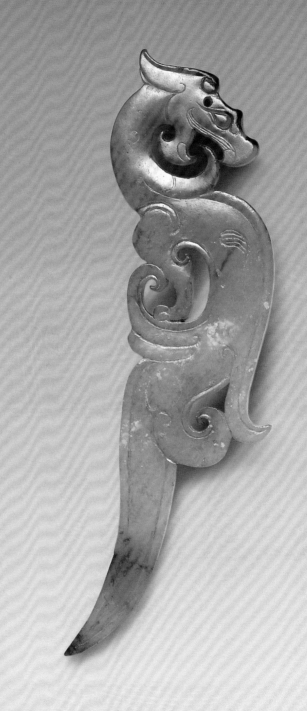

战国玉龙纹觽
图片来源：台北故宫博物院

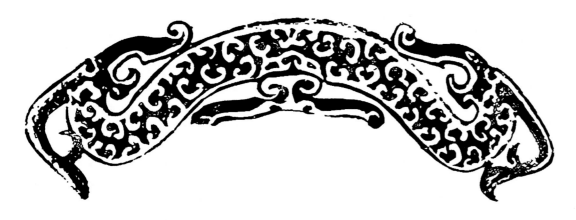

龙纹（战国）
图案所属器物：玉器

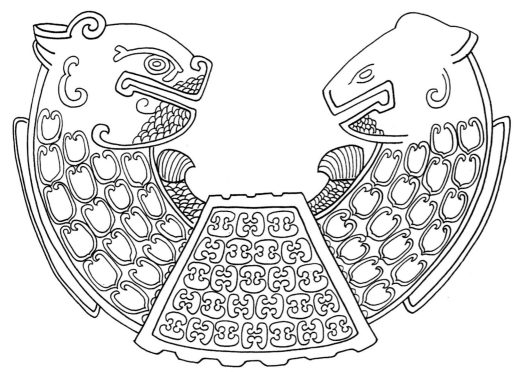

龙纹（战国）
图案所属器物：玉玦

◎ 玦（jué）

玉玦是历史悠久的玉饰物。在原始社会的墓葬遗址中就有玉玦出土。玉玦的形状是环形有一缺口。小型的玉玦用来做耳饰，大型的玉玦用来做佩饰。春秋战国时期，玉玦出土较多。因"玦"字音同"决"，有"决断"的意思，故曰："君子能决断，则佩玦"，表示佩玉玦者有杀伐决断的大丈夫气概。有的时候，玦也象征着断绝关系、决绝的意思。战国时候的玉玦，多有繁密的蟠虺纹装饰纹样。

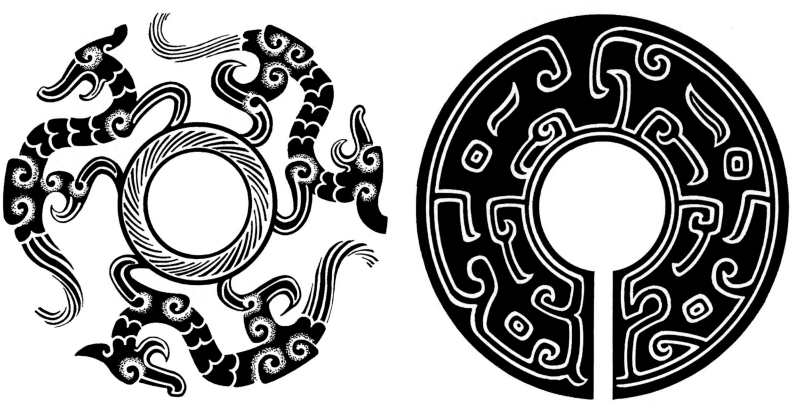

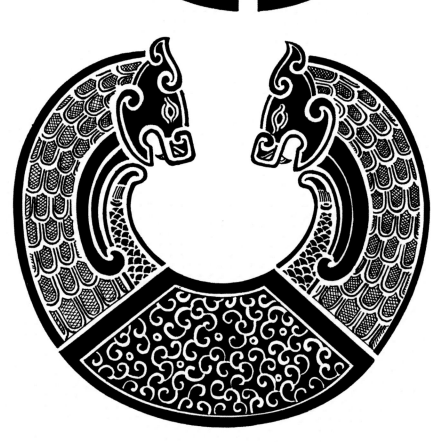

↑ 蟠龙纹（战国）
图案所属器物：玉器

↗ 龙纹（春秋）
图案所属器物：玉器

➡ 龙纹（战国）
图案所属器物：玉玦

春秋战国的古兽图案

玉构件（春秋）
图片来源：台北故宫博物院

玉龙纹环（战国）
图片来源：台北故宫博物院

◎ 旋纹似龙——春秋龙纹管

　　这件春秋时期龙纹管是一件白玉雕琢的玉饰品，上面线刻几何化抽象曲线的龙纹。春秋时期，玉器装饰上的龙纹高度抽象，布局密集，用阴刻线纹表现造型，不追求具象和形似。这种密集抽象的龙纹颇具形式美感，成为当时玉器装饰的时代特色。

龙纹管（春秋）
图片来源：台北故宫博物院

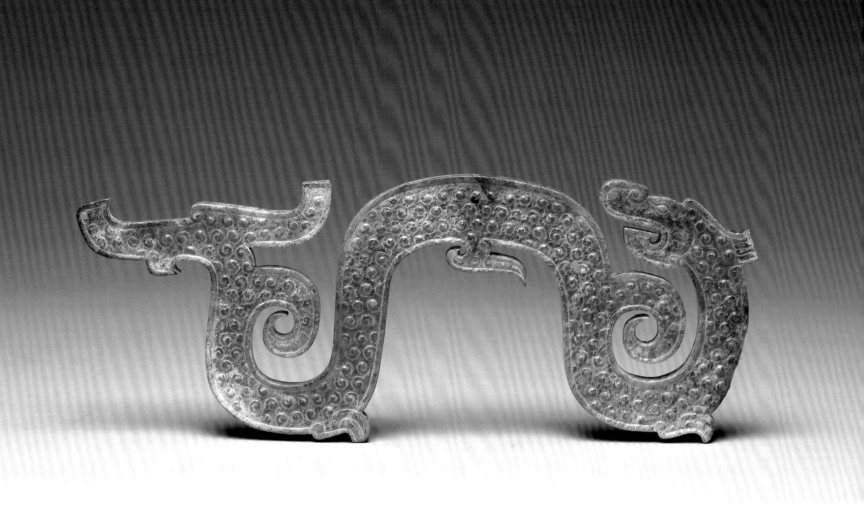

龙形佩（战国）
图片来源：台北故宫博物院

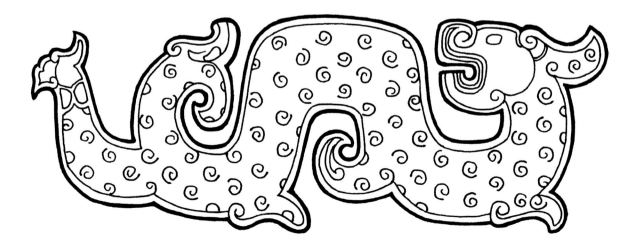

龙纹（战国）
图案所属器物：玉佩

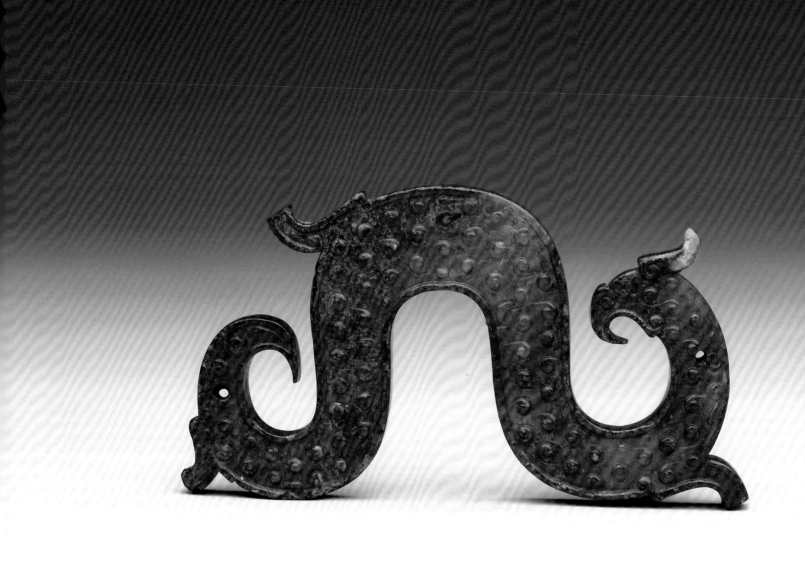

玉构件（春秋）
图片来源：台北故宫博物院

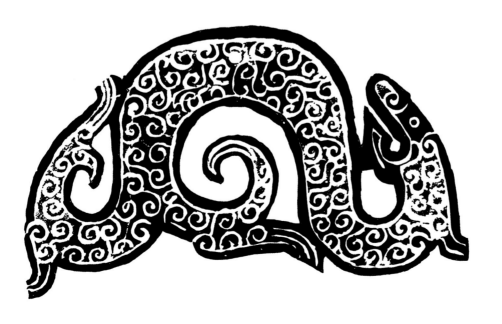

龙纹（战国）
图案所属器物：玉佩
出处：河南出土

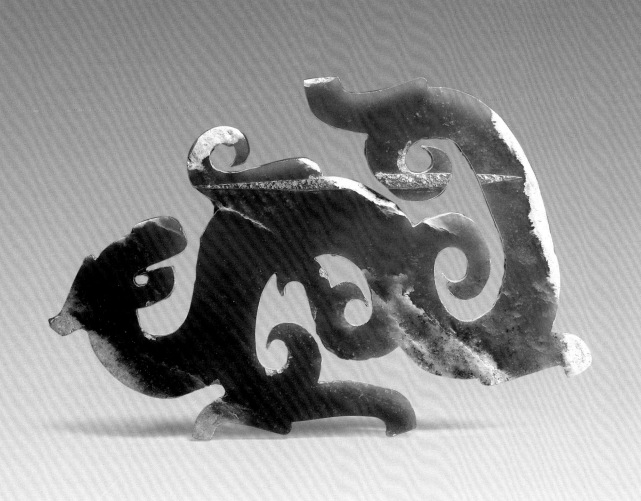

碧玉龙形佩（战国中晚期）
图片来源：台北故宫博物院

◎ **碧玉龙形佩**

此龙纹佩是典型的战国龙形玉器。玉佩色泽青绿，有白纹。整件玉器造型简洁，龙头部分高度概括，龙身呈三曲"几"字形，龙尾、龙爪均做成上卷的勾云状。整件玉器既是一条虬龙，又似流云卷舒。以形写神的手法体现了战国时期装饰艺术神秘浪漫、飞扬流动的风格。

虎纹

春秋战国时期，虎纹出现得也很频繁。在青铜器装饰中，老虎的形象不仅作为平面纹样装饰器身，更多的是体现在立体饰件上。老虎身形较为修长，矫健，在表现老虎特征的基础上，强调整体动态，而不拘泥于写实的细节。龙、虎这两种兽类和禽鸟中的凤，经常两者或三者组合在一起作为装饰主题，在漆器、刺绣等物品上都有出现。如1956年至1957年河南三门峡出土的虎鸟纹阳燧。"燧"是一种取火工具，钻木取火为木燧，利用日光取火为阳燧。阳燧在中国文化中有特殊的地位，青铜阳燧是古代先民利用日光取火用于祭祀的工具，为圆形凹面形器。这件虎鸟纹阳燧是春秋早期的作品，是出土发现的中国最早的阳燧，现藏于中国国家博物馆。阳燧背面中间的圆圈形鼻钮周围的图案为两只老虎环绕构成，其外侧有螭纹、龙首纹、鸟首纹作为装饰。阳燧正面略凹陷且呈银白色，方便取火。其焦距和焦斑与宋人沈括《梦溪笔谈》中"阳燧而洼，向日照之，光背向内。离镜一二寸，光聚为一点，大如麻菽，着物即发灾"的记述相符。

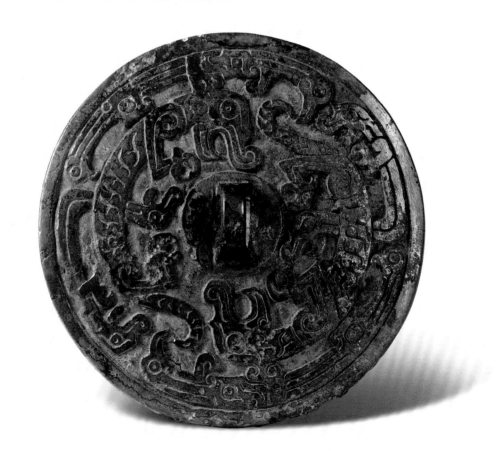

虎鸟纹阳燧（春秋早期）
河南三门峡上村岭虢国墓地出土
中国国家博物馆藏

◎ 猛士伏虎气轩昂
——战国骑士刺虎纹铜镜

有一种非常经典的老虎纹样出现在被称为战国铜镜至宝的"骑士刺虎纹"铜镜上。这件铜镜出土于洛阳东郊的金村大墓。墓中的大量珍贵随葬品中，铜镜有24面，件件皆为精品，其中一面铜镜上装饰有一武士刺虎的画面，武士头戴插两根羽毛的鹖冠，身披铠甲，左手挽着缰绳，右手持锋利短剑，骑在战马上，正欲刺一头斑斓猛虎。老虎位于骑士左侧，立起上身，张开大口，一爪伸向骑士，似要搏斗扑咬，但两条后腿却呈向反方向奔跑之势，尾巴拖在地上，这一矛盾和紧张的动态，泄露了猛虎面对勇武骑士时内心隐隐的胆怯，处理得十分微妙和精彩。

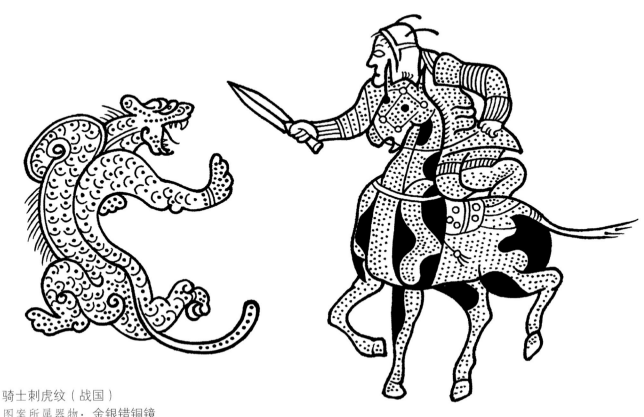

骑士刺虎纹（战国）
图案所属器物：金银错铜镜
出处：河南出土

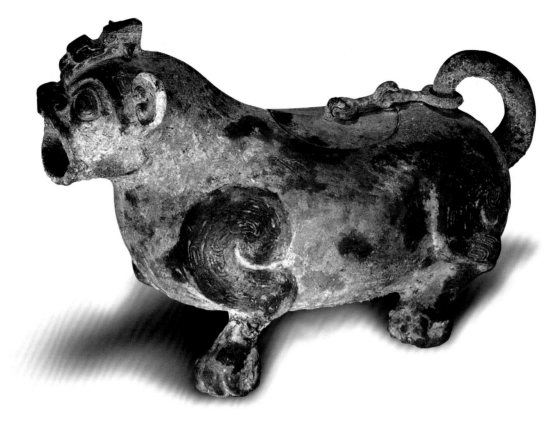

虎形尊（春秋中期）
1923 年河南新郑李家楼出土
台北历史博物馆藏

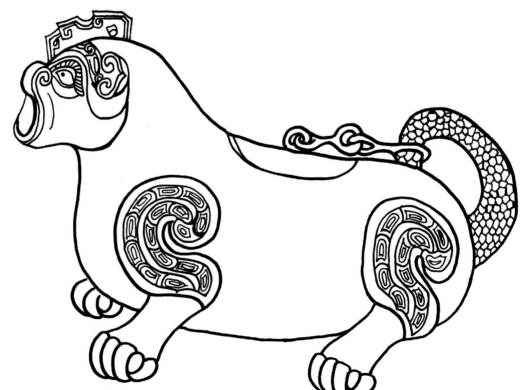

虎形（春秋中期）
图案所属器物：青铜器，虎形尊
出处：河南出土，台北历史博物馆藏

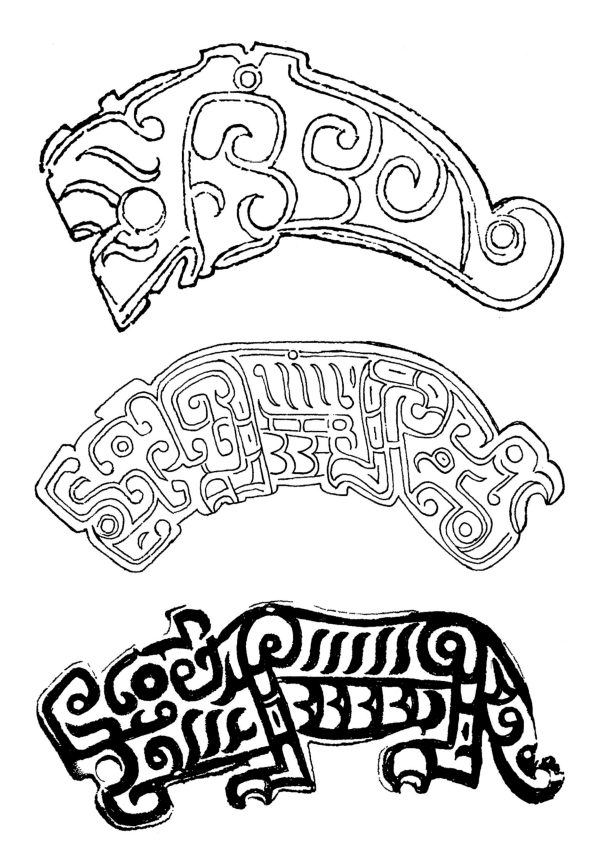

虎纹（春秋早期）
图案所属器物：玉饰
出处：河南光山县宝相寺
上官岗黄君孟夫妇墓出土

虎纹（春秋早期）
图案所属器物：玉饰
出处：河南光山县宝相寺
上官岗黄君孟夫妇墓出土

虎纹（春秋早期）
图案所属器物：玉饰
出处：河南光山县宝相寺
上官岗黄君孟夫妇墓出土

◎ 河南光山县宝相寺上官岗黄君孟夫妇墓

光山县位于河南省南部。1983年，光山县宝相寺附近发掘出一座古墓。墓中出土的青铜器铭文有"黄君孟""黄子作黄夫人孟姬"等字样。考古工作者推断该墓为黄国国君孟及其夫人的合葬墓。黄国是周代的小方国。该墓出土了大量青铜器、玉器，反映了黄国贵族的奢华生活。器物从装饰题材和风格判断为春秋早期作品。

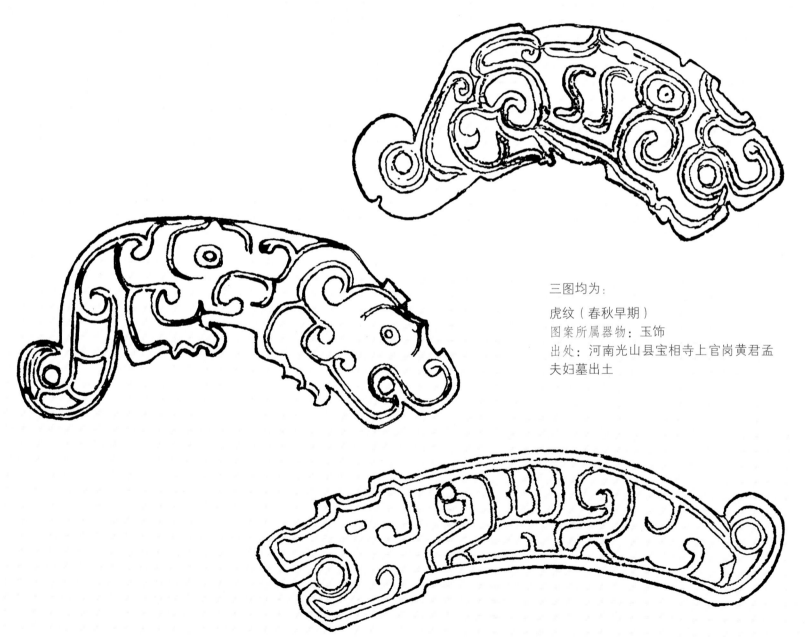

三图均为：

虎纹（春秋早期）
图案所属器物：玉饰
出处：河南光山县宝相寺上官岗黄君孟夫妇墓出土

虎纹（战国）
图案所属器物：玉佩

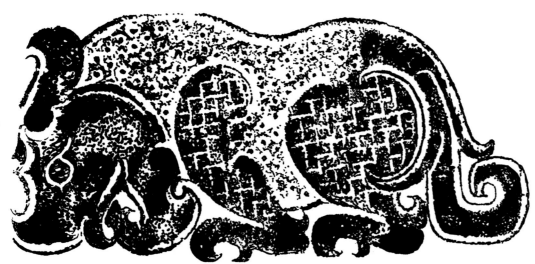

虎纹（战国）
图案所属器物：玉佩

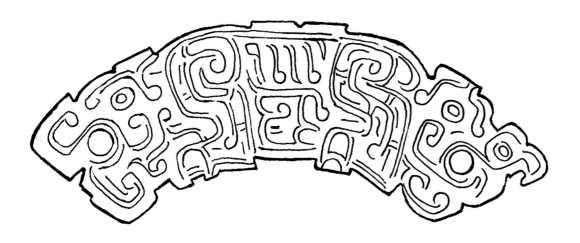

虎纹（春秋早期）
图案所属器物：玉饰
出处：河南光山县宝相寺
上官岗黄君孟夫妇墓出土

◎ 错金银虎噬鹿屏座

虎和鹿在自然界中，分别是食肉动物和食草动物，是一对天敌。战国的工艺品中，也有真实表现大自然物竞天择、动物之间弱肉强食的场面。在位于河北平山的战国中山王墓中，出土了一件绝世孤品——错金银虎噬鹿屏座。这是一件已腐朽的漆木屏风下面的底座，铜质，运用了战国时已经发展得非常精湛的金属装饰工艺——错金银。错金银器物的工艺复杂，用料华贵，金银色的花纹在铜器上交相辉映，尽显华美。这件虎噬鹿屏风铜底座铸造了一只凶猛的老虎，正在捕杀猎食一头柔弱小鹿的场景。老虎体态雄健，环眼圆睁，身躯拱起，呈匍匐伏地状。老虎右前爪按住住鹿的后腿，张开大口紧紧咬住鹿的后身。虎的右前爪因为抓鹿而悬空，而座身平衡借用鹿腿支撑，既充分地进行了艺术表现，又没有忽视和破坏其作为屏风底座的使用功能，独具匠心，令人击节称赞。老虎身上的斑纹为嵌金，因年代久远而发乌的铜地上，金色光耀，古朴中又显瑰丽，美不胜收。整件作品将动感、力度、动物的造型、情态，无不表现得尽善尽美。由此可见，春秋战国时期的动物装饰，更多从自然中取材主题，并善于把艺术夸张和突出自然气息二者融为一体，是这个时代动物装饰形象处理手法的独到之处。

错金银虎噬鹿屏座（战国）
河北平山中山王墓出土
河北省博物馆藏

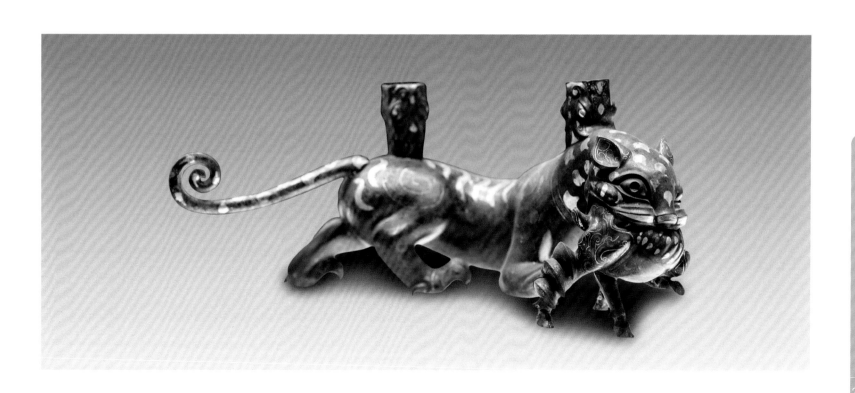

鹿纹

鹿纹在这一时期作为祥瑞的动物出现在装饰中。鹿被认为是仙人的坐骑，有长寿的含义。在南方楚地，鹿被奉为灵物而获得广泛的崇拜。出土文物中多有鹿的装饰造型。

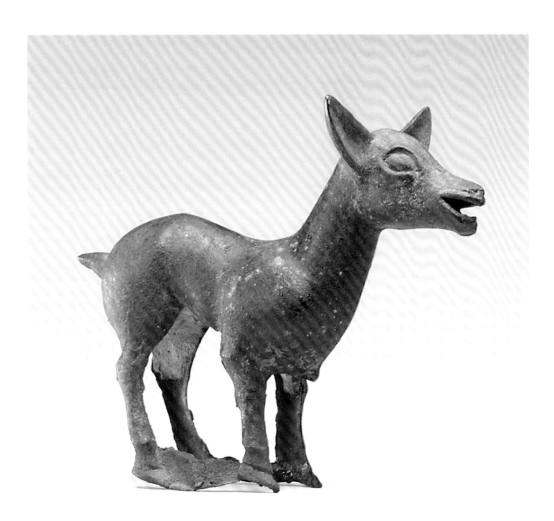

牝鹿形青铜车辕饰（战国）
图片来源：美国纽约大都会博物馆

兽纹（春秋）
图案所属器物：铜器
出处：铜车辂托辕

兽纹（春秋）
图案所属器物：铜器
出处：铜车辂托辕

鹿纹（春秋）
图案所属器物：彩绘漆鼓
出处：湖北出土

瓦当

　　春秋战国这一时期的建筑装饰主要体现在瓦当的装饰上。瓦是铺设屋顶的重要建筑材料。考古研究表明，在距今三千多年的西周早期，瓦的制作与使用就已经开始了。瓦从形态上来分有筒瓦和板瓦两种。板瓦的横断面小于半圆形，筒瓦的横断面为半圆形。瓦当为覆盖在屋顶垄缝上最下面一块筒瓦的瓦头，是屋顶檐部的构件和装饰。瓦当的形状有圆形和半圆形，表面装饰有文字或花纹。瓦当一方面具有固定屋瓦、保护檐口和房椽不受雨水侵蚀的实用功能，另一方面也有很好的美化装饰作用。西周时期的瓦当是素面或装饰简单的几何纹，到了战国时期，各诸侯国都有瓦当生产，式样和图案变得十分丰富，除半圆形瓦当之外，开始出现大量的圆瓦当。

　　瓦当图案有饕餮纹、云纹、树木纹、对兽纹、对鸟纹等。其中秦国、齐国、燕国的瓦当纹饰最有特色。在各种瓦当纹样中以动物纹瓦当尤为精彩杰出。秦国瓦当中有生动的鹿、虎、牛、犬等动物形象，姿态夸张，动感强烈。

鹿纹瓦当（战国·秦）
陕西凤翔雍城秦故城出土
山西省博物馆藏

鹿纹（战国·秦）
图案所属器物：瓦当
出处：陕西出土

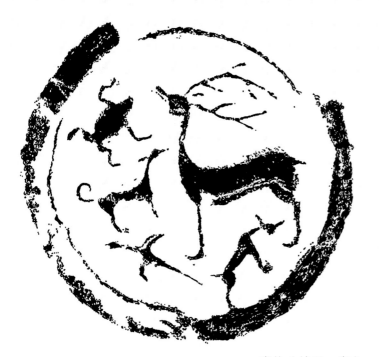

鹿纹（战国·秦）
图案所属器物：瓦当
出处：陕西出土

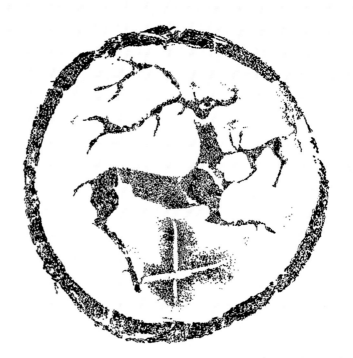

鹿纹（战国·秦）
图案所属器物：瓦当
出处：陕西出土

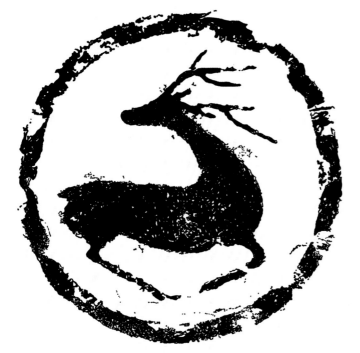

鹿纹（战国·秦）
图案所属器物：瓦当
出处：陕西出土

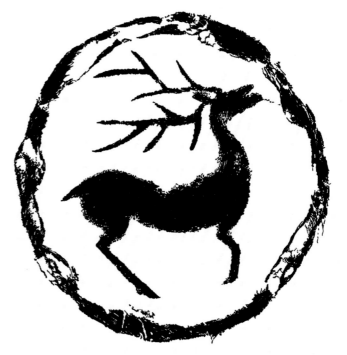

鹿纹（战国·秦）
图案所属器物：瓦当
出处：陕西出土

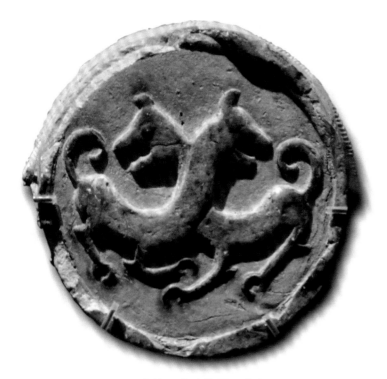

双犬纹瓦当（战国·秦）
陕西凤翔雍城秦故城出土
西安秦砖汉瓦博物馆藏

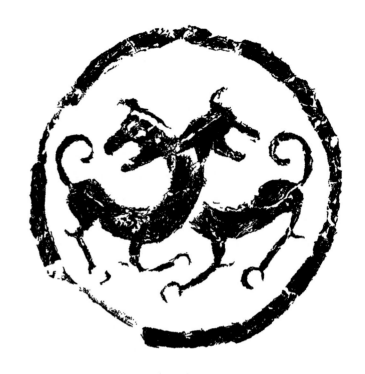

双犬纹（战国）
图案所属器物：瓦当
出处：陕西出土

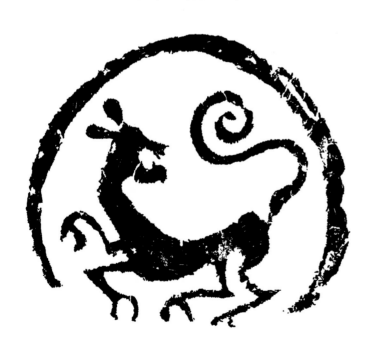

单獾纹（战国）
图案所属器物：瓦当
出处：陕西出土

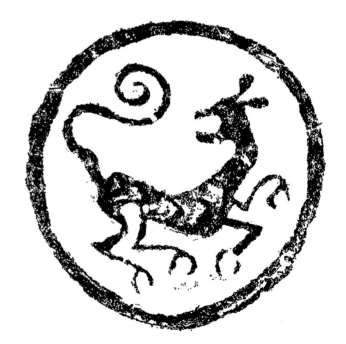

单獾纹（战国·秦）
图案所属器物：瓦当
出处：陕西出土

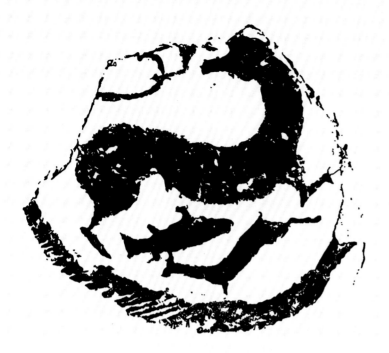

鹿纹（战国·秦）
图案所属器物：瓦当
出处：陕西出土

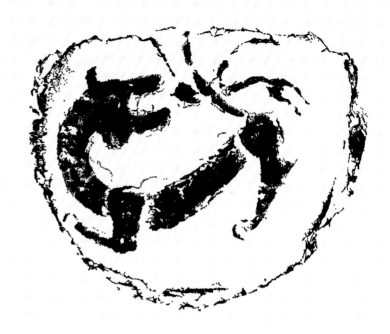

虎燕纹（战国）
图案所属器物：瓦当
出处：陕西出土

鹿野猪纹（战国）
图案所属器物：瓦当
出处：陕西出土

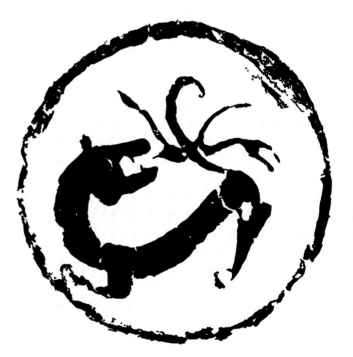

虎燕纹（战国）
图案所属器物：瓦当
出处：陕西出土

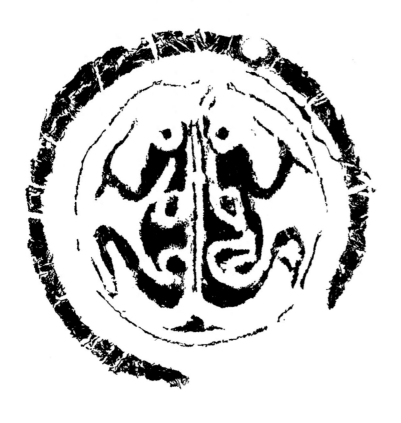

↑ 鱼鹰纹（战国）
图案所属器物：瓦当
出处：陕西出土

↖ 蛙纹（战国）
图案所属器物：瓦当
出处：陕西出土

← 夔凤纹（战国）
图案所属器物：瓦当
出处：陕西出土

燕国的瓦当装饰风格则截然不同，大量瓦当以狰狞的饕餮作为纹饰，复杂厚重的纹样呈现出的是一种森严、狞厉、粗犷的美感。

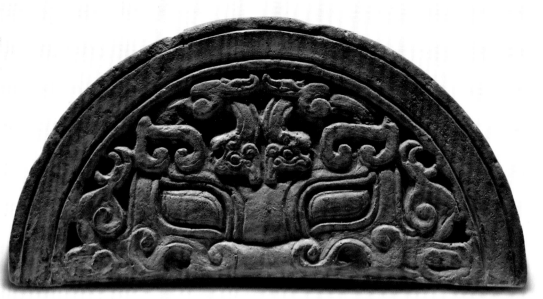

↑ 饕餮纹半圆瓦当（战国·燕）
河北省博物院藏

↑ 饕餮纹（战国·燕）
图案所属器物：半瓦当
出处：河北出土

➡ 兽面纹（战国·燕）
图案所属器物：半瓦当
出处：河北出土

↑ 兽面纹（战国·燕）
图案所属器物：瓦当
出处：河北出土

↑ 兽面纹（战国·燕）
图案所属器物：瓦当
出处：河北出土

← 兽面纹（战国·燕）
图案所属器物：瓦当
出处：河北出土

第三辑

齐国瓦当多为半圆形，对称式的树木双兽纹是最常见的纹样，图案的布局和装饰风格清新疏朗，简洁而韵味无穷。

↑ 树双马双鸟纹（战国·齐）
图案所属器物：瓦当
出处：山东出土

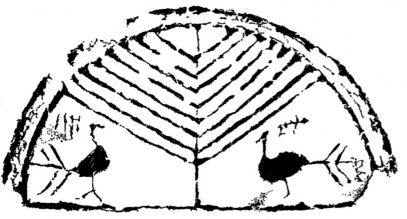

↑ 树凤鸟纹（战国·齐）
图案所属器物：瓦当
出处：山东出土

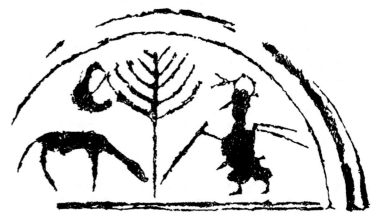

↑ 树人物动物纹（战国·齐）
图案所属器物：瓦当
出处：山东出土

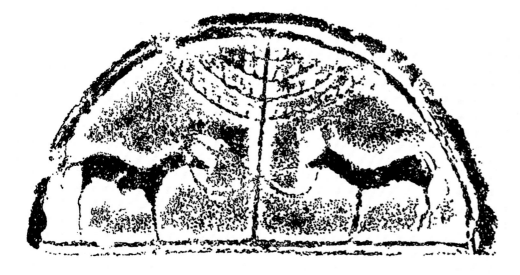

← 树双马纹（战国·齐）
图案所属器物：瓦当
出处：山东出土

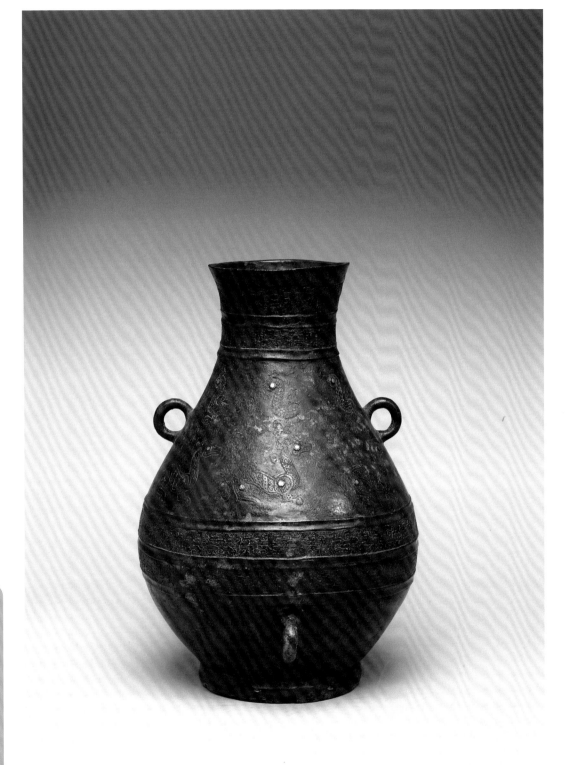

鸟兽纹

　　鸟兽纹是春秋战国时期流行的青铜器纹样。以鸟和兽成组，相连接或相盘绕构成纹样。鸟和兽皆以全身的侧面形象出现，造型自然生动。春秋战国时期，青铜器的装饰纹样中，象征王权与神权的恐怖森严的动物造型如饕餮纹减少了，代之而起的是运用大量现实生活中存在的动物作为装饰纹样。纹样趋向自然真实，增加了生活气息和亲和力。

嵌金鸟兽纹壶（战国）
图片来源：台北故宫博物院

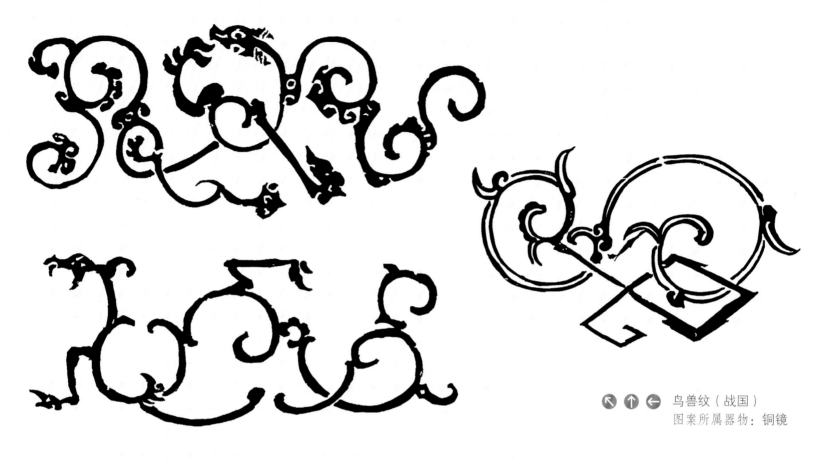

↖ ↑ ← 鸟兽纹（战国）
图案所属器物：铜镜

← 鸟兽纹（战国）
图案所属器物：金饰片
出处：内蒙古出土

春秋战国的古兽图案

兽面纹

　　春秋战国时期，兽面纹在青铜器上虽然不再是最主要的装饰纹样，但依然时有出现。这时期的兽面纹多以柔和的弧线构成外形，不再有凌厉凶猛的感觉。兽面的双目和獠牙也并不突出，曲线与涡卷的形状使兽面纹更为抽象，充满艺术气息。在大块面的整体造型上，往往还用细密的线刻作为装饰，显得精美细腻。

兽纹（春秋）
图案所属器物：铜器

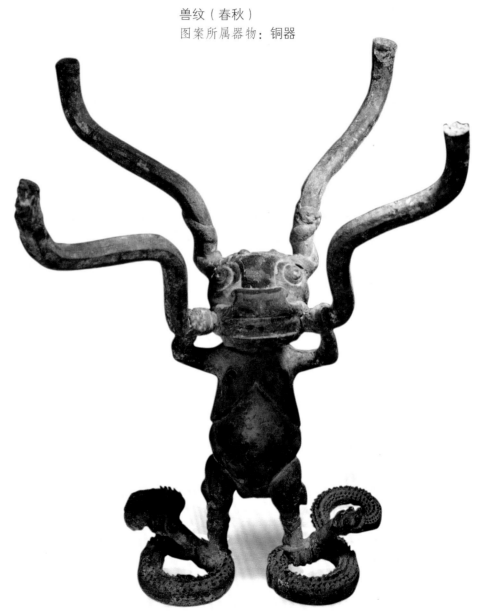

兽形器座（春秋中期）
1923 年河南新郑李家楼出土
台北历史博物馆藏

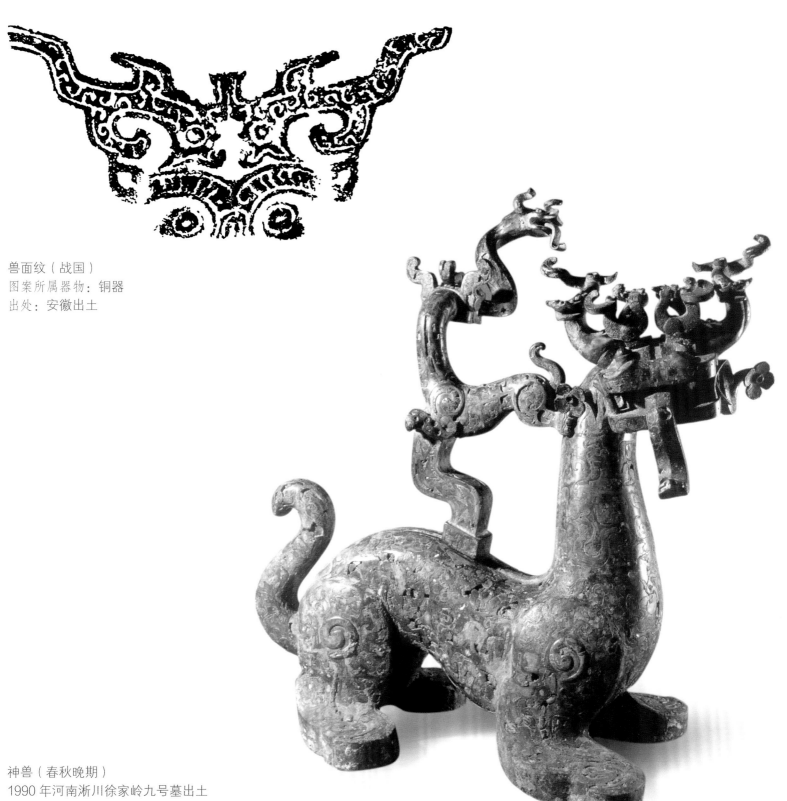

兽面纹（战国）
图案所属器物：铜器
出处：安徽出土

神兽（春秋晚期）
1990 年河南淅川徐家岭九号墓出土
河南省文物考古研究所藏

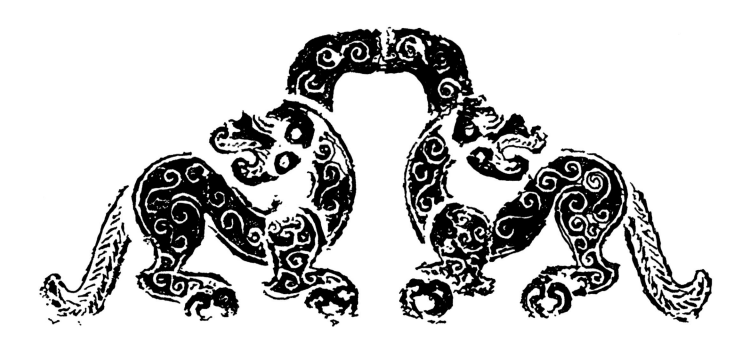

兽纹（战国）
图案所属器物：铜钟钮环

楚王舍章镈钟（战国早期）
1978 年湖北随州擂鼓墩一号墓出土
湖北省博物馆藏

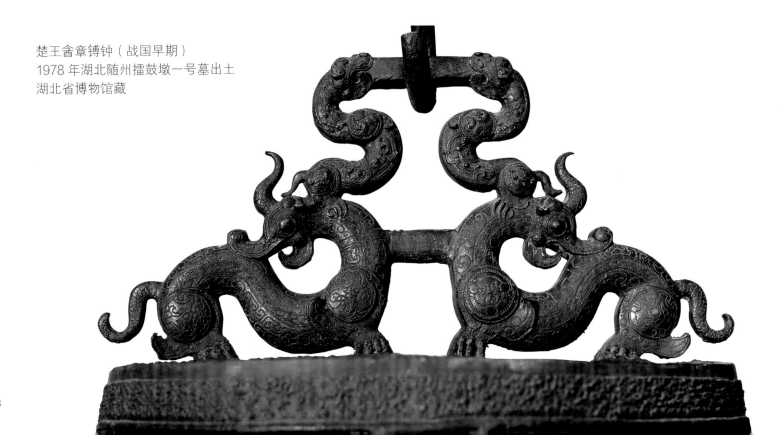

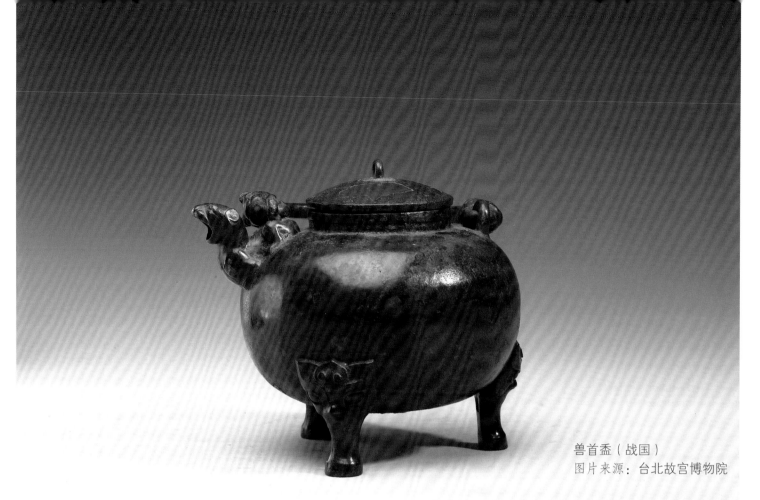

兽首盉（战国）

图片来源：台北故宫博物院

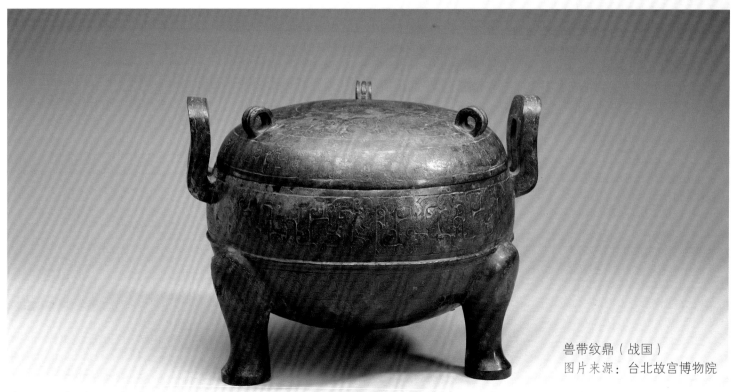

兽带纹鼎（战国）

图片来源：台北故宫博物院

兽纹（春秋）
图案所属器物：铜器

兽面纹（战国）
图案所属器物：铜器
出处：安徽出土

兽面纹（战国）（侧面、正面）
图案所属器物：铜辕饰
出处：河南辉县固围村出土，
　　　中国国家博物馆藏

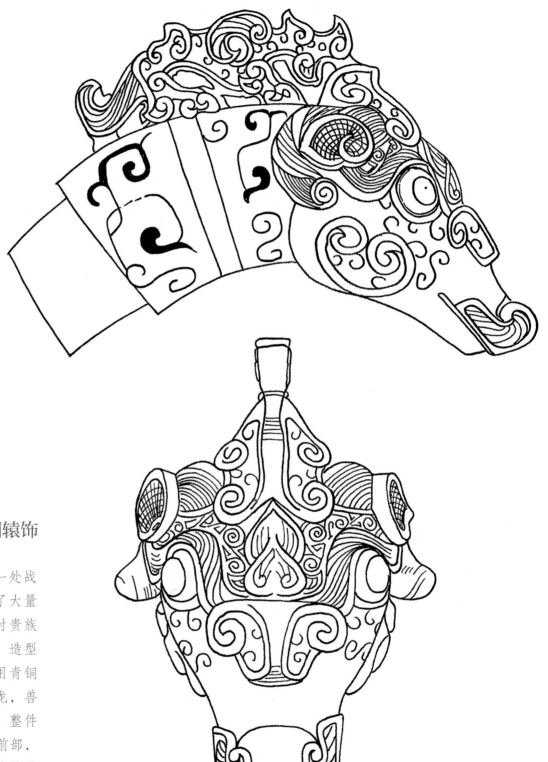

◎ 古代豪车上的美饰
　——河南辉县出土兽首铜辕饰

　　河南辉县固围村发掘的墓葬是一处战
国中期魏国王族的墓地。墓中出土了大量
珍贵的随葬品。其中有一件用于当时贵族
乘的马车上的青铜辕饰，工艺考究，造型
优美。这件饰物叫作兽首铜辕饰，用青铜
铸出一兽头，兽头上匍匐着一条虬龙，兽
首和龙身上錾刻流畅的曲线卷云纹。整件
辕饰造型为半圆弧状，正好套在车辕前部，
既起到保护车辕的作用，又有突出的装饰
效果。

春秋战国的古兽图案

251

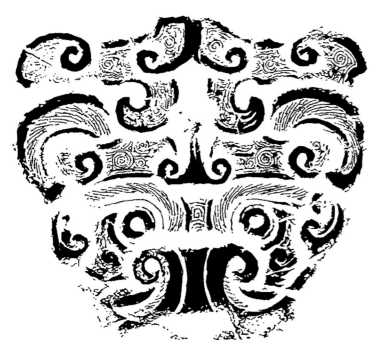

兽面纹（战国）
图案所属器物：铜器
出处：河南出土

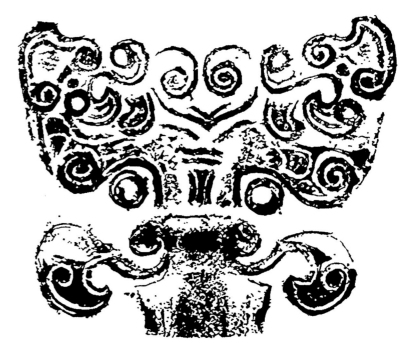

兽面纹（战国）
图案所属器物：铜器
出处：河南出土

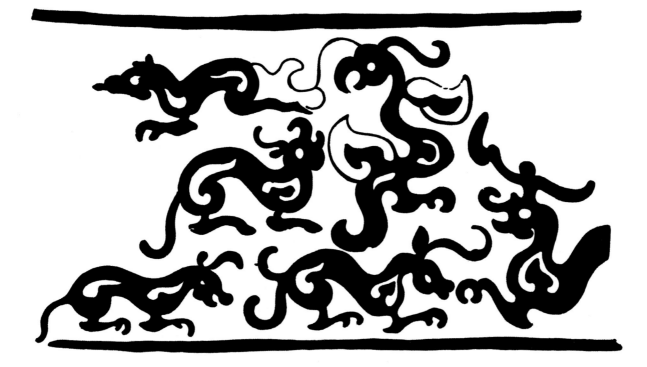

兽纹（春秋）
图案所属器物：铜器

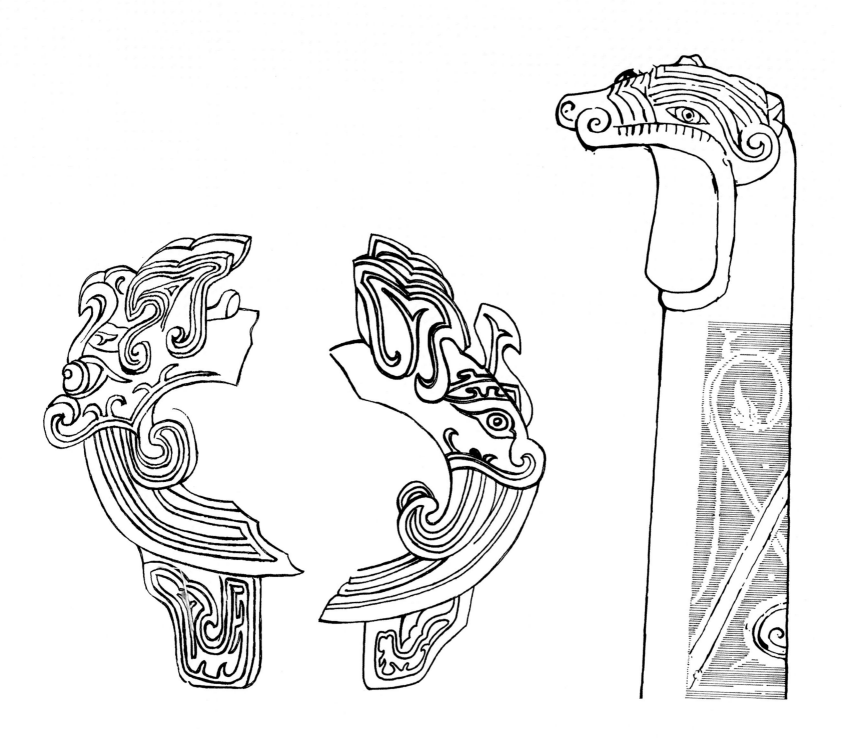

兽纹（春秋）
案所属器物：铜器器耳

兽纹（战国）
图案所属器物：玉兽

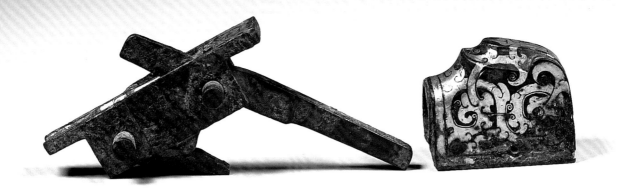

错银弩机（战国晚期至汉）
图片来源：台北故宫博物院

兽纹（春秋）
图案所属器物：铜器

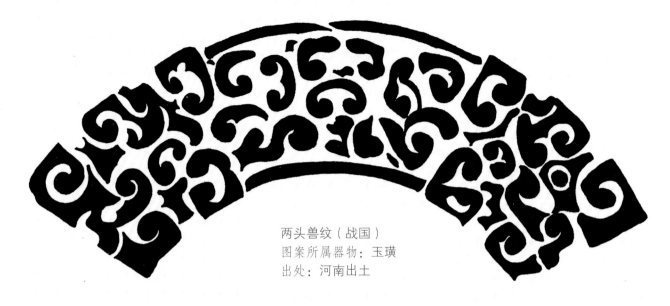

两头兽纹（战国）
图案所属器物：玉璜
出处：河南出土

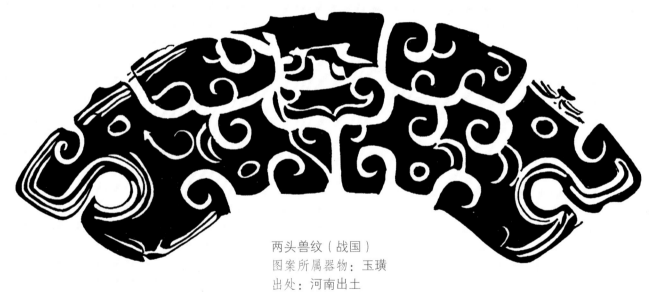

两头兽纹（战国）
图案所属器物：玉璜
出处：河南出土

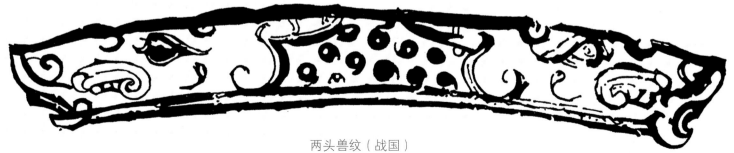

两头兽纹（战国）
图案所属器物：玉饰

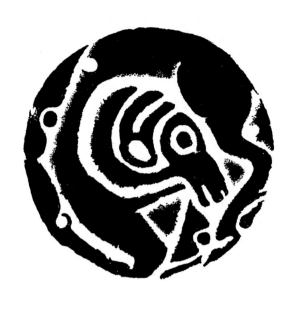
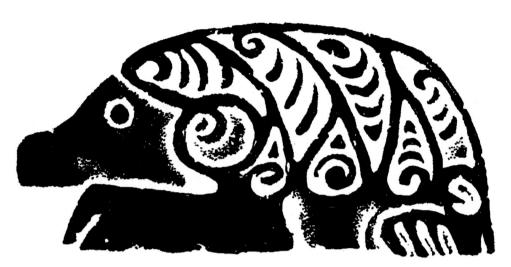

兽纹（战国）
图案所属器物：金饰件
出处：内蒙古出土

兽纹（战国）
图案所属器物：金饰件
出处：内蒙古出土

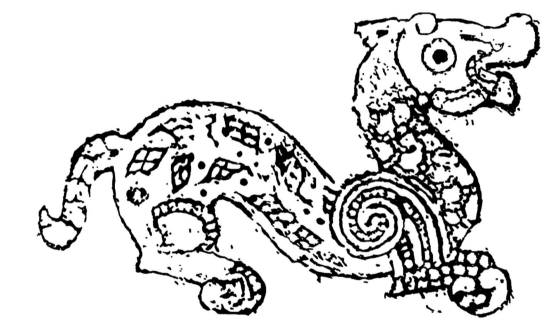

兽纹（战国）
图案所属器物：铜器

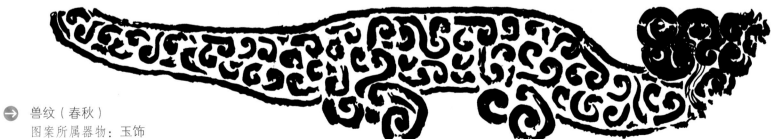

兽纹（春秋）
图案所属器物：玉饰
出处：安徽出土

第三辑

侧视

俯视

几何形纹（战国）
图案所属器物：带钩
出处：河南出土

带钩

　　带钩是古代贵族所穿袍服上系的腰带的挂钩。制作带钩的材质有青铜、金银、玉石等，造型多样，工艺也特别精美，既是实用的服饰配件，也是彰显身份和地位的饰品。带钩从西周时期开始广泛使用，在战国中晚期非常流行。战国的带钩，也常常使用当时精湛的错金银工艺进行装饰，尽显奢华富丽之美。

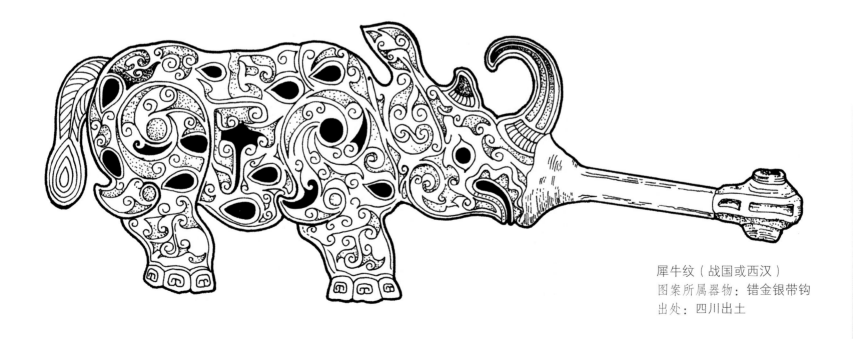

犀牛纹（战国或西汉）
图案所属器物：错金银带钩
出处：四川出土

春秋战国的古兽图案

◎ 灵犀金银焕彩身
——战国错金银青铜犀尊

陕西兴平市出土的错金银犀尊是收藏于中国国家博物馆的一件珍贵文物。犀牛在中国古代被认为是神异祥瑞之兽，早在商代青铜器中，就有制作成犀牛形状的酒器。这件犀尊的制作年代，众说纷纭，有认为是战国作品，也有认为年在秦汉之际。此犀尊以高超的写实技巧，塑造了一头体格健硕、神态威猛的犀牛，其比例和结构高度接近真实，体现了古人精湛的艺术表现力和在青铜铸造工艺上的成熟。更为精妙绝伦的是，犀尊通体采用了战国时流行的错金银装饰工艺。其制作分四个步骤：第一步是做母范预刻凹槽，以便器铸成后，在凹槽内嵌金银。第二步是錾槽。铜器铸成后，凹槽还需要加工錾凿，精细的纹饰需在器表用墨笔绘成纹样，然后根据纹样，錾刻浅槽，这在古代叫刻镂，也叫镂金。第三步是镶嵌。凹槽加工完美之后将金银丝或金银片镶嵌进去。第四步是磨错。金丝或金片镶嵌完毕，铜器的表面并不平整，必须用错（厝）石磨错，使金丝或金片与铜器表面自然平滑，达到严丝合缝的地步。犀尊全身遍布华丽的流云纹样，以金银镶嵌花纹，金、银在青铜的表面上熠熠生辉，使整件作品尽显华贵精美。

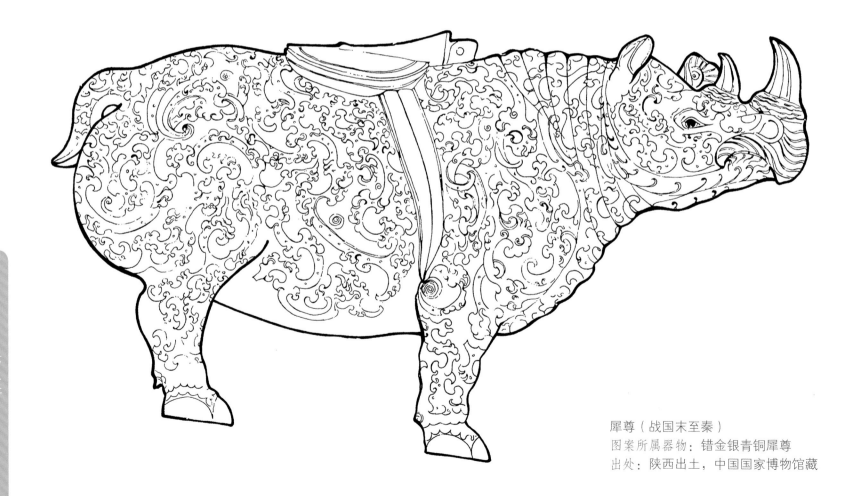

犀尊（战国末至秦）
图案所属器物：错金银青铜犀尊
出处：陕西出土，中国国家博物馆藏

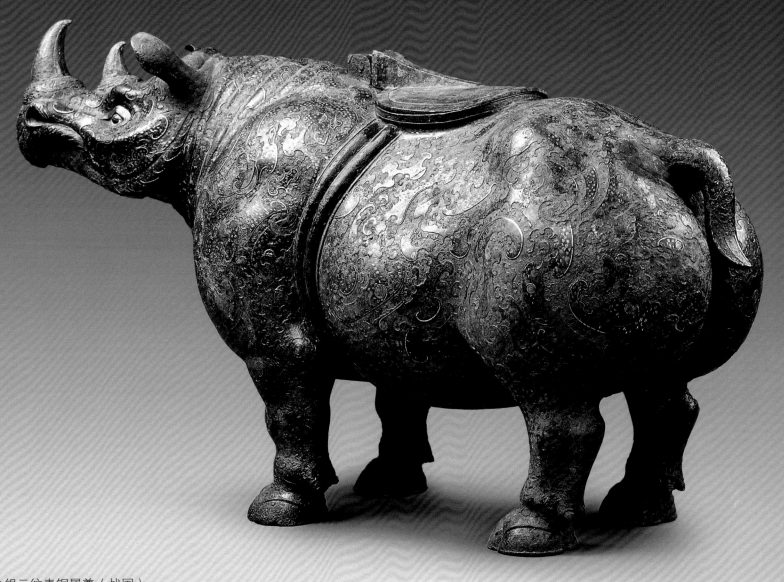

错金银云纹青铜犀尊（战国）
中国国家博物馆藏

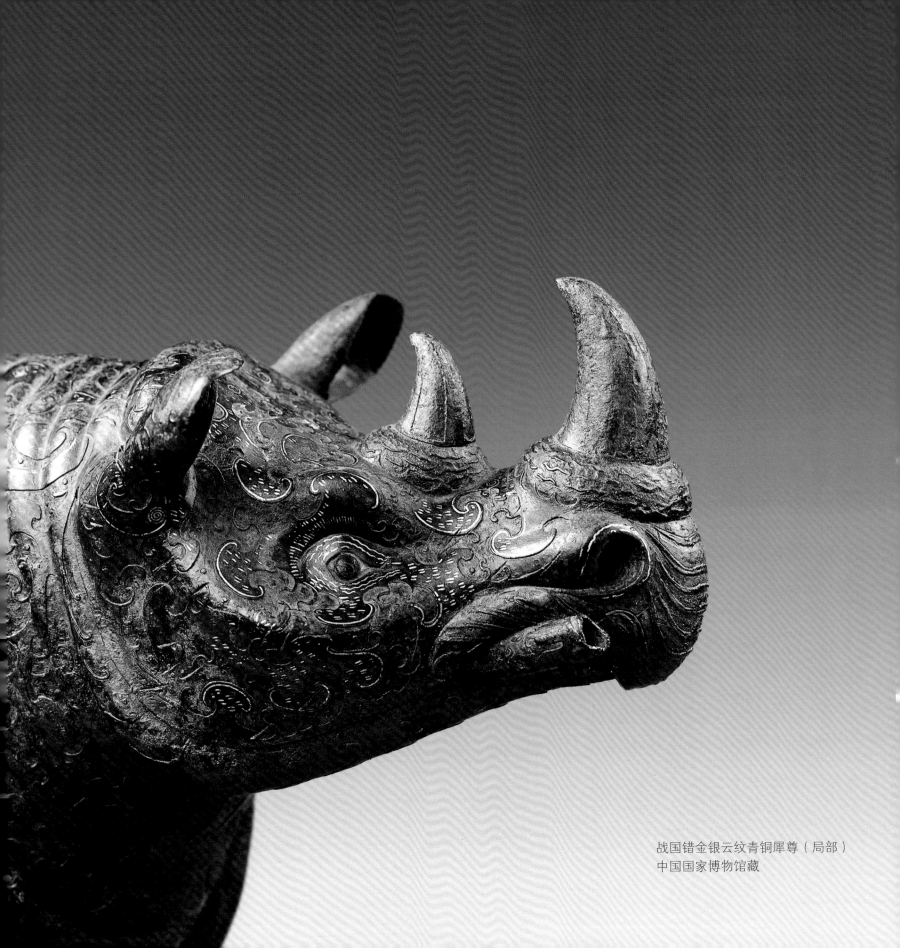

战国错金银云纹青铜犀尊（局部）
中国国家博物馆藏